처음 배우는

오일파스텔

처음 배우는

오일파스텔

마음을 담은 꽃 그리기

구현선 지음

오일파스텔로 피어나는 꽃

저는 그림을 그리며 많은 미술재료들을 사용해왔어요. 수채화, 유화, 색연필, 아크릴, 구아슈까지. 그러다 결국 제 손에 정착하게 된 재료가 바로 오일파스텔입니다. 오일파스텔은 붓이 아닌 손의 힘으로 쉽게 농도를 조절할 수 있는데, 크리미한 느낌을 지니고 있어 오일파스텔로 그린 그림에는 따뜻함이 가득합니다. 사랑스러운 그림을 그리기에도, 고상한 그림을 표현하기에도 어려움이 없지요. 아직은 오일파스텔이 대중에게 친숙한 재료는 아니지만, 한번 사용해보면 그 매력에 금방 빠지고 말 거예요.

꽃을 싫어하는 사람은 없어요. 다만 꽃에 어색할 뿐이지요. 이 책에서는 오일파스텔로 꽃의 다양함을 표현해봤습니다. 꽃은 종류가 너무나도 다양하고 꽃마다의 특색이 달라서 그리기에 지루함이 없는 소재랍니다. 내가 좋아하는 색으로 꽃을 그리다 보면, 어느새 스케치북 속 꽃과 눈 맞춤을 하고 애정을 가득 담아 소통하고 있는 나를 발견하게 될 거예요. 저는 다양한 소재를 그려왔지만 꽃을 그리고 나서부터 진정으로 그림에 안정된 재미를 가졌던 것 같아요. 더불어 꽃은 더 알고 싶고 사랑스러운 존재가 되었습니다. 그런 의미에서 '그리기'는 그 대상과 사랑에 빠지는 가장 쉬운 방법이라고 생각합니다. 조금 더 관심을 가져야 하고 조금 더 가까이 들여다봐야 하니까요. 누구에게나 아름다움을 바라보는 눈은 모두 있어요. 그 기준을 나 자신에게 맞춰 내 눈에 예뻐 보이고 좋으면 된답니다. 그러니 걱정 말고 일단 시작하세요. 나중에 그만두더라도 일단은 시작해보는 게 중요해요. 내 안에 어마어마한 능력이 있을지 모르니까요.

그리는 것을 원래 좋아하는 분들에게는 늘 쓰던 재료가 아닌 '오일파스텔'이라는 새로운 도구로 그림이 더 즐거워지기를 바라고, 그림을 어렵게만 느껴왔던 분들에게는 그림과 친해지면서 그 매력을 알게 해주는 책이기를 바랍니다. 무언가를 배우고 싶은데 시간이 나지 않을 때 책은 저에게 큰 도움이 되어왔어요. 지금 이 글을 읽고 있는 당신도 그런 갈증을 해소할 수 있기를 역시 바랍니다.

차례

Intro

오일파스텔을
처음 만나다

오일파스텔을 소개하며

아직은 생소한 재료, 오일파스텔은 우리에게 친숙한 파스텔이나 크레파스와 모양이 비슷합니다. 오일파스텔, 파스텔, 크레용은 안료에 더한 성분과 그 비율에 따라 무른 정도의 차이가 난답니다. 같은 색을 사용하더라도 발색이 다르고, 또 종이에 그려지는 모습도 조금씩 다르지요. 무엇보다도 직접 사용하면 그 차이를 느낄 수 있어요.

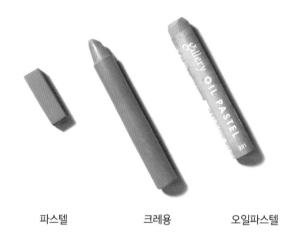

파스텔 크레용 오일파스텔

파스텔
안료에 점착성 용제를 더해 막대 모양으로 굳힌 것입니다. 종이에 그렸을 때 가루 날림이 심한 편이어서 보존을 위한 그림에는 픽사티브를 사용해야 합니다.

크레용
안료에 왁스 성분을 섞은 것으로 파스텔의 가루 날림 현상과 손에 묻어나는 단점을 최소화하기 위해 만들어진 재료입니다. 우리에겐 크레용보다 크레파스가 더 익숙하지요. 크레파스는 크레용에 식물성 유지(기름)가 더해져 좀더 무른 형태랍니다. 파스텔보다는 가루 날림은 적지만 색깔끼리 잘 섞이지는 않는 단점이 있습니다.

오일파스텔
안료에 점착성 용제와 더불어 유지 성분이 들어간 것으로 세 개 재료 중 가루 날림이 가장 적으며 선명하고 밀도 있는 채색이 가능합니다. 색깔의 혼합이 가능하다는 장점이 있으나, 크레용이나 크레파스보다 무르기 때문에 손에 잘 묻어납니다.

준비 도구

오일파스텔은 물과 붓을 준비할 필요가 없으니, 그리고 싶을 때는 언제든 바로 집중할 수 있다는 장점이 있어요. 사실 오일파스텔과 종이만 있으면 준비가 끝나지만, 조금 더 도움이 될 수 있는 재료도 함께 소개해볼게요.

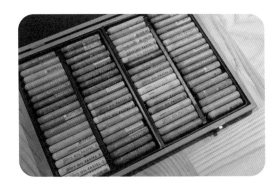

오일파스텔

제조사마다 가격은 물론, 단단하고 무른 정도의 차이가 있어요. 고가의 오일파스텔은 가루 날림이 덜하고 종이에 안정적으로 입혀져요. 하지만 저렴하다고 해서 그 차이가 많이 나는 것은 아니에요. 저는 주로 '문교Munkyo'라는 국내 브랜드에서 나온 전문가용 '아티스트 소프트 오일파스텔artists' soft oil pastels'을 사용합니다. 전문가용이라 해도 가격은 합리적이면서 품질이 좋아요. 처음 시작하는 분에게는 48색 세트를

추천하지만, 72색 세트와 가격 차이가 많이 나는 것은 아니기에 부담스럽지 않다면 72색 세트를 구입해도 좋습니다. 색이 다양하면 다양할수록 꽃을 그리는 데 선택에 제한이 없으니까요. 48색 세트를 먼저 구입해서 써본 후 필요한 색만 화방에서 따로 구입하는 것도 하나의 방법입니다. 이 책의 그림들은 대부분 48색 세트로 그릴 수 있게 하였으나, 72색 세트에만 있는 오일파스텔을 포함해 그린 그림들도 있어요. 하지만 반드시 그 색으로 그려야 하는 것은 아니니 비슷한 색을 골라도 괜찮습니다. 각 과정에서 사용한 오일파스텔의 색 이름과 고유 번호를 확인하세요.

종이

오일파스텔은 아이들이 사용하는 저렴한 스케치북에서도 사용할 수 있습니다. 하지만 요철이 있는 파스텔 전용지나 수채화 전용지는 피해주세요. 표면이 올록볼록한 엠보싱 지류는 움푹 파인 부분에 오일파스텔이 묻어나지 않기 때문입니다. 또 너무 얇은 종이는 블렌딩을 반복할 때 손상될 수 있기 때문에 평량 150g 이상에 그리는 것이 좋습니다.

저는 '파펠시노 오일파스텔 스케치북'을 사용하는데요. 표면이 부드럽고 두꺼워서 깨끗하게 발색되고 그려집니다. 면적이 크면 오일파스텔의 굵은 선으로도 세밀하게 표현할 수 있으니, 시작하시는 분들은 A4 크기를, 오일파스텔의 굵기가 익숙해지고 나면 A5 크기를 사용해보세요.

유성 색연필

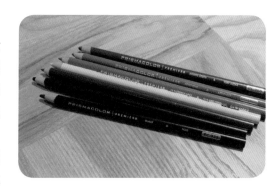

가늘고 얇은 선을 그릴 때 오일파스텔의 끝을 예리하게 잘라 쓸 수도 있지만, 좀더 쉽고 마음 편하게 그리기 위해 색연필을 준비합니다. 모든 색을 다 사지 말고 주로 쓰이는 색(꽃술 또는 줄기를 가늘게 표현할 색)만 낱개로 구입하는 것이 좋아요. 제가 주로 사용하는 색은 10가지를 넘지 않아요. '프리즈마 유성 색연필'에서 아티초크(PC1098), 마린 그린(PC988), 인디고 블루(PC901), 세피아(PC948), 70% 웜 그레이(PC1074), 블랙(PC935), 크림(PC914) 정도입니다.

도트봉 또는 클립

 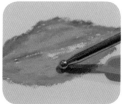

많은 분들이 오일파스텔을 사용하다가 궁금해하시는 부분이 '가루 날림은 어떻게 해결해야 할까'였어요. 저는 가죽공예나 네일아트에서 많이 쓰는 도트봉으로 가루들을 눌러 점착시킵니다. 도트봉 대신에 문구용 클립으로도 바르듯 눌러주면 가루 날림을 해결할 수 있답니다.

문구용 칼

오일파스텔이 워낙 두껍고 둔탁하다 보니 세밀한 표현을 해야 할 때는 끝을 잘라 써야 해요. 그림을 그릴 때 칼을 가까이에 두고 자주 잘라가며 사용하세요.

휴지

두 가지 이상의 색을 섞어 사용하다 보면 오일파스텔의 끝이 더러워지기 마련입니다. 사용한 후에는 꼭 끝을 닦아내 원치 않는 색이 그림에 묻어나지 않게 해주세요.

픽사티브(정착액)

그림을 오래 보관하기 위해 사용하는 스프레이 타입의 정착액입니다. 하지만 반드시 필요한 재료는 아니며 저 역시 거의 사용하지 않아요. 오일파스텔의 유분은 그림을 그리고 난 후 시간이 지날수록 종이에 스며들어 잘 정착되기 때문이에요. 참고로 알아두면 좋을 재료입니다.

기본 기법들

선 긋기

오일파스텔은 그 자체가 두꺼워서 얇은 선을 표현하는 것이 쉽지 않습니다. 그래서 얇은 선을 그릴 때는 반드시 오일파스텔의 끝을 칼로 잘라내야 해요. 이때 사선으로 자르지 말고 직각으로 잘라야 예리한 끝을 좀더 많이 사용할 수 있습니다. 게다가 사선으로 자르면 오일파스텔의 끝이 금방 부러지기 쉬워요. 선을 그었을 때 생각보다 너무 흐리게 그어져 진하게 표현하고 싶다면, 다시 긋지 말고 비슷한 색의 색연필로 채워주는 것이 좋습니다. 오일파스텔로 선 위에 동일한 선을 덧그리는 것이 쉽지 않기 때문이에요.

예리한 끝으로 얇게 그어준 선 두꺼운 끝으로 굵게 그어준 선

↓

오일파스텔로 긋고 색연필로 채워준 선

오일파스텔로 손글씨를 써보세요.

붓이나 펜으로 하는 캘리그래피와는 또 다른 재미와 멋이 있어요. 귀엽게 또는 세련된 느낌으로 손글씨를 연습해보세요. 손의 힘 조절로 강약을 표현할 수 있어요.

HAPPY BIRTHDAY

floit

윤곽선 그리기

그리는 과정 중 윤곽선을 스케치하는 것이 필수적인 단계는 아니에요. 저 역시 스케치 없이 완성하기도 해요. 때로는 오일파스텔 대신 비슷한 색의 색연필로 스케치하는 경우도 있어요. 윤곽선을 먼저 그려주면 꽃의 형태를 잡는 데 좀더 도움이 될 수 있지만 너무 진하고 선명하게 그리지는 않도록 주의해야 합니다. 윤곽선은 우리가 쉽게 그리기 위한 것이라 너무 뚜렷하면 그림이 어색해져버리거든요. 특히 빛이 반사되어 밝은 부분을 묘사할 때 이미 그어둔 윤곽선이 너무 진하면, 그 위에 밝은색을 칠해도 색이 섞이기 때문에 오히려 표현을 방해하는 요소가 될 수 있어요. 그러니 밝은 부분을 최대한 비워둔 채 윤곽선을 희미하게 드리는 게 좋습니다. 또 일정하게 이어진 선이 아니라 가늘게 그렸다가 두껍게 변화시키기도 해야 지루하지 않고 세련된 그림이 됩니다. 명확히 강조하고 싶은 부분은 진하게 했다가, 또 살짝 생략하고 싶은 부분은 흐릿하게 해주면 더욱 매력적인 그림이 될 거예요.

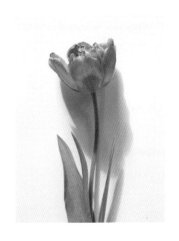

면 채우기

오일파스텔로 면을 채울 때 가장 중요한 점은 손의 힘 조절이에요. 특히 그러데이션이나 블렌딩할 때는 필수입니다.

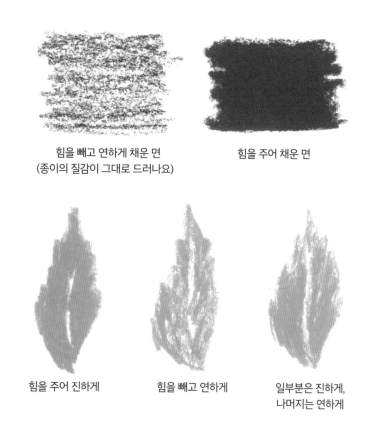

힘을 빼고 연하게 채운 면
(종이의 질감이 그대로 드러나요)

힘을 주어 채운 면

힘을 주어 진하게

힘을 빼고 연하게

일부분은 진하게,
나머지는 연하게

블렌딩

블렌딩이란 두 가지 이상의 색을 섞어 표현하는 방법을 말합니다.

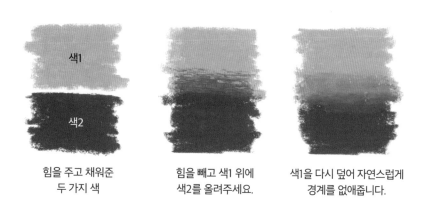

색1

색2

힘을 주고 채워준
두 가지 색

힘을 빼고 색1 위에
색2를 올려주세요.

색1을 다시 덮어 자연스럽게
경계를 없애줍니다.

방법은 두 가지가 있어요. 어두운색을 먼저 칠하고 밝은색을 나중에 칠하는 것, 반대로 밝은색을 먼저 칠하고 어두운색을 나중에 칠하는 것입니다. 똑같이 두 가지 색을 섞더라도 어떤 색을 먼저 바탕에 두느냐에 따라 느낌이 달라집니다.

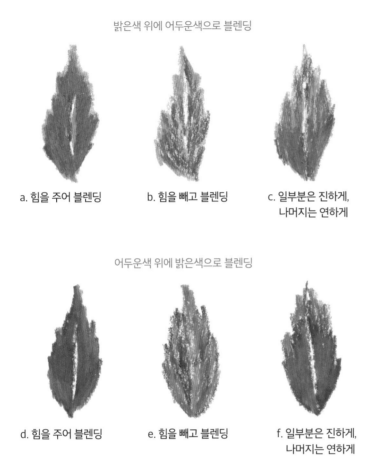

밝은색 위에 어두운색으로 블렌딩

a. 힘을 주어 블렌딩 b. 힘을 빼고 블렌딩 c. 일부분은 진하게,
나머지는 연하게

어두운색 위에 밝은색으로 블렌딩

d. 힘을 주어 블렌딩 e. 힘을 빼고 블렌딩 f. 일부분은 진하게,
나머지는 연하게

위 그림에서 볼 수 있듯이 밝은색을 먼저 바탕에 두고 어두운색을 나중에 올려 블렌딩한 것(a)이 그 반대의 순서로 색칠한 블렌딩한 것(d)보다 미묘하게 한 톤 밝아져요. 힘을 주어 블렌딩한 것은 두 가지 모두 색은 고루 섞였지만 질감이 뭉개져 표면이 밋밋해 보입니다. 힘을 약하게 주고 연하게 블렌딩한 것(b, e)은 오일파스텔의 칠이 방향감을 갖게 되고 표면을 효과적으로 표현할 수 있게 되지만, 다소 거친 느낌이 강합니다. 그리고 완성도도 떨어져 보이지요. 마지막으로 부분적으로 힘 조절해 블렌딩(c, f)을 하면 밀도감 있게 선명하면서도 잎의 표면 느낌을 적절하게 살릴 수 있게 됩니다.

다양한 색 사용에 익숙해지기

색이란 참 신기해요. 어떤 색이 서로 함께 있는가에 따라 그것이 주는 느낌이 확연히 달라집니다. 사물의 특징을 잘 포착하여 능숙하게 그리는 사람들은 너무나 많지만 모두가 색을 잘 다루는 것은 절대 아니에요. 스케치까지는 잘했는데 색칠하다 망쳤다고 하는 사람들이 많은 것처럼요. 그것을 매력적인 색의 조합을 연습하는 것은 반드시 필요한 과정이랍니다.

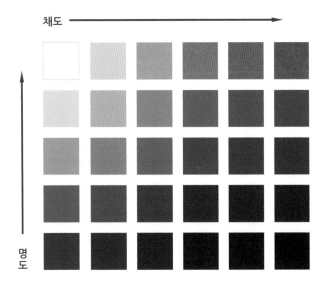

채도 이해하기

채도란 색상의 맑고 탁한 정도를 말합니다. 채도가 높은 색일수록 섞이지 않은 순수한 색에 가깝다는 뜻이죠. 두 가지 색을 사용하여 그림을 그린다고 가정했을 때, 한쪽의 채도만 낮추면 두 색의 성질이 달라져 불안정한 색감의 꽃이 그려집니다. 하지만 또 너무 변화 없는 채도의 색으로만 그리면 지루한 느낌을 지울 수 없게 돼요. 그래서 안정감과 변화 사이에서 균형을 이루는 색의 조합을 찾아내는 것이 중요한데, 이는 답이 정해져 있는 것이 아니라 많은 색을 써보는 과정의 경험에서 얻어진답니다. 모든 경우가 그런 것은 아니지만, 멀리 있는 사물은 채도를 낮추고 가까이 있는 사물은 채도를 높여주면 원근감을 표현하기가 좀더 쉬워요.

명도 이해하기

빛과 그림자를 이해하기 위해서는 명도의 개념을 빼놓을 수 없어요. 명도란 색의 밝은 정도를 말하며 흰색에 가까울수록 명도가 높고, 검정에 가깝고 탁할수록 낮습니다. 흰색이나 검정을 섞지 않은 순색이라 할지라도 색 자체의 고유한 밝기는 모두 달라요.

어떤 색이 서로 어울릴까?

색의 조합은 상황에 따라 다르게 적용해야 합니다. 장단점이 있기 때문에 주변에 사용한 색에 어떻게 잘 녹아들 것인지, 그리고 주변의 색들을 어떻게 보완해줄 것인지를 고려하면 좋습니다. 그림을 많이 그리다 보면 선호하는 색 조합이 자연스레 생겨날 것입니다.

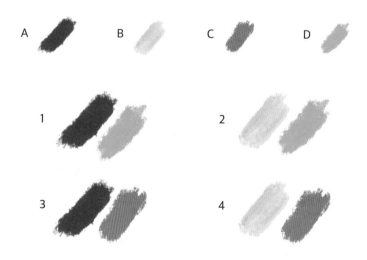

1 네 가지 색 중 채도가 높지 않은 A와 D의 조합입니다. 가장 차분하고 정적인 조합이지만 다소 지루한 느낌이 들 수 있어요.

2 A에 비해 상대적으로 채도와 명도가 높은 B와 채도가 낮고 명도가 높은 D 조합은 안정적이면서도 즐거움을 더해줍니다. 그렇지만 둘 다 명도가 높아 명도 대비 효과가 적기 때문에 시선을 끄는 임팩트가 다소 떨어집니다.

3 채도와 명도가 낮은 그린 계열인 A의 정적인 느낌과 채도가 높은 핑크 계열인 C가 강한 보색대비로 시선을 끌고 빈티지한 느낌을 자아냅니다. 하지만 사람마다 선호도가 극명히 나뉘는 조합입니다.

4 두 색 모두 채도가 높으면서도 서로 명도의 차이는 커서 생기 있고 힘찬 느낌이 듭니다. 하지만 편안하거나 정적인 분위기를 그려내고자 할 때는 피해주세요.

지루하지 않으면서도 안정감 있는 색 조합의 비율

좋은 인테리어 디자인은 구조적인 면뿐만 아니라 색의 조화에서 이루어진다고 합니다. 잘된 색의 조합은 공간의 아름다움을 줄 뿐만 아니라 면적보다 넓어 보이는 효과까지 가져오기 때문이지요. 보통 인테리어 디자인에서 말하는 색 조합의 황금비율이 있습니다. 배경색, 주요색, 강조색의 비율을 70:25:5로 나누는 조합인데요. 이는 인테리어 디자인뿐만 아니라 디자인 전반에서 통할 수 있다고 생각해요.

안정감을 주는 색 조합 비율의 예시

색 혼합으로 새로운 색 만들기

기존 순색의 오일파스텔로는 자연의 꽃잎과 잎을 모두 표현할 수 없습니다. 자연은 규정된 색에 비할 수 없이 수많은 색으로 이루어져 있으니까요. 최대한 비슷한 색감을 만들기 위해서는 색을 혼합하는 것이 필요합니다.

색상 이름 (색상 번호)	+로 엄버 (235)	+러싯 (237)	+오커 (238)	+올리브 (233)	올리브 옐로 (242)	+옐로 (202)	+페일 옐로 (243)	+화이트 (244)

올리브 옐로와 다양한 색을 섞어 만들어진 새로운 컬러들
('문교 아티스트 소프트 오일파스텔' 기준)

빛과 그림자 묘사하기

하이라이트 표현

가장 효과적인 방법은 하이라이트 둘 곳을 칠하지 않는 것입니다. 가까이 있는 대상일 경우 그저 여백을 둠으로써 선명하게 하이라이트 표현이 가능하기 때문입니다. 흰색 오일파스텔을 사용해 블렌딩하기도 하지만 색이 탁하게 섞여 채도가 떨어지는 경우가 있어서 멀리 보이는 대상의 하이라이트를 표현할 때만 사용하는 편입니다. 또는 채도가 가장 높은 옐로 계열의 색을 섞을 수도 있는데, 언제나 주의할 점은 하이라이트를 과하게 하지 않는 것입니다. 너무 많은 하이라이트는 그 자체로도 강조의 의미를 잃게 하고 그림을 다소 산만하게 만들 수 있어요.

어두운 부분 표현

그림자나 꽃잎 안쪽의 어두운 부분을 표현하려고 할 때 기존 사용한 색보다 채도가 낮은 비슷한 계열의 색을 사용하거나 명도가 아주 낮은 색을 섞어 사용합니다. 어두운 곳을 표현할 때 주의할 점은 손에 힘을 빼고 가볍게 터치하며 색을 섞어야 자연스러운 명암 조절이 될 수 있어요. 한 번으로 완성하려 하기보다 두 가지 색을 번갈아 터치해주면 더 자연스럽게 표현할 수 있습니다. 밝고 어두움의 차이를 두는 것은 꽃에 입체감을 더해줄 거예요.

옆에 버밀리언(■ 207)이 주요 색상인 꽃송이가 있습니다. 꽃잎의 어두운 부분을 표현해주기 위해 채도가 낮지만 비슷한 계열의 색인 스칼릿(■ 208)을 섞어주거나, 로 엄버(■ 235)를 섞어 표현했습니다. 하이라이트를 위해 화이트(□ 244)를 섞기도, 여백을 남기기도 했으며, 명도와 채도가 모두 높은 옐로(□ 202)를 섞기도 했습니다. 꽃잎마다 다른 음영의 차이를 들여다보세요.

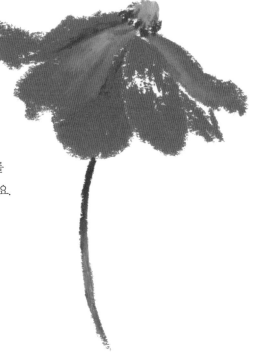

Warming Up

꽃과
마주하다

꽃의 구조 이해하기

꽃을 잘 그리려면 꽃의 구조를 이해하고 책에서 자주 등장할 명칭을 숙지하는 것이 필요해요.

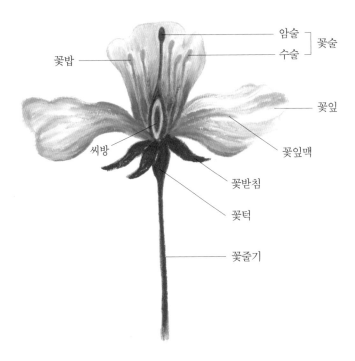

구조와 명칭

꽃술 암술과 수술을 통칭합니다.

꽃밥 수술의 상단 부분

꽃잎맥 꽃잎에 양분과 수분을 전달하는 통로로 꽃잎 표면을 이루는 무늬가 됩니다.

꽃받침 꽃의 아랫부분에 위치하며 보통 녹색이나 갈색을 띠지만 꽃에 따라 꽃받침이
 없는 경우도 있어요.

꽃턱 씨방이 들어 있는 꽃잎 아래 두터운 부분을 말하며 꽃턱이 자라 열매가 되는
 과일들이 많아요. 꽃받침은 보통 꽃턱의 외피를 이룹니다.

꽃줄기 하나의 꽃 또는 여러 개의 꽃을 달고 있는 줄기로, 경우에 따라 꽃자루, 꽃대
 로 세분화되기도 해요.

여러 가지 형태의 꽃

꽃은 단순히 몇 가지로 나누기 힘들 정도로 다양한 모양을 갖고 있어요. 오일파스텔로 꽃을 세밀하게 그리기는 어려워서 평소에 연필이나 색연필로 드로잉 연습해보는 게 중요하답니다. 꽃의 형태를 잘 이해하고 있으면 어떤 재료를 사용해 그리더라도 그만큼 꽃다운 느낌을 잘 살려낼 수 있기 때문이에요.

줄기에 달린 잎을 그리는 것도 같이 연습해보세요. 잎이 그림의 필수 요소는 아니지만, 그 꽃만의 잎 모양을 자연스럽게 잘 살릴수록 꽃이 더 돋보이게 됩니다.

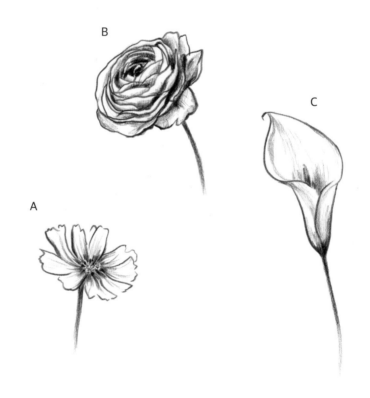

A 꽃잎이 겹쳐짐 없이 피는 형태인 홑꽃은 가장 그리기 쉬워요. 홑꽃들도 꽃마다 조금씩 다 다르니 여러 홑꽃들을 살펴보고 연습해보세요.

B 그림에 익숙하지 않은 분의 경우, 겹꽃은 조금 미뤄두었다가 후반부에 그려보시길 추천드려요. 오일파스텔로 그릴 때는 윤곽선을 연하게 그린 후 채색하세요. 꽃 그리기를 즐겨 하는 분도 라눙쿨루스와 같은 겹꽃은 드로잉 연습을 많이 해보시는 게 좋아요.

C 윤곽선만 보았을 때는 참 쉬운 꽃이지만 포엽(잎이 꽃잎처럼 변화된 형태) 안쪽의 그림자를 표현해 원통형의 입체감을 살리는 것에 유의하세요.

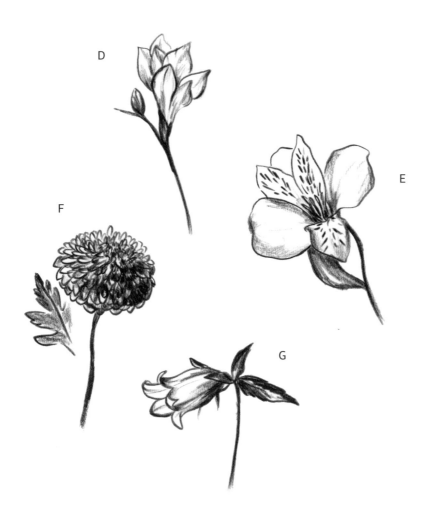

D 프리지어와 같은 나팔 모양의 꽃은 각각의 꽃잎이 벌어지는 각도에 유의해 그려야 해요. 약간의 각도 차이에 너무 벌어지거나 혹은 꽃잎들이 조밀해지면 프리지어다운 느낌이 줄어듭니다.

E 알스트로메리아와 같은 꽃은 언뜻 보기엔 그리기 어려워 보이지만 막상 그려보면 오히려 쉬운 꽃이에요. 꽃잎들이 아주 일정한 각도로 벌어져 있거든요. 꽃잎의 무늬를 그릴 때에는 꽃잎마다 휘어진 각도에 따라 달리 해주어야 합니다.

F 폼폼 모양의 국화는 쌀알 모양의 꽃잎들을 반복하여 그려주는데, 꽃술 가까이의 시작점에 위치한 꽃잎일수록 조밀하고 작게 그리면 됩니다. 꽃잎들을 불규칙하게 표현하되 같은 횡렬의 꽃잎들끼리는 크기가 비슷해야 자연스러워요.

G 종처럼 생긴 캄파눌라는 꽃송이 끝에서 꽃잎이 자연스럽게 퍼지는 모양이 되도록 가장자리 윤곽을 확실히 표현해주세요. 꽃잎이 하나의 관 모양이므로 색을 입힐 때 전체가 조화롭게 그러데이션되어야 합니다.

방향에 따라 달라지는 모양

같은 꽃도 꽃의 방향에 따라 꽃잎과 꽃술의 모양이 달리 보입니다. 아래 그림을 참고하여 다양한 각도의 꽃을 그리는 방법을 익혀보세요.

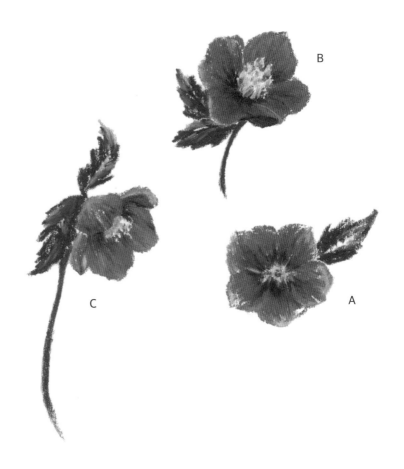

A 정면을 바라보는 꽃은 방사형으로, 일정한 범위로 고르게 꽃술이 퍼져 있으며 이는 점으로 표현합니다.

B 위를 향해 있는 꽃은 꽃술의 기다란 관 모양이 드러나고 꽃송이 중 꽃술의 비율이 큽니다. 또 위를 향하고 있는 꽃잎은 크고 아래를 향하는 꽃잎은 옆으로 길면서 좀더 납작한 모양입니다.

C 옆을 보고 있는 꽃은 꽃술이 꽃잎에 기려져 일단만 드러납니다. 오른쪽으로 바라보고 있다면 꽃의 우측 꽃잎을 더 많이 그리고, 위쪽을 보고 있다면 꽃송이 상단에 붙어 있는 꽃잎을 더 크게 그리세요. 상하좌우 방향에 따라 꽃잎 모양이 모두 달라지니 유의해야 합니다.

안정감 있고 지루하지 않은 구도 만들기

우리는 그림을 그릴 때 머릿속으로 구도를 어느 정도 정해놓고 그리지만, 막상 그리다 보면 처음 계획했던 것과 달라지기 쉽습니다. 특히나 오일파스텔의 굵기가 두꺼워 꽃들 사이의 간격 조절을 실패한다거나 잎이 의도했던 것보다 커지는 등의 문제가 생길 수 있지요. 이들의 크기를 유연하게 조절할 수 있는 방법이 큰 종이에 그리는 것이에요. 큰 종이에 그리면 어느 쪽에서든 여백이 커지므로 중심을 바꿀 여지가 생깁니다.

꽃을 꽃병에 꽂으면 그 자체로도 자연스러운 구도가 생기기도 하지만, 꽃들이 꽂힌 위치를 조정해 가장 보기 좋은 구도를 만들어두고 편하게 보면서 그릴 필요가 있어요. 그릴 대상들의 가감을 통해 구도를 재조정해볼 수도 있답니다.

그림을 완성했다면, 잠시의 휴식을 취한 뒤 그림을 다시 바라보세요. 그리는 동안과는 달리 구도에 대한 생각이 변해 있을지도 모릅니다. 비어 있는 공간이 어색하지는 않은지, 아니면 반대로 주변부가 복잡해서 중심이 되어야 할 꽃이 시선을 사로잡지 못하는 것은 아닌지 살펴보세요.

사실 정확히 '이런 비율로 이렇게 배치되어야 한다'고 정해진 법칙은 없지만 보는 이에게 안정감을 주고 그리는 이에게 만족을 주는 구도, 많은 꽃들을 그려보며 자주 그리게 되는 구도들이 있습니다. 중심이 될 꽃을 중앙에 배치했을 때 주변의 꽃이나 잎들을 어떻게 배치하면 좋을지에 대한 몇 가지 아이디어를 다음 페이지에 제시해볼게요.

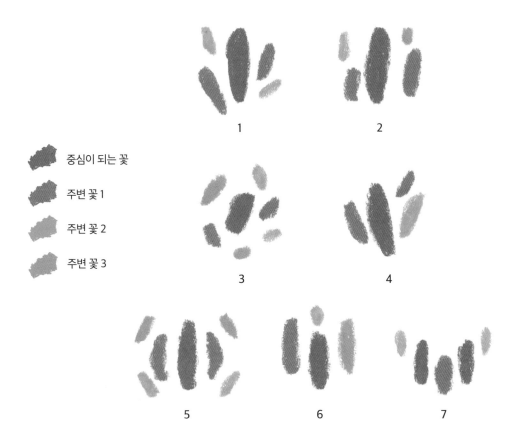

중심이 되는 꽃

주변 꽃 1

주변 꽃 2

주변 꽃 3

1 중심이 되는 꽃은 반듯하고 나머지 주변 꽃들은 비스듬하게 각도를 달리해 변화를 준 구도.

2 중심이 되는 꽃은 반듯하고 주변 꽃들은 길이나 높낮이에 변화를 준 구도.

3 중심이 되는 꽃을 중앙에 두고 주변 꽃들이 둘러싸 전체가 원을 이루는 형태. 이때 주변 꽃들의 각도는 모두 다름.

4 중심이 되는 꽃의 각도가 살짝 기울어지되 주변 꽃들의 각도가 대칭. 좌우 주변 꽃들의 개수를 다르게 한 구도.

5 중심이 되는 꽃을 중심으로 안정적으로 대칭을 이루는 구도. 가장 바깥쪽 주변 꽃들의 각도를 기울게 하여 너무 지루해지지 않도록 함.

6 중심이 되는 꽃 상단 또는 하단에 채도가 상대적으로 낮고 크기가 작은 주변 꽃을 배치하는 구노.

7 중심이 되는 꽃이 중앙에 있지는 않지만 중앙에 위치한 주변 꽃 1의 높이를 낮추어 돋보이도록 하는 구도. 주변 꽃 2의 높이를 중심이 되는 꽃보다 높이 거나 낮추면서 전체적으로 대칭을 이루게 함.

1. 겹꽃

2. 여백을 완전히 채우지 않고
군데군데 조금씩 비워두면
겹꽃의 느낌을 더 살릴 수 있어요!

1. 지그재그로 선을 그어가며
원의 형태를 완성해주세요.

3. 줄기와 이파리를 그려넣어요.

4. 잎 한가운데에
선을 남겨놓고 칠하면
잎맥처럼 표현할 수 있어요.

5. 꽃 한송이가 허전하다면
이파리가 붙어 있는 줄기 하나를 더 그립니다.

6. 역시 잎맥처럼 보일 수 있게
가운데에 선처럼 여백을 남기고 칠하면 완성!

2. 홑꽃

2. 꽃잎의 결을
살리고 싶을 때는
여백을 두며
칠해주는 것이 팁이에요!

1. 꽃술을 그리고
꽃잎의 윤곽선을 그립니다.

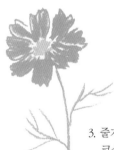
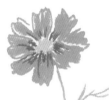
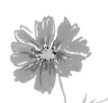

3. 줄기를 그리고
코스모스의
얇은 잎도 그립니다.

4. 꽃잎에 그렸던 색보다
명도가 낮은 색으로
중앙을 덧칠해주세요.

5. 꽃술에
검정색 점을 찍으면
코스모스 특유의
느낌이 살아나요.

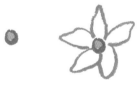
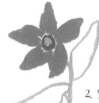

1. 꽃술과 꽃잎을 차례로 그리고,

2. 잎과 줄기도 그려주세요.

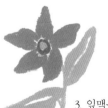

3. 잎맥을 표현하기 위해
여백을 두고
잎을 칠합니다.

4. 꽃잎보다 더 어두운색으로
중앙을 칠해주면
더 입체적이고 풍부한 느낌의
꽃잎이 됩니다.

3. 동그란 꽃

1. 꽃술 주위에 세로로 긴 점을 찍어
꽃잎을 그려요.

2. 손에 힘을 주거나 살짝 눕혀
오일파스텔을 잡으면
크기가 큰 점을 찍을 수 있어요.

3. 이번에는 점이 아닌 곡선으로
꽃잎을 그려주세요.

4. 사방으로 뻗어 있는
꽃잎이 될 수 있도록
여러 방향으로 그려주세요.

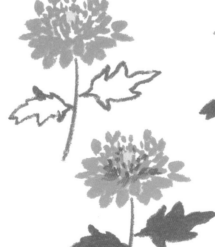

5. 꽃잎을 그렸던 색보다 비슷한 계열이되
더 진한 색을 중앙에 찍어줍니다.
이렇게 안쪽을 표현하면,
더 입체적으로 보여요.

한눈에 쉽게 배워보기

4. 꽃잎의 무늬

2. 꽃잎 윗부분을 꽃잎의 메인 색보다
더 밝은 톤의 색으로 덧칠해주세요.
자연스러운 명암 표현이 가능해져요.

1. 상단 꽃잎의 윤곽선을 그리세요.

3. 하단의 꽃잎을
그려주고,

4. 꽃잎을 칠하기 전에 밝은색의 무늬를
먼저 그려 색이 혼탁해지지 않도록 해주세요.

5. 노란색을 무늬 경계 부분에
덧칠해주세요.

 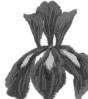

6. 꽃잎의 밝은 부분을
칠했던 색으로
아래쪽 꽃잎 가장자리를
칠하고,

7. 꽃잎의 결도 그려주세요.

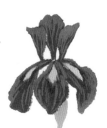

8. 아이리스의 꽃턱을 물룩하게 그려요.
꽃의 종류마다 꽃턱의 모양도
전부 다르니 자세히 관찰해보세요.

9. 잎을 그릴 때 선을 그어가며 채우면,
기다란 잎 특유의 느낌을
효과적으로 살려낼 수 있어요.

한눈에 쉽게 배워보기
5. 원근감 표현하기

단색으로 블렌딩 없이 그리기

1. 꽃잎의 윤곽선을 그리고 칠해주세요.

2. 비슷한 색들로 꽃송이를 채워주는 것이 가장 자연스러워요.

3. 시야에서 가까운 꽃잎은 채도가 가장 높은 색으로, 멀리 있는 꽃잎은 채도가 가장 낮은 색으로 채워보세요.

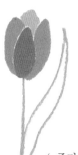

그러데이션 사용하기

4. 줄기와 잎 역시 블렌딩 없이 단색으로 칠해 완성해요.

1. 꽃잎의 윤곽선을 그리세요.

2. 밝은색부터 점차 진하고 어두운색 순서로 칠해나가세요.

 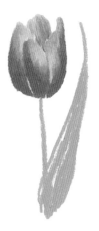

3. 가장 진한 색을 칠합니다.

4. 노랑과 빨강의 경계를 주황색으로 자연스럽게 그러데이션해주세요.

5. 잎은 잎맥으로 보일 여백을 두고 칠하세요.

6. 색연필 사용하기

1. 우선 오일파스텔로 장미의
전체 테두리를 그려주세요.

2. 꽃송이를 안쪽과 바깥쪽으로
나누었어요.

3. 바깥쪽을 먼저 칠합니다.

4. 흰색을 덧칠해
채도를 낮췄어요.

5. 이제 안쪽을 칠해주세요.

6. 비슷한 색의 색연필로
삼각형을 그려요.

7. 삼각형을 둘러싸도록
선을 그려주세요.

8. 색연필과 비슷한 색 오일파스텔로
꽃잎 안쪽의 어두운 면을
칠해줍니다.

 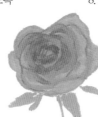

9. 처음 그린 꽃잎 색으로
군데군데 덧칠해
선이 너무 도드라지지 않도록
해주세요.

10. 꽃받침과 줄기를 그리면 완성!

본격적인 수업에 들어가기 전,
이 책을 보는 방법

★★★☆☆ 각 그림마다 그리기 난이도를
표시해두었습니다.

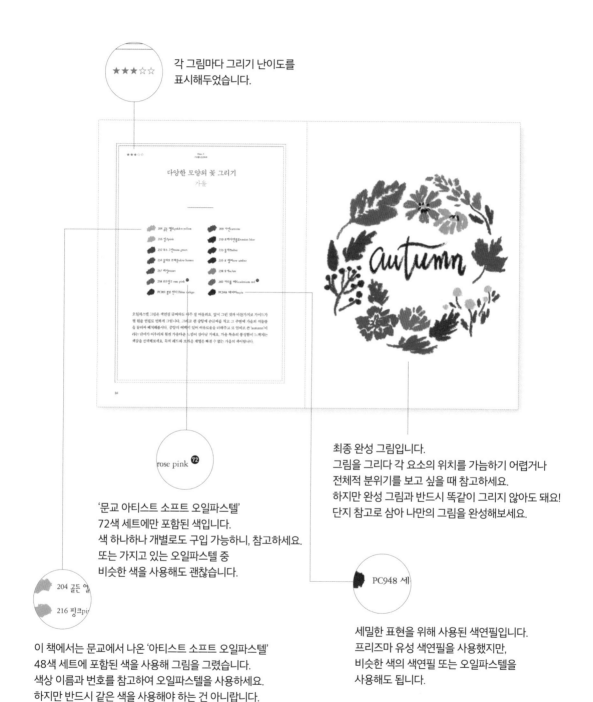

rose pink 72

'문교 아티스트 소프트 오일파스텔'
72색 세트에만 포함된 색입니다.
색 하나하나 개별로도 구입 가능하니, 참고하세요.
또는 가지고 있는 오일파스텔 중
비슷한 색을 사용해도 괜찮습니다.

최종 완성 그림입니다.
그림을 그리다 각 요소의 위치를 가늠하기 어렵거나
전체적 분위기를 보고 싶을 때 참고하세요.
하지만 완성 그림과 반드시 똑같이 그리지 않아도 돼요!
단지 참고로 삼아 나만의 그림을 완성해보세요.

204 굴든 옐
216 핑크pi

PC948 세

이 책에서는 문교에서 나온 '아티스트 소프트 오일파스텔'
48색 세트에 포함된 색을 사용해 그림을 그렸습니다.
색상 이름과 번호를 참고하여 오일파스텔을 사용하세요.
하지만 반드시 같은 색을 사용해야 하는 건 아니랍니다.

세밀한 표현을 위해 사용된 색연필입니다.
프리즈마 유성 색연필을 사용했지만,
비슷한 색의 색연필 또는 오일파스텔을
사용해도 됩니다.

Class **I**

기초를
단단하게

심플하게 꽃 그리기

 208 스칼릿scarlet

246 그레이grey

 239 새먼 핑크salmon pink

248 블랙black

심플하게 그릴 때 그림의 느낌을 가장 좌우하는 것은 바로 색이에요. 오일파스텔에 익숙해지기 위해 꽃을 몇 가지 색으로 그려봅니다. 꽃을 단순하게 그릴 때는 색을 섞지 않고 진하게 표현해보세요. 귀엽고 사랑스러운 느낌이 살아날 거예요. 실제로 많은 디자인 상품들이 단순하면서도 사랑스럽게 그려진 꽃을 많이 사용하고 있답니다.

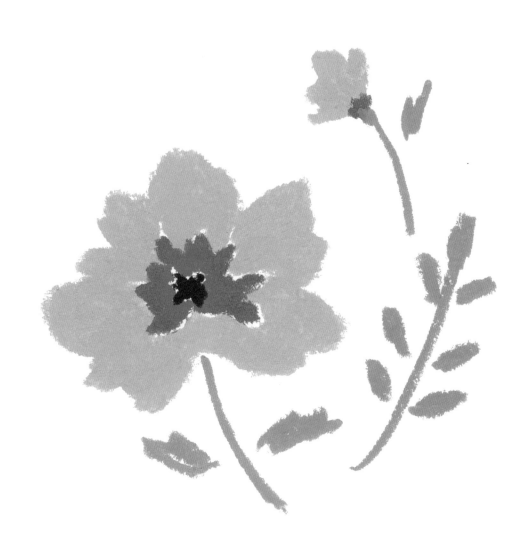

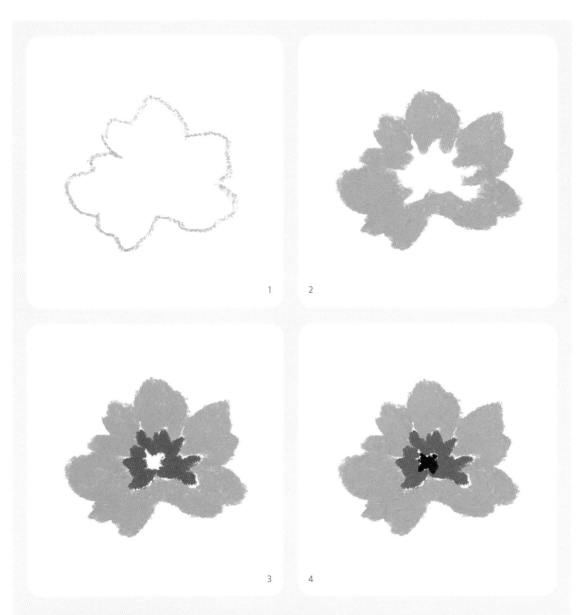

1 손에 힘을 빼고 [▨ 239]로 꽃의 윤곽선을 연하게 스케치해주세요. 스케치 선은 정확하지 않아도 괜찮아요.

2 같은 색으로 꽃잎의 면을 채워주세요.

3 꽃의 안쪽을 [▨ 208]로 칠해주세요.

4 꽃술도 [■ 248]로 단순하게 표현해요.

5 아직 덜 핀 작은 꽃도 오른쪽 위에 그려줍니다.

6 [■ 246]으로 꽃들의 줄기와 잎을 간단히 표현해봅니다.

7 안정감 있는 구도가 될 수 있도록 오른쪽 하단에 잎이 여러 개 달린 줄기를 그려 완성합니다.

어울리는 색 조합하기.

———————

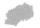 203 오렌지시 옐로orangish yellow　　　　 224 튀르쿠아즈 그린turquoise green

 233 올리브olive　　　　　　　　　　　 242 올리브 옐로olive yellow

정반대의 성격을 가진 사람들이 친구가 되기도 하듯, 전혀 어울리지 않겠다고 생각되는 조합
이 의외로 멋진 결과물을 만들어내기도 해요. 그러니 서로 어울리는 색의 조합을 찾아내기
위해서는 많은 연습을 통해 여러 색을 써보면서 이들을 조합해보는 것에 익숙해져야 합니다.
작고 간단한 선과 면으로 이루어진 꽃들로 어떤 색이 서로 어울리고 보완해주는지 익히는 연
습을 해볼게요. 꽃잎의 모양과 꽃술의 위치를 약간씩 달리하며 꽃의 모양도 변화시켜보세요.

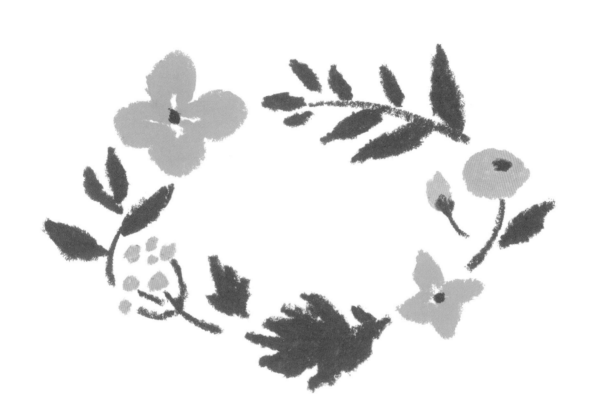

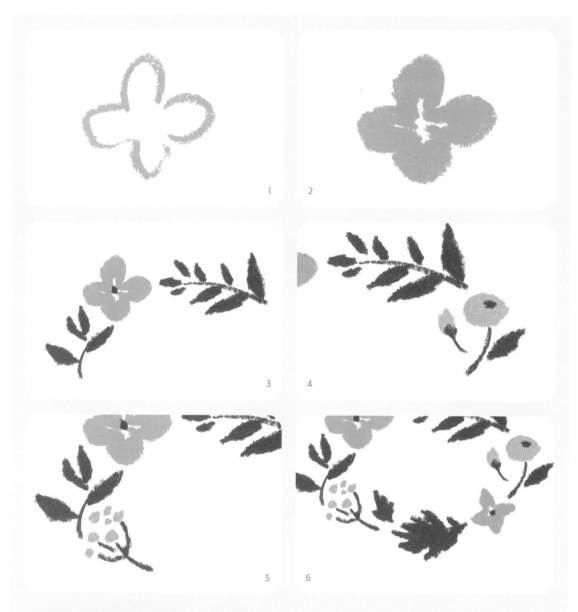

1 [224]로 꽃의 윤곽선을 간단히 스케치하세요.

2 같은 색으로 꽃잎을 채워줍니다.

3 [233]으로 꽃술과 주변에 잎을 그려주세요. 꽃술과 잎의 색을 동일하게 해주면 단정한 매력을 갖는 그림이 돼요.

4 [203]으로 옆에 둥근 모양의 꽃을 그려주고, 이 꽃의 꽃술도 [233]으로 점을 찍어 표현해주세요. 꽃술을 꽃송이의 중앙에서 살짝 위쪽에 찍어주면 위를 향해 보고 있는 꽃이 됩니다. 같은 색으로 잎도 그렸어요.

5 [242]를 사용해 작은 꽃들을 점으로 표현해주세요. 이 꽃의 줄기 역시 [233]으로 그렸습니다.

6 남은 공간에 [233]으로 잎을 두 개 그리고 좀더 작은 꽃을 그리세요. 처음 그렸던 꽃과 같은 색으로 그려주면 안정감 있는 색감이 돼요.

책에 나온 색 그대로 사용하지 않고 좋아하는 색을 골라 연습 해보세요.

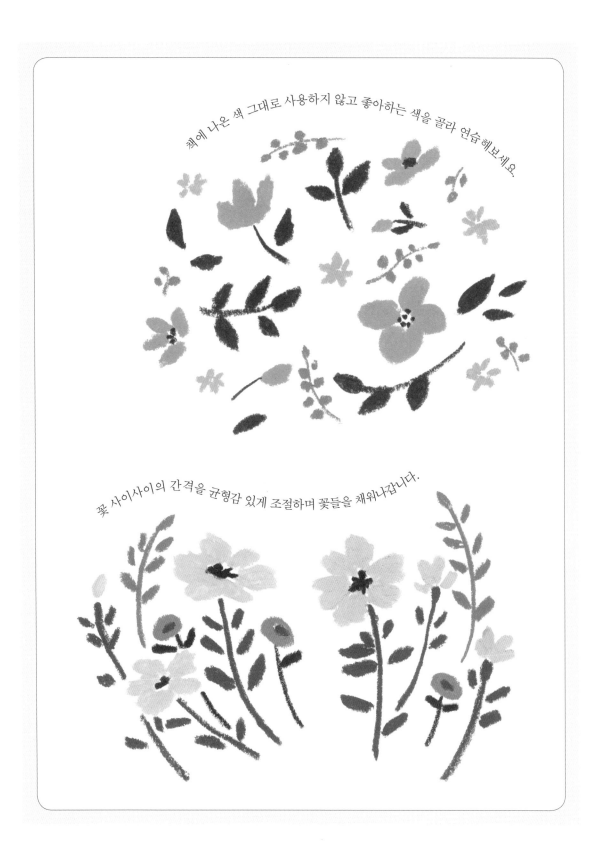

꽃 사이사이의 간격을 균형감 있게 조절하며 꽃들을 채워나갑니다.

터치의 크기 조절하기

209 카민carmine

210 퍼플purple

232 모스 그린moss green

233 올리브olive

234 올리브 브라운olive brown

겹꽃을 간단히 그리는 연습을 해봅니다. 색의 밝기 조절 없이 동일한 톤으로 그려내되 터치의 크기만으로 완성해볼 거예요. 이파리도 세 가지 색을 사용해 다양함을 더해줍니다.
오일파스텔 수업을 진행하다 보면 터치의 크기 조절을 어려워하는 분들이 꽤 많습니다. 작고 얇은 터치를 해주어야 할 때는 오일파스텔의 끝을 살짝 잘라 사용하고, 크고 굵은 터치를 할 때는 오일파스텔의 뭉툭한 끝을 사용하는 것이 좋아요. 사용하다 보면 끝이 적당히 무뎌지니 일부러 뭉툭하게 만들 필요는 없답니다.

1

2

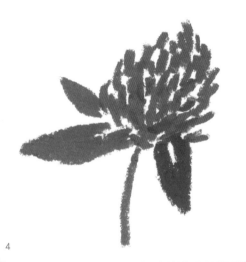

3

4

1 [■ 210]으로 가장 위쪽은 작게, 아래로 내려갈수록 크게 터치해주세요.

2 좀더 어두운 [■ 209]를 섞어 사용해 꽃잎의 색을 다양하게 해줍니다.

3 [■ 210]과 [■ 209]를 적당히 번갈아가며 꽃 가장 아래쪽을 굵고 크게 터치해 완성해주세요.

4 [■ 232]로 잎과 줄기를 그리는데, 오른편 앞쪽의 잎 하나는 어두운 [■ 233]으로 그려 다른 잎들과 차이를 만들어 줍니다. 같은 색으로만 그리는 것보다 훨씬 다양한 느낌을 줄 수 있어요.

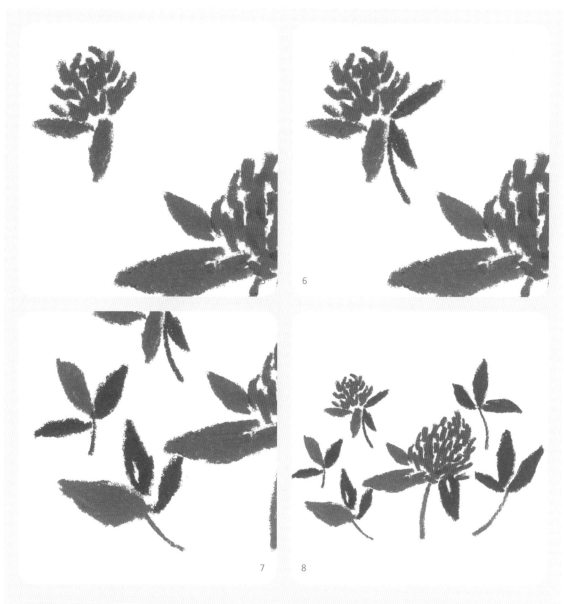

5 왼쪽 상단에도 [███ 210]을 사용해 작은 꽃을 하나 더 그려주세요. [███ 232]로 잎 두 개를 그리고,

6 채도가 낮은 [███ 234]로 작은 꽃의 잎과 줄기를 그리면 1~4에서 그린 꽃보다 멀리 있는 듯한 원근감을 표현할 수 있어요.

7 꽃들 사이 왼편에 잎들을 [███ 232]외 [███ 233]으로 더 그려줍니다.

8 반대편 오른쪽에도 [███ 232] [███ 233] [███ 234]를 번갈아 사용하며 잎을 몇 개 더 그립니다. 큰 꽃을 중간에 두고 잎들과 작은 꽃이 둘러싸는 안정된 구조로 완성합니다.

꽃의 측면 그리기

202 옐로yellow

204 골든 옐로golden yellow

207 버밀리언vermilion

208 스칼릿scarlet

233 올리브olive

235 로 엄버raw umber

눈이 내리는 겨울에도 꽃을 피우는 동백은 정면보다 옆모습이 훨씬 더 고혹적인 느낌을 가지고 있어요. 앞쪽에서 보이는 꽃잎과 뒤쪽에 있는 꽃잎을 구분해주기 위해 채도나 명도가 차이 나거나 완전히 다른 두 가지 색으로 꽃잎들을 표현합니다. 버밀리언[▬ 207]과 좀더 짙은 스칼릿[▬ 208]으로 동백꽃을 그려보겠습니다. 버밀리언으로 멀리 있는 꽃잎을, 스칼릿으로는 더 가까이 있는 꽃잎을 칠해줄게요.

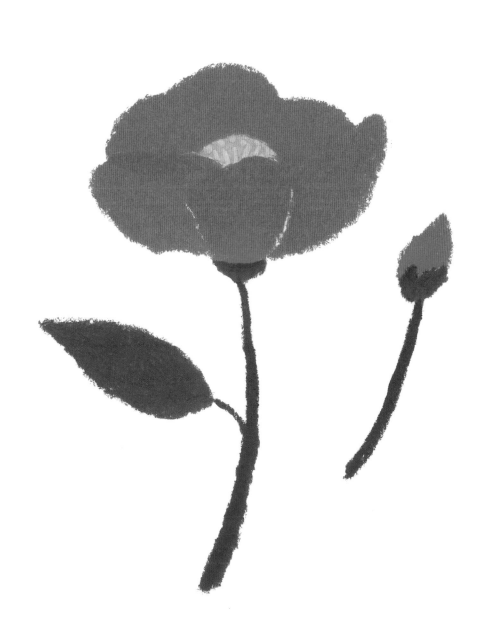

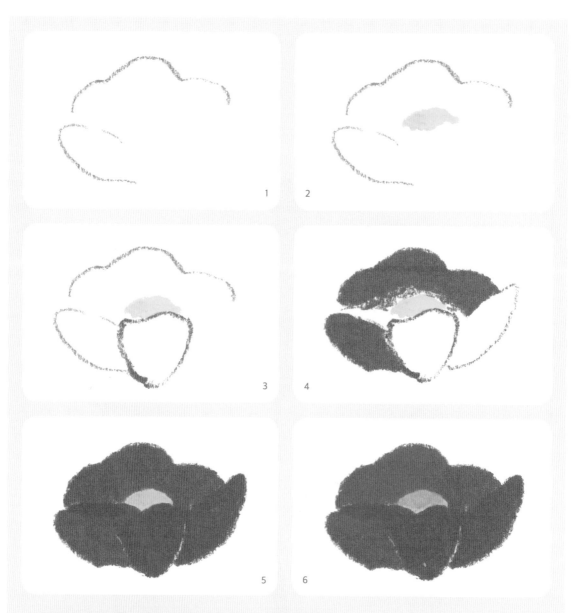

1 손에 힘을 빼고 [▓▓ 207]로 연하게 뒤쪽 꽃잎부터 스케치를 해줍니다.

2 측면에서 보는 꽃은 꽃술이 꽃잎 속에 살짝 가려져 있어요. 꽃술을 꽃잎보다 먼저 그려서 나중에 그릴 꽃잎 속에 가려질 수 있게 해주세요. 이때 꽃술은 [▓▓ 202]로 그리고 칠합니다.

TIP 꽃술은 꽃잎들보다 더 밝은색이기 때문에 먼저 그려주어야 한답니다.

3 이제 앞쪽 꽃잎의 윤곽선을 [▓▓ 208]로 그리세요.

4 뒤쪽 꽃잎과 왼쪽의 꽃잎을 [▓▓ 207]로 칠해줍니다.

5 나머지 꽃잎들을 [▓▓ 208]로 칠하세요. 이때 같은 색의 꽃잎들 사이에 가느다란 선만큼 여백을 두고 칠하세요.

TIP 앞쪽은 시선에서 더 가까이 있으니 짙은 색으로 칠해야 원근감이 살아나요(32쪽 참고).

6 앞에서 [▓▓ 202]로 그렸던 꽃술 위에 [▓▓ 204]를 덧칠하세요.

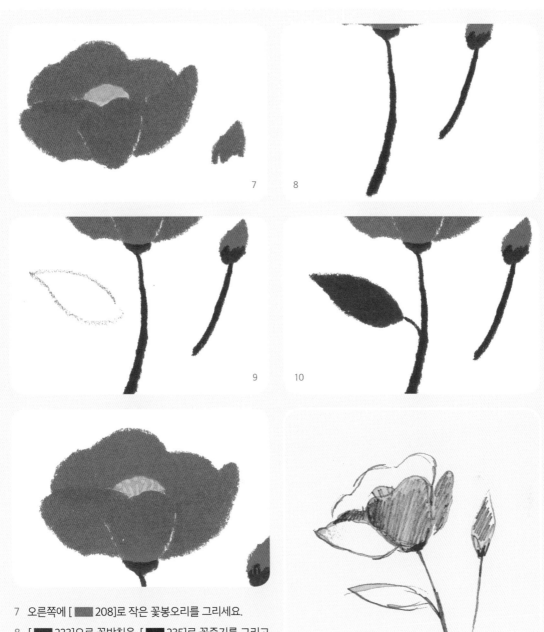

7 오른쪽에 [▨ 208]로 작은 꽃봉오리를 그리세요.

8 [■ 233]으로 꽃받침을, [■ 235]로 꽃줄기를 그리고,

9 [■ 233]으로 잎을 스케치한 다음,

10 같은 색으로 잎의 면을 칠합니다. [■ 235]로 꽃줄기와
 이어지는 줄기를 그리세요.

11 꼭 필요한 과정은 아니지만, 그려진 꽃술 위를 노란색 계열
 의 색연필로 긁어내듯 덧그리면, 안쪽에 칠했던 [▨ 202]
 가 드러나면서 독특한 느낌으로 꽃술이 표현됩니다.

TIP 간단한 스케치로 실패율을 낮출 수 있어요
다른 종이에 연필로 꽃 전체 스케치를 해주고, 스케치를 참고하며
오일파스텔로 작업해주면 실제로 그릴 때 실패율을 낮출 수 있어
요. 같은 색으로 칠할 곳은 진하게 면을 칠해 구분지어보세요.

여백을 활용하여
꽃잎의 경계 나타내기

 215 라이트 퍼플 바이올렛light purple violet

 243 페일 옐로pale yellow 246 그레이grey

 219 프러시안 블루prussian blue

꽃잎이 겹쳐진 부분을 표현할 때 가장 쉬운 방법은 경계 부분을 비워두는 것입니다. 유화, 구아슈 물감처럼 한 가지 색을 칠하고 그 위에 덧칠하는 것이 오일파스텔로는 쉽지 않아요. 먼저 칠한 색과 쉽게 섞여버리기 때문이지요. 꽃잎을 칠하고 다른 색으로 경계를 인위적으로 그리지 말고, 꽃잎 사이사이 여백을 두는 방법을 사용해볼게요. 훨씬 쉽고 자연스러워 보인답니다.

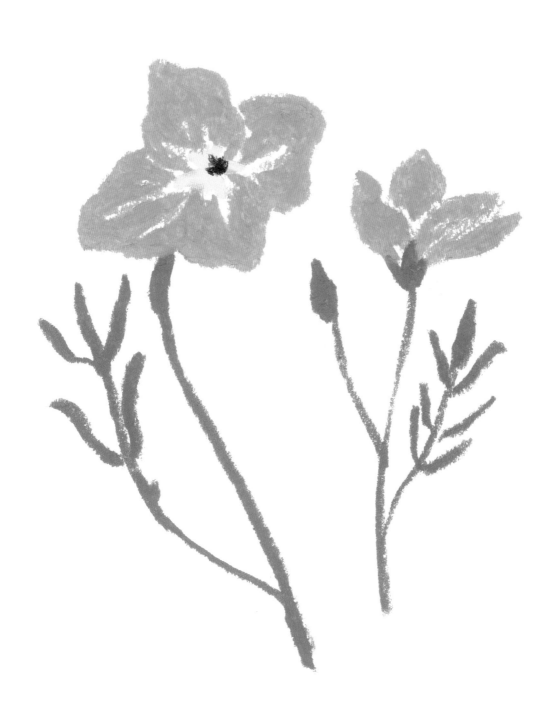

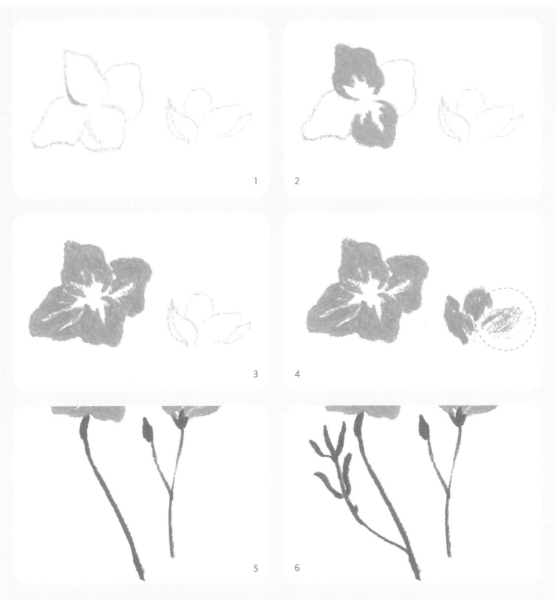

1 손의 힘을 빼고 꽃의 윤곽선을 [███ 215]로 연하게 그리세요.

2 꽃잎 두 장을 같은 색으로 칠해줍니다. 꽃술을 표현할 가운데는 그림과 같이 모양을 내어 비워두고 칠해주세요.

3 나머지 두 장의 꽃잎을 칠할 때 가운데 꽃술 부분과 꽃잎 사이의 경계선을 비우고 칠하세요.

4 1에서 그려둔 측면의 꽃을 칠해줍니다. 여기서 꽃잎 한두 장은 손의 힘을 빼고 연하게 칠합니다.

5 차분한 느낌의 [███ 246]으로 꽃봉오리, 꽃턱, 꽃줄기를 그립니다. 오일파스텔의 끝을 예리하게 잘라 사용하세요.

 TIP 생동감 있는 분위기의 꽃을 원한다면 초록색 오일파스텔을 사용해도 좋아요.

6 같은 색으로 가늘고 긴 줄기와 잎들을 더 그려주세요.

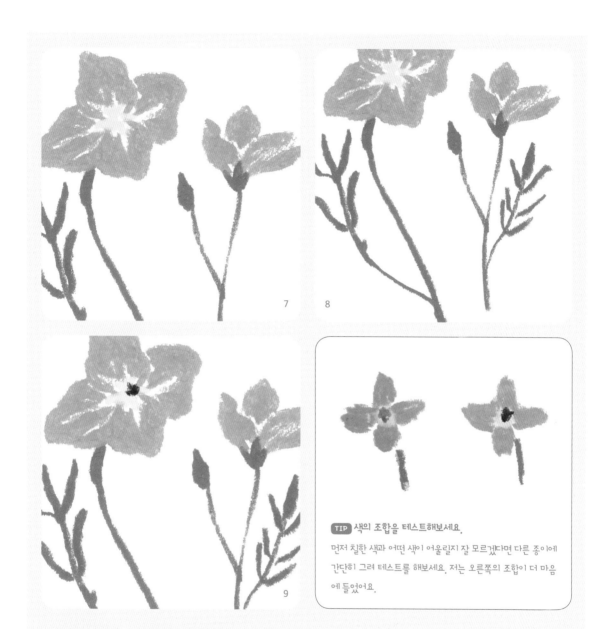

TIP 색의 조합을 테스트해보세요.

먼저 칠한 색과 어떤 색이 어울릴지 잘 모르겠다면 다른 종이에

간단히 그려 테스트를 해보세요. 저는 오른쪽의 조합이 더 마음

에 들었어요.

7 꽃술 부분을 [243]으로 칠해줍니다.

8 오른쪽 꽃줄기에도 [■■■ 246]으로 잎을 그려주세요.

9 꽃술의 가장 중심부에 점을 [■■■ 219]로 찍어 완성해주세요.

단색으로 겹꽃 그리기

———————————

 204 굴든 옐로golden yellow 219 프러시안 블루prussian blue

꽃잎을 한 가지 색으로 표현하는 것은 생각만큼 쉽지 않아요. 가깝거나 멀리 있는, 혹은 안쪽에 위치하거나 바깥쪽으로 드러나 있는 꽃잎들을 각각 표현할 때 채도나 명도가 다른 색으로 표현해야 더 알아보기 쉽거든요. 그럼에도 불구하고 단색으로 꽃잎을 그리는 연습을 하면, 꽃의 전체적인 형태나 꽃잎들이 겹쳐진 세부적인 모습을 묘사하는 데 더 집중할 수 있게 된답니다. 자, 이제 겹꽃의 대명사인 국화를 그려볼까요?

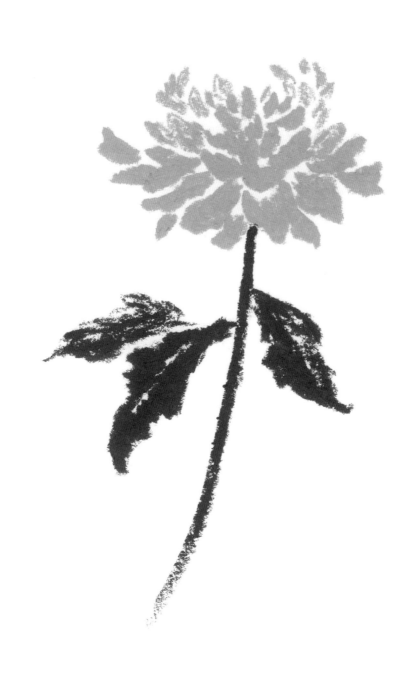

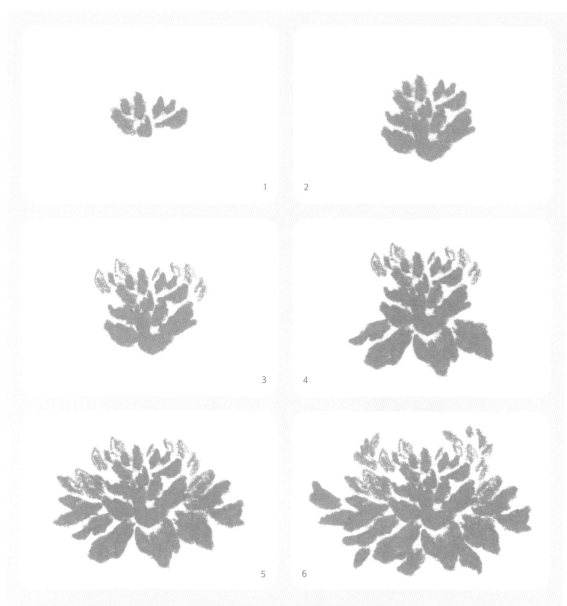

1 꽃송이의 가장 안쪽부터 바깥쪽으로 [▨ 204]를 사용해 꽃잎들을 그려 채워나갑니다.

2 터치의 크기를 약간씩 늘려가며 아래쪽으로 꽃잎을 더 그려주세요(30쪽 참고).

3 가장 위쪽은 시선에서 가장 멀리 있는 바깥쪽 꽃잎들이므로 가장 작은 크기로 흐릿하게 그려줍니다.

 TIP 꽃잎을 다 채우기보다 손의 힘을 빼 부분적으로 흐릿하게 그려주면, 멀리 있는 꽃잎을 더욱 잘 표현할 수 있어요.

4 아래쪽 꽃잎은 시선에서 가장 가까이에 위치해 있으니 가장 크고 진하게 손의 힘을 주어 그리세요.

5 옆으로 자유롭게 뻗어 있는 꽃잎들을 몇 개 더 그리세요. 원근감을 살리기 위해 몇 개는 흐릿하게 표현합니다.

6 좀더 풍성하게 표현하기 위해 꽃잎을 추가해줍니다.

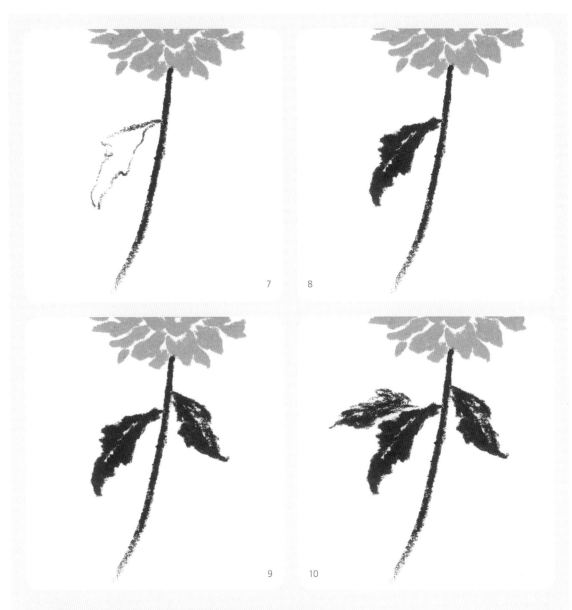

7 [■ 219]로 꽃줄기를 그리고 잎의 윤곽선을 연하게 그려줍니다.

8 7에서 그린 잎을 같은 색으로 진하게 칠합니다. 잎맥을 비워둔 채 칠하세요.

9 두번째 잎을 좀더 작은 크기로 스케치하고 칠합니다.

10 세번째 잎은 가장 멀리 있는 깃저럼 보이도록 삭게 그린 다음 손에 힘을 빼고 가장 연하게 면을 칠해주면 완성입니다.

열매가 달린 가지 그리기

218 울트라마린 블루ultramarine blue 219 프러시안 블루prussian blue

232 모스 그린moss green 235 로 엄버raw umber

271 베로나 그린verona green ⑦

채도가 낮은 색의 꽃은 채도가 낮은 색의 잎과 조화롭고, 반대로 채도가 높은 색의 꽃은 채도가 높은 색의 잎과 어울려요. 열매를 그릴 때도 마찬가지예요. 하지만 그림 전체의 톤을 맞추려고 일정하게만 그리다 보면 지루하고 심심한 그림이 되기 쉽답니다. 전체적인 톤은 맞추되 채도가 높은 꽃과 잎을 부분적으로 추가해 생동감을 더해주세요.

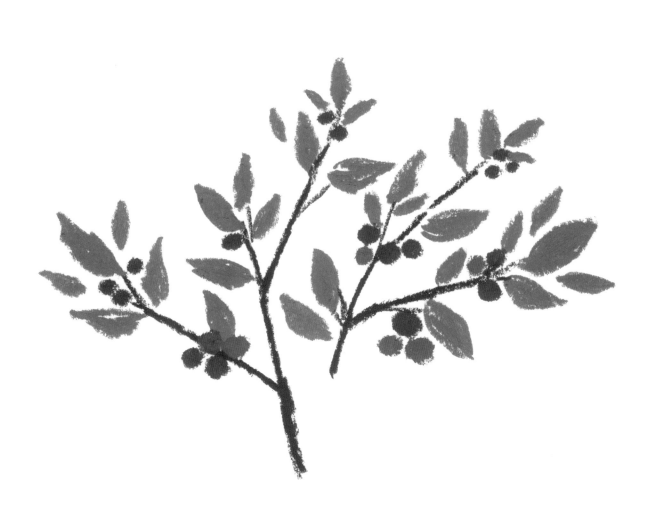

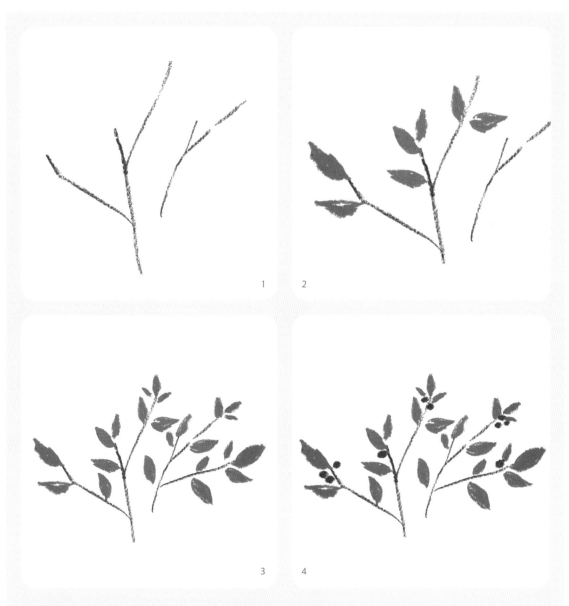

1 [████ 235]의 끝을 잘라 얇은 선으로 가지를 그려줍니다.

2 [████ 271]로 잎의 면을 빼곡히 칠한 잎과 약간의 여백을 두고 칠한 잎을 섞어가며 그리세요.

3 가지 끝에 작은 잎들도 크기를 조금씩 달리하여 그립니다.

4 [████ 219]로 윤곽을 덜 선명하게 그려서 멀리 있어 보이는 열매를 표현하세요.

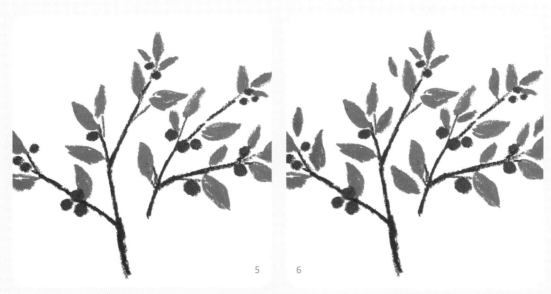

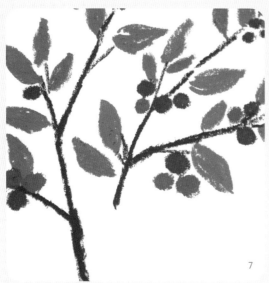

5 [▇▇ 219]로 군데군데 열매를, [▇▇ 235]로 잔가지를 더 그립니다. 가까운 가지는 한 번 더 진하고 굵게 그어주세요.

6 채도가 높은 [▇▇ 232]로 잎을 군데군데 그려 그림에 생동감을 더하세요.

7 가까이 있는 열매 몇 개는 채도가 더 높은 [▇▇ 218]로 진하고 선명하게 그려 원근감을 주면서 완성합니다.

힘 조절로
입체감 표현하기

216 핑크pink

233 올리브olive

235 로 엄버raw umber

오일파스텔로 꽃을 그릴 때 가장 중요하고 또 익숙해져야 할 것이 바로 그리는 손의 힘 조절입니다. 시선에 멀리 있거나 안쪽에 있는 꽃잎의 경우 작게 또는 손의 힘을 뺀 채 흐릿하게 그리고, 시선에 가까이 있는 꽃잎의 경우 크게 또는 손의 힘을 주어 진하게 그리고 칠해야 하지요. 여러 색을 쓰기보다 한 가지 색으로 연습을 하면 손의 힘 조절 차이를 더 잘 알 수 있어요. 가장 진한 부분과 연한 부분을 먼저 그린 뒤 중간 밝기의 부분을 마지막에 그리면 조절이 더 쉽답니다. 작약의 겹쳐진 꽃잎들을 그리며 오일파스텔에 좀더 익숙해져볼까요?

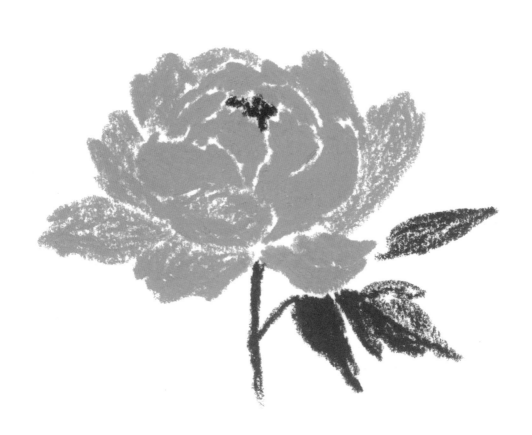

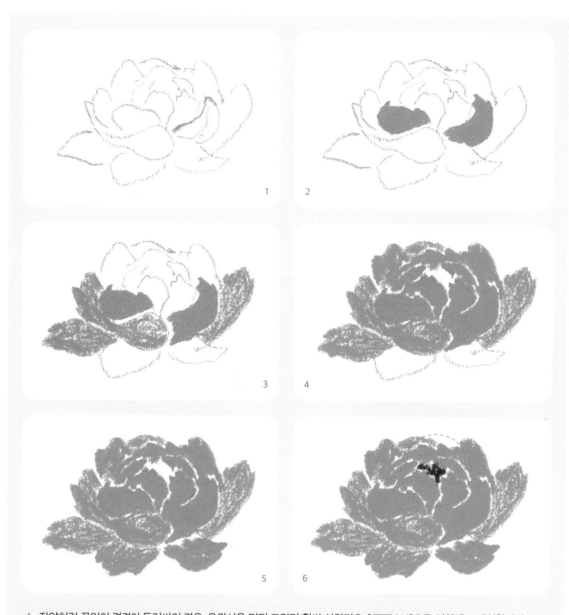

1 작약처럼 꽃잎이 겹겹이 둘러싸인 경우, 윤곽선을 먼저 그리면 훨씬 쉬워져요. [▓ 216]으로 연하게 스케치합니다.

2 가장 가까이에 보이는 꽃잎은 힘을 주어 진하게 칠하고,

3 바깥쪽에 있는 꽃잎은 손의 힘을 뺀 채 연하게 칠해줍니다.

4 가장 하단의 꽃잎 두 장을 제외한 나머지 꽃잎들은 2와 3의 중간 정도로 힘을 주어 칠하세요.

5 가장 하단의 꽃잎 두 장은 가장자리에서 안쪽으로 갈수록 힘을 빼 칠합니다.

6 꽃술은 너무 진하지 않게 [▓ 235]로 살짝 그리세요. 진하게 그려 너무 도드라지면 꽃잎 안쪽에 있는 느낌이 잘 살아 나지 않아요.

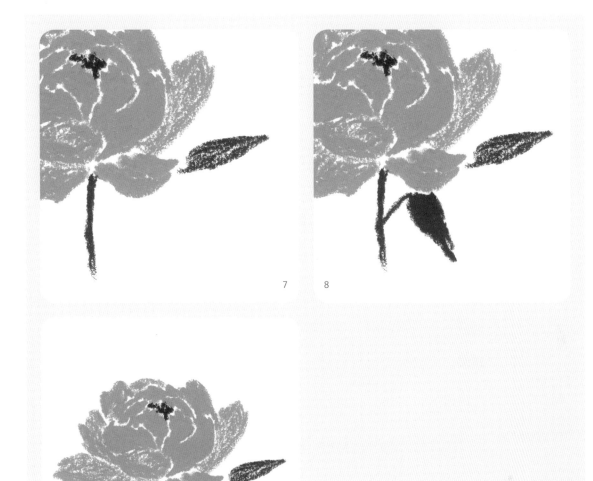

7 [■■ 233]으로 꽃줄기를 그립니다. 같은 색으로 멀리 있는 잎을 연하게 그리세요.

8 가장 가까이에 위치하는 잎은 진하게 그립니다.

9 두 잎의 중간에 위치한 잎은 반으로 나누어 가까운 쪽은 진하게, 바깥 쪽은 연하게 그려 입체감을 주면서 완성해보세요.

다양한 모양의 잎 그리기

230 다크 그린dark green 232 모스 그린moss green

242 올리브 옐로olive yellow 234 올리브 브라운olive brown

271 베로나 그린verona green **72**

꽃은 저마다 다른 모양의 잎을 갖고 있습니다. 주변에서 쉽게 볼 수 있는 식물의 여러 가지 잎 모양을 연습해볼게요. 색을 섞지 말고 단색으로 그려 모양에 집중해보세요. 잎의 윤곽선은 너무 진하게 그리지 말고 손의 힘을 빼고 연하게 그려보세요. 잎이 더 자연스러운 모습이 될 거예요.

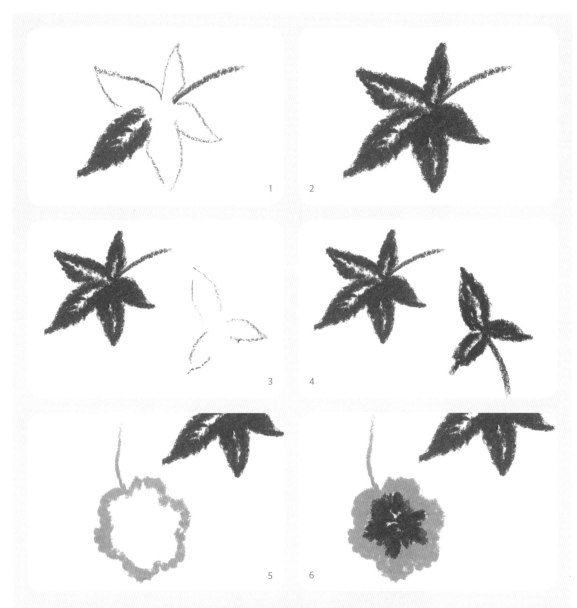

1 [■■■ 232]를 사용해 다섯 방향으로 뻗어 있는 잎을 그려봅니다. 가장자리에서부터 지그재그로 잎맥으로 보일 부분을
 남기면서 칠해주세요. 각 잎의 위치는 완성 그림을 참고하세요.

2 잎맥의 두께를 다르게 표현한다고 생각하면서 여백을 두고 칠하면 좀더 자연스러운 잎이 될 수 있어요.

3 1~2에서 완성한 잎과 비슷한 과정으로 [■■■ 230]을 사용해 세 방향으로 뻗은 잎을 그립니다. 대강의 윤곽선을 그리고,

4 같은 색으로 잎의 면을 채우세요.

5 제라늄의 잎처럼 중앙에 다른 색의 무늬가 있는 잎을 그릴 때는 [■■■ 242]로 그리고 가장자리부터 칠해줍니다.

6 5에서 그린 제라늄의 중앙을 [■■■ 232]로 메워줍니다. 완전히 다 칠하지 말고 가운데에 여백을 살짝 남기면 잎맥의 효
 과를 낼 수 있어요.

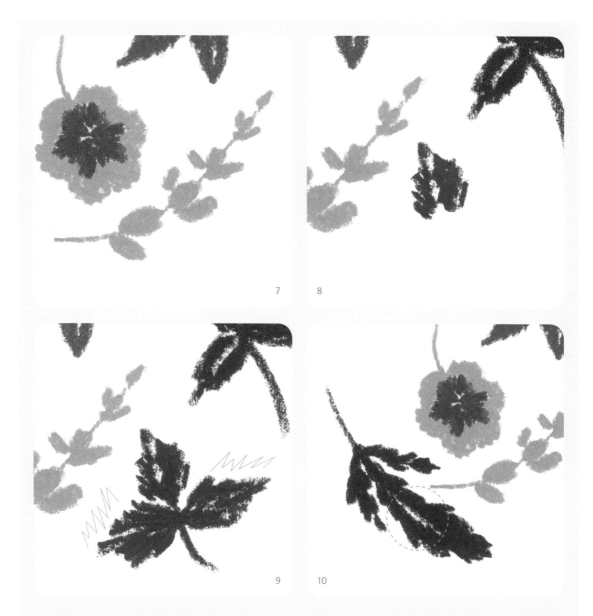

7 [▨ 242]로 긴 줄기에 작은 잎이 붙은 형태를 그려봅니다. 줄기는 끝에 갈수록 얇게 해주고, 잎의 크기도 점점 작게 그리세요.

8 세 방향으로 나뉜 잎을 그릴게요. 우선 위를 향한 잎을 [■ 234]로 잎맥을 표현하면서 그리세요.

9 지그재그로 선을 그리며 메워주면 가장자리가 뾰족한 잎을 쉽게 그릴 수 있어요. 각각의 잎맥을 표현하는 여백을 두고 그리세요. 그다음 줄기도 이어줍니다.

10 세 방향으로 길게 뻗은 잎 역시 8~9과 동일한 방법으로 그리되 중앙을 살짝 비워 잎맥을 표현해주세요. [■ 230]을 사용했습니다.

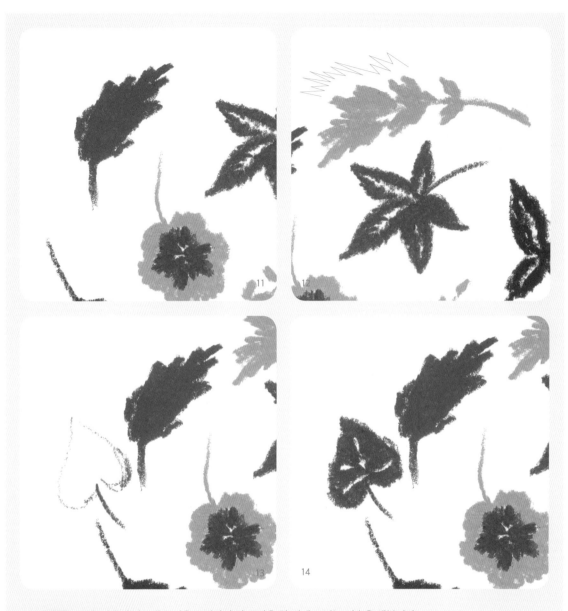

11 [■ 271]을 사용해 지그재그 선을 그어가며 잎 모양을 한 번에 그리는 연습을 해봅니다.

12 그 옆에 [■ 242]로도 지그재그 불규칙하게 그어 자연스럽게 잎을 그려보세요.

13 스페이드 모양의 잎 역시 쉽게 볼 수 있는 잎의 형태입니다. [■ 232]로 윤곽선을 그려주고,

14 잎맥을 살려 칠하세요.

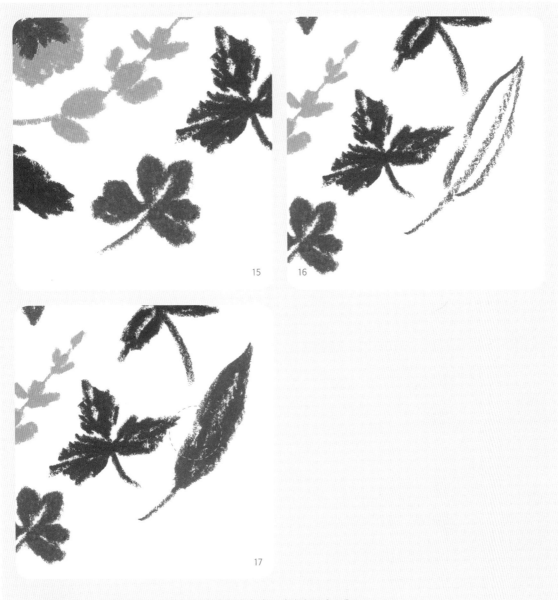

15 [■ 232]로 클로버 잎을 하트 모양 세 개가 붙어 있는 것처럼 그려보세요.

16 길게 뻗은 잎은 [■ 271]로 대강의 스케치를 합니다.

17 완전히 이어져 있는 선보다는 중간중간 끊어지는 선으로 그려야 가장자리가 반사된 듯 표현할 수 있어요.

다양한 모양의 꽃 그리기
봄

204 골든 옐로golden yellow

208 스칼릿scarlet

213 페리윙클 블루periwinkle blue

214 모브mauve

215 라이트 퍼플 바이올렛light purple violet

217 스카이 블루sky blue

218 울트라마린 블루ultramarine blue

232 모스 그린moss green

233 올리브olive

242 올리브 옐로olive yellow

256 디프 새먼deep salmon 72

258 로즈 핑크 rose pink 72

260 카드뮴 레드cadmium red 72

271 베로나 그린verona green 72

얼었던 땅이 녹고 봄이 찾아오면, 새싹들이 돋아나고 많은 꽃들이 피어나기 시작합니다. 봄을 대표하는 꽃들을 귀엽고 작게 그려보면서 다양한 꽃들의 모양을 연습해볼게요. 실제 꽃들의 사진을 검색해보고 어떻게 단순화했는지 비교해보면 더 좋은 공부가 될 거예요. 겨울을 견뎌내고 피어난 꽃들처럼 활기차고 설레는 마음으로 그려보세요. 뭉툭하고 두꺼운 오일파스텔로 작은 꽃을 그리는 것이 아직 어렵다면, 큰 스케치북에 크게 그려가며 연습합니다.

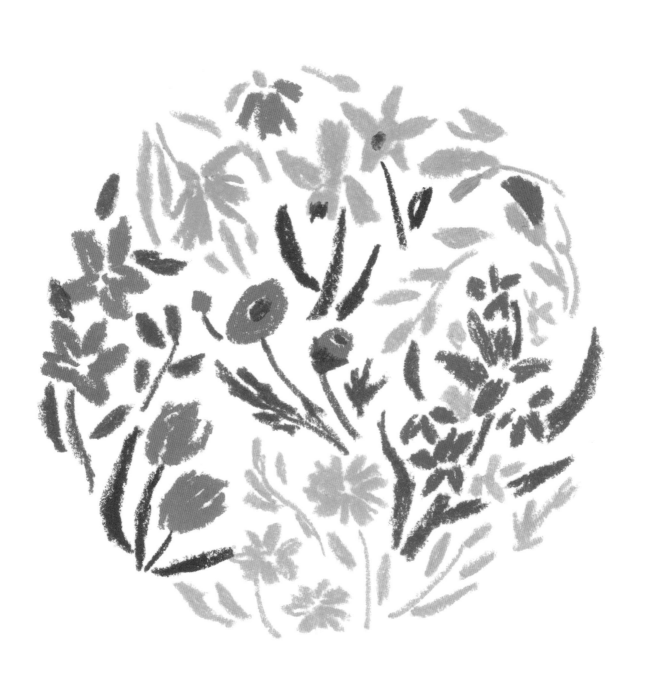

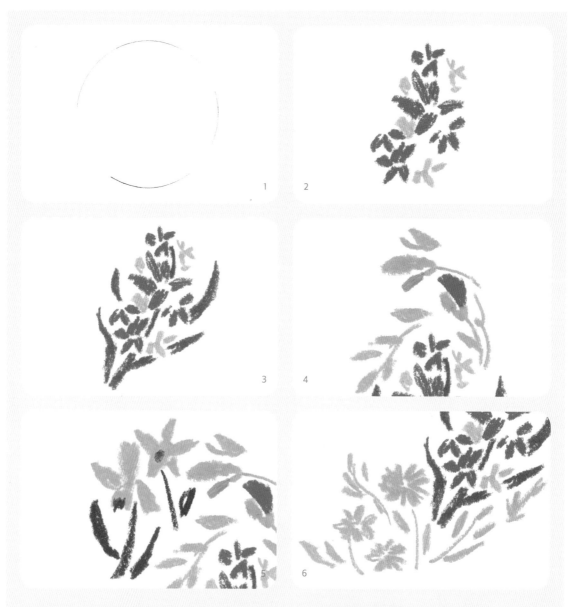

1 원 모양의 가이드선을 연필로 그려주세요. 그릴 위치는 이 원을 기준으로 설명하며, 완성 그림을 참고하세요.

2 원 오른편에 작은 꽃들이 하나의 줄기에 다닥다닥 붙은 히아신스를 [■ 218]과 [■ 217]로 그리세요.

3 [■ 232]로 줄기와 잎을 그립니다.

4 스위트피의 꽃잎을 [■ 213] [■ 214] [■ 215]를 번갈아 사용하면서 표현합니다. 특유의 살짝 꼬부라진 줄기는
 [■ 242]로 그리고, 주변에 잎을 몇 개 더 그려줍니다.

5 [■ 204]와 [■ 233]으로 수선화를 그리세요. [■ 233]으로 찍어주는 꽃술의 위치에 따라 아래 또는 정면을 향한
 모습이 됩니다.

6 2에서 그린 히아신스의 아래쪽에 [■ 204]와 [■ 242]로 데이지의 꽃, 줄기, 잎을 그려줍니다.

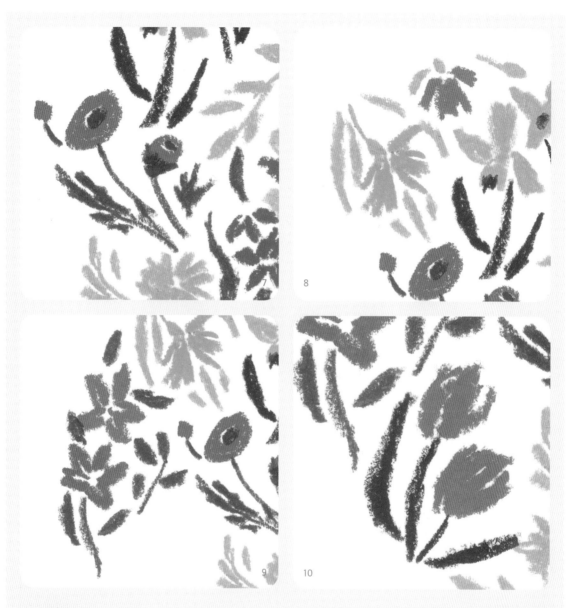

7 [■ 208]로 작고 둥글게 아네모네 꽃송이를 그리고, 꽃술과 잘게 뻗어 있는 잎과 줄기는 [■ 271]로 귀엽게 표현해 보세요.

8 5에서 그린 수선화의 왼쪽에 [■ 260]과 [■ 256]으로 카네이션을 그립니다. 줄기와 잎은 [■ 242]로 그립니다.

> **TIP** 보이는 대로의 오일파스텔 색과 실제 발색이 다른 경우가 송송 있어요. 예를 들면 [■ 256]도 보이는 것보다 발색이 더 어두운 편입 니다. 그러니 종이에 발색 테스트를 해보세요.

9 [■ 258]과 [■ 260]으로 별 모양의 아마릴리스를 그려줍니다. 꽃잎을 다 채워 칠하지 않고 윤곽선만 그려도 좋아 요. 줄기와 잎은 [■ 232]로 그리세요.

10 [■ 260]으로 오므라진 튤립 두 송이를 그립니다. 둘의 모양을 완전히 똑같이 하기보다 변화를 주며 그려보세요. 줄 기와 잎은 [■ 233]으로 그리고, 마지막으로 원을 그렸던 가이드선을 지우면 완성입니다.

다양한 모양의 꽃 그리기
여름

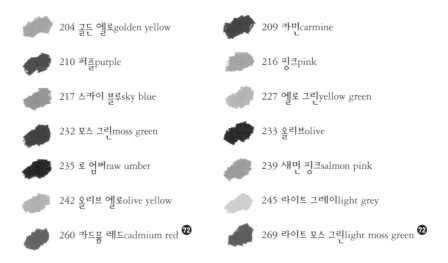

204 골든 옐로golden yellow

209 카민carmine

210 퍼플purple

216 핑크pink

217 스카이 블루sky blue

227 옐로 그린yellow green

232 모스 그린moss green

233 올리브olive

235 로 엄버raw umber

239 새먼 핑크salmon pink

242 올리브 옐로olive yellow

245 라이트 그레이light grey

260 카드뮴 레드cadmium red 72

269 라이트 모스 그린light moss green 72

'summer'의 어원이 'sun'인 만큼 여름은 태양처럼 열정적인 계절입니다. 봄이 개화의 시작이라면 여름은 꽃들이 절정을 이루는 시기이기도 해요. 색이 더 화려하고 진한 꽃들이 많지요. 사실 봄과 여름 모두를 아우르며 피는 꽃들이라 개화 시기를 정확히 나누기는 어려워요. 개화 시기에 크게 연연하기보다 다양한 모양을 그려보는 것에 초점을 맞춰주세요. 여름다운 발랄한 느낌을 더해주기 위해 앞에서 쓴 그린 계열의 색들보다 채도와 명도가 높은 옐로 그린[■227]과 모스 그린[■232]을 썼어요.

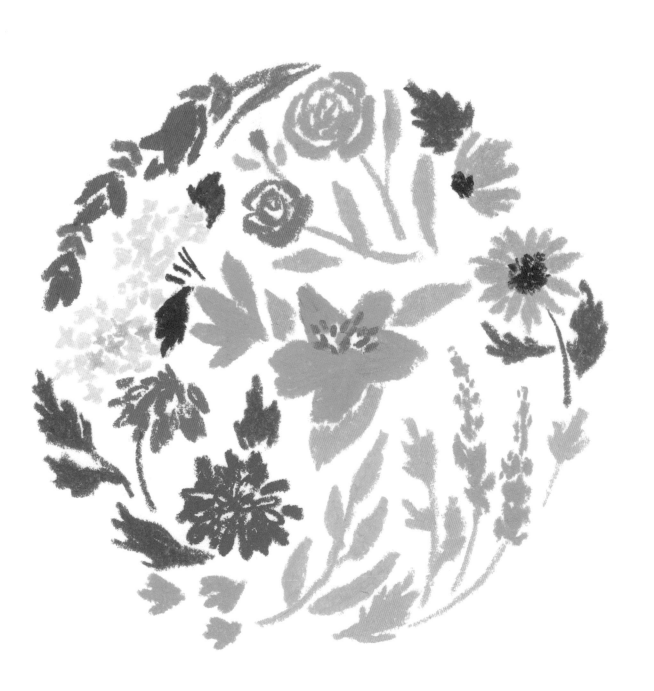

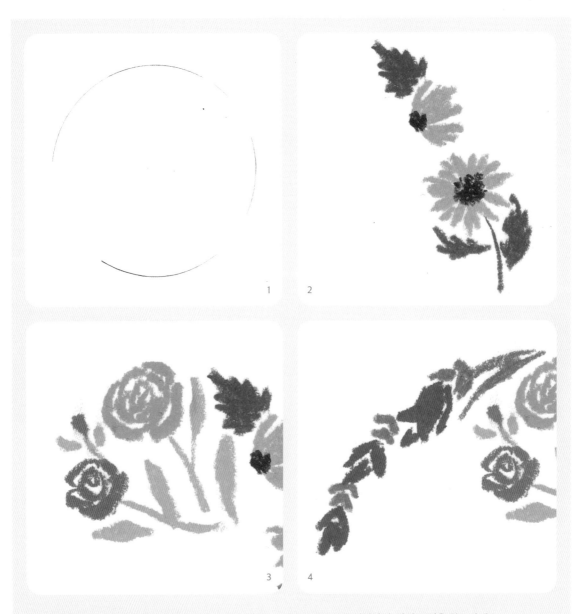

1 원 모양의 가이드선을 연필로 그려주세요. 그릴 위치는 이 원을 기준으로 설명하며, 완성 그림을 참고하세요.

2 여름의 대표적인 꽃인 해바라기의 꽃잎을 [███ 204]로 그려주고, [███ 235]로 불규칙하게 점을 찍어 꽃술을 표현합니다. 잎과 줄기는 [███ 232]로 그립니다.

3 [███ 239]와 [███ 260]으로 선을 빙글빙글 돌려가며 장미를 그립니다. 안쪽을 얇은 선으로 조밀하게, 바깥쪽으로 갈수록 굵은 선으로 간격을 넓게 그리세요(30쪽 참고). 줄기와 잎은 [███ 242]로 그립니다.

4 왼쪽 상단에 가이드선을 빙 두르는 모양새로 튤립을 단순하게 그려줍니다. [███ 210]과 [███ 269]로 꽃과 잎을 차례로 그렸어요.

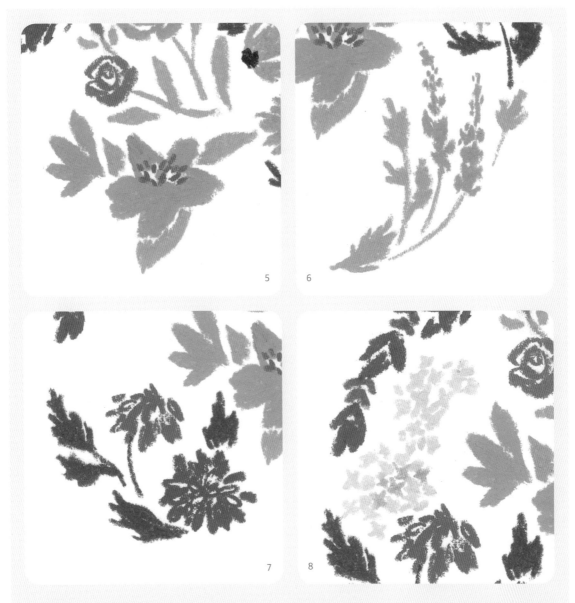

5 [▧ 216]으로 클레마티스 두 송이를 그립니다. 한 송이는 원 중앙에 정면으로, 다른 한 송이는 측면으로 꽃을 그리세요.
 [■ 210]으로 점을 찍듯 꽃술을 표현하고, [■ 242]로 잎을 그려주세요.

6 1에서 그린 해바라기 아래쪽, 오른쪽 하단에 [■ 242]와 [■ 239]로 아마란서스를 그립니다. 꽃잎을 점으로 표현하
 되 끝으로 갈수록 점의 크기를 줄여주세요.

7 왼쪽 하단에 물방울 모양을 반복해 그려 과꽃을 그려주세요(30쪽 참고). [■ 209]와 [■ 260]으로 꽃을, [■ 232]
 로 잎과 줄기를 그렸어요.

8 튤립과 클레마티스 사이에 [■ 217]과 좀더 연한 [▧ 245]로 십자 모양의 꽃을 불규칙하게 여러 개 그려 수국을 표
 현해주세요.

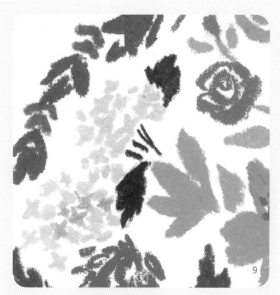

9 [■ 233]으로 수국의 꽃줄기와 잎을 그려줍니다.

10 마지막으로 아래쪽 빈 공간에 화려한 여름 느낌을 더해주는 밝은색의 [■ 227]로 잎을, [■ 239]로 작은 꽃들을 더 채워주면서 완성합니다. 1에서 그렸던 가이드선은 지워줍니다.

다양한 모양의 꽃 그리기
가을

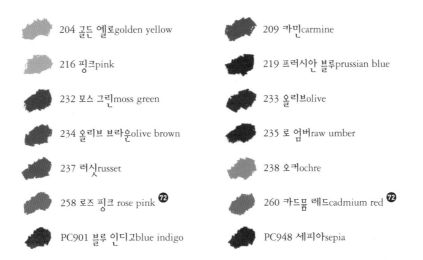

204 골든 옐로golden yellow

216 핑크pink

232 모스 그린moss green

234 올리브 브라운olive brown

237 러싯russet

258 로즈 핑크 rose pink **72**

209 카민carmine

219 프러시안 블루prussian blue

233 올리브olive

235 로 엄버raw umber

238 오커ochre

260 카드뮴 레드cadmium red **72**

PC901 블루 인디고blue indigo

PC948 세피아sepia

오일파스텔 그림은 색연필 글씨와도 아주 잘 어울려요. 앞서 그린 것과 마찬가지로 가이드가 될 원을 연필로 연하게 그립니다. 그리고 원 중앙에 손글씨를 적고 그 주변에 가을의 식물들을 둘러싸 배치해봅시다. 중앙의 여백이 있어 여유로움을 더해주고 로 엄버로 쓴 'autumn'이라는 단어가 어우러져 훨씬 가을다운 느낌이 살아날 거예요. 가을 특유의 풍성함이 느껴지는 색감을 선택해보세요. 특히 레드와 브라운 계열은 빠질 수 없는 가을의 색이랍니다.

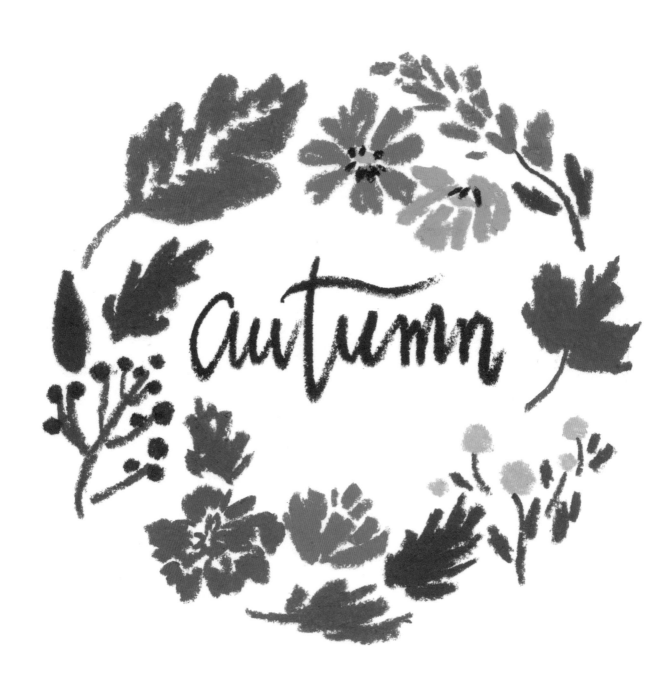

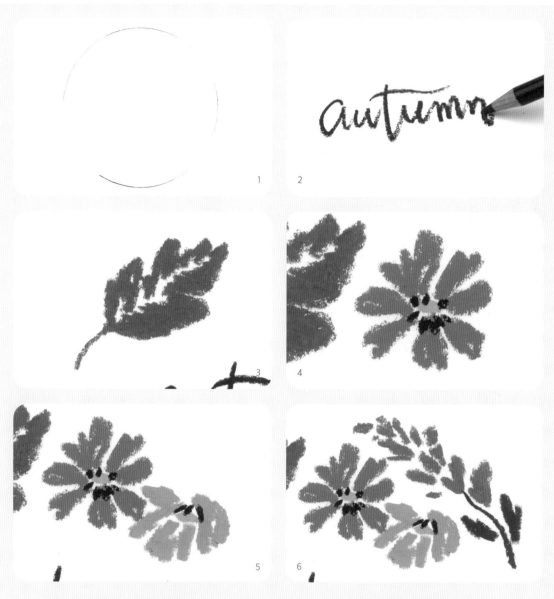

1 원 모양의 가이드선을 연필로 그려주세요. 그릴 위치는 이 원을 기준으로 설명하며, 완성 그림을 참고하세요.

2 원 가운데에 어두운 갈색 색연필 [■■ PC948]로 'autumn'을 적어봅니다. 가을에 어울리는 다른 단어도 좋아요.

3 왼쪽 상단에 [■■ 237]로 선을 지그재그 반복하면서 가운데 잎맥 부분을 남긴 채 낙엽을 그려보세요.

4 낙엽 오른편에 코스모스를 그려줍니다. [■■ 204]로 수술을 먼저 그린 다음 [■■ 260]으로 꽃잎을, 노란색 수술 위에
 [■■ 235]로 코스모스 특유의 암술을 점으로 표현해줍니다.

5 그 옆에 [■■ 204] [■■ 216] [■■ 235]로 코스모스 하나 더 그리는데, 꽃잎과 암술의 모양을 다르게 그려 아래를 향
 해 보고 있는 코스모스로 표현해보세요.

6 코스모스 위에 [■■ 238]로 짧은 선들을 그려 갈색의 아마란서스를 표현합니다. 줄기와 잎은 [■■ 232]로 그립니다.

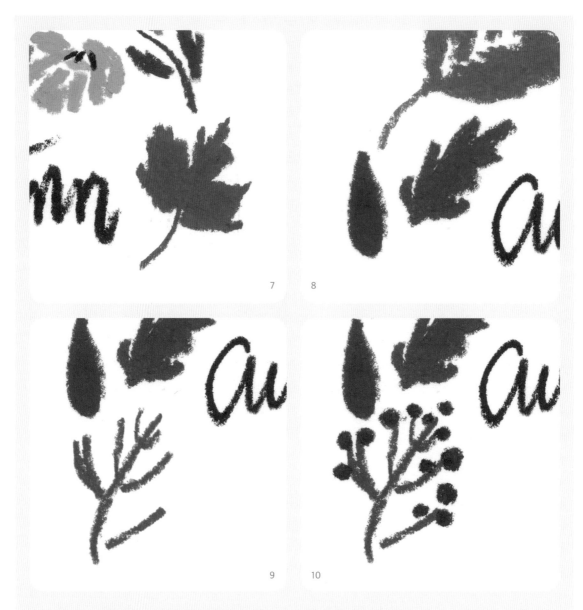

7 아마란서스 아래, 원 오른쪽에 붉은 단풍잎을 그려줍니다. 바로 그리기 어려울 때는 연하게 윤곽을 그린 후 칠하세요.
 [■ 209]를 사용했어요.

8 빈 공간에 [■ 232]와 [■ 233]으로 잎을 그려 가을의 느낌을 더합니다.

9 8에서 그린 잎들 아래에 늦가을에 여문 블루베리를 그려볼게요. 우선 [■ 234]로 가지를 그리고,

10 [■ 219]로 블루베리 열매를 그린 뒤 색연필 [■ PC901]로 마무리하면 윤곽이 깔끔해 보입니다.

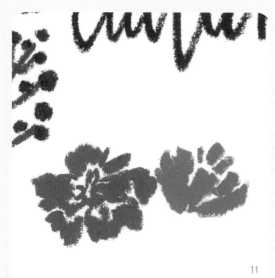

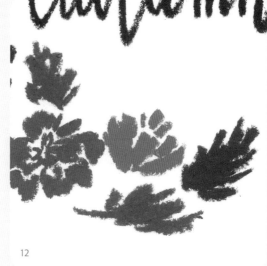

11

12

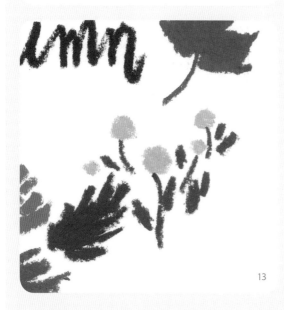

13

11 [█████ 258]과 [█████ 216]으로 국화꽃을 두 송이 그려넣어요. 터치의 크기에 유의하며 겹꽃을 표현합니다(30쪽 참고).

12 꽃을 두 가지 색으로 그렸으니, 잎도 [█████ 232] [█████ 233] 두 가지로 그려 색의 균형을 맞춰주세요.

13 [█████ 204]로 귀여운 점을 그려 노란 폼폼을 표현해주고, [█████ 234]로 줄기를 그린 다음 1에서 그렸던 가이드선을 지우고 마무리합니다.

다양한 모양의 꽃 그리기
겨울

210 퍼플purple

233 올리브olive

246 그레이grey

247 다크 그레이dark grey

254 그레이 핑크grey pink **72**

259 디프 마젠타deep magenta **72**

270 그린 그레이green grey **72**

271 베로나 그린verona green **72**

겨울의 꽃들은 다른 계절보다 다양하지 않지만, 크리스마스의 느낌을 살려 표현해보기 좋아요. 특히 겨울을 견디는 식물인 백묘국(또는 설묘국이라고 불리기도 해요)은 눈이 내려앉은 듯한 모습이라 겨울 분위기를 물씬 자아내는 식물입니다. 버건디 색의 겨울 꽃 헬레보어를 중심으로 은회색의 백묘국, 그리고 브루니아를 함께 매치하여 겨울 느낌을 표현해볼게요. 겨울 꽃인 만큼 채도가 낮은 색 위주로 골라 그리겠습니다.

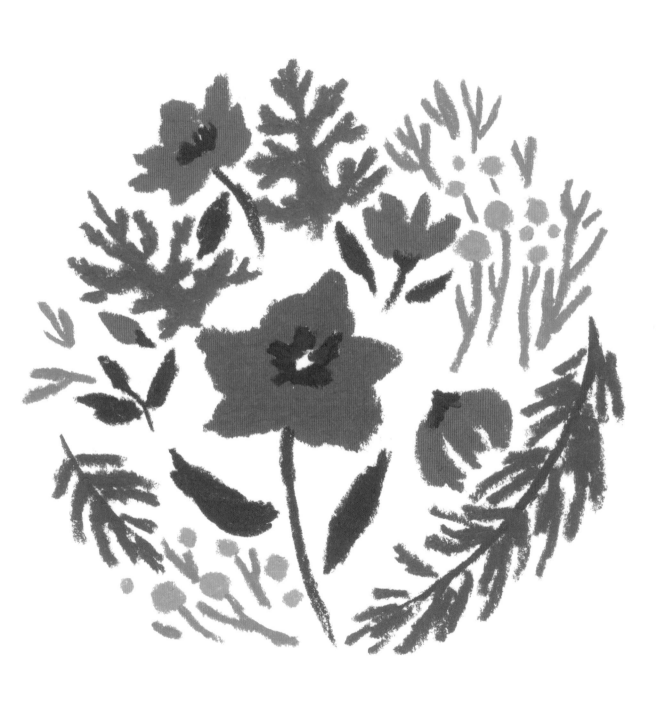

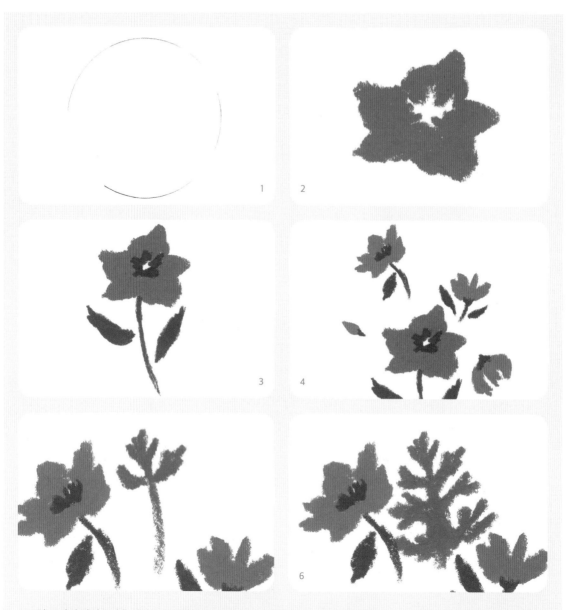

1 원 모양의 가이드선을 연필로 그려주세요. 그릴 위치는 이 원을 기준으로 설명하며, 완성 그림을 참고하세요.

2 원 한가운데에 헬레보어를 단순하게 표현해봅니다. [■■ 259]로 중앙의 꽃술 부분을 남겨놓고 그려주세요.

3 [■■ 233]으로 꽃술을 그리고 같은 색으로 잎과 꽃줄기를 그립니다.

4 1에서 그린 헬레보어보다 더 밝은 [■■ 210]로 다른 각도의 작은 헬레보어들을 주변에 그렸어요. 잎과 줄기, 꽃턱, 꽃술
은 마찬가지로 [■■ 233]으로 그렸습니다.

5 백묘국을 그릴 때는 [■■ 270]으로 상단부를 먼저 그린 후 가지를 그리고,

6 가지 중심으로 잎을 추가해주면 안정감 있게 그릴 수 있습니다.

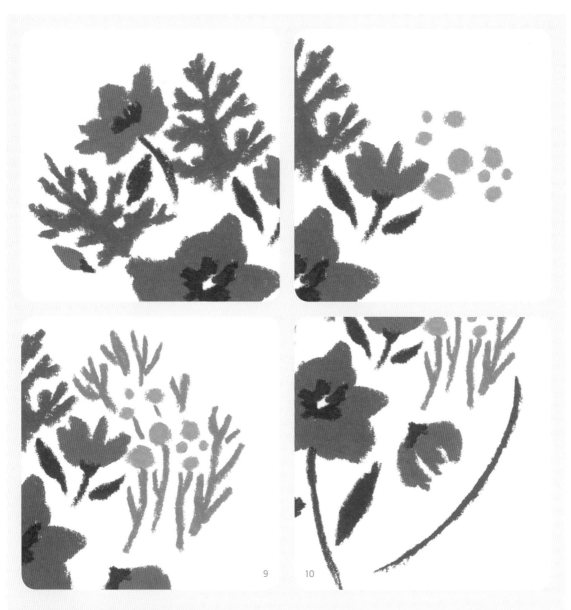

9

10

7 같은 방법으로 하나를 더 그려주세요.

8 오른쪽 상단 여백에 브루니아를 그려줍니다. [▨ 254]로 둥근 점을 불규칙한 크기로 찍어 꽃송이를 표현합니다.

9 [▨ 246]으로 브루니아의 가지들을 그려주세요.

10 헬레보어 아래쪽에 겨울 느낌을 담은 소나무 잎을 그려볼게요. 먼저 [▨ 247]로 중심 가지를 그리고,

11 12

13

11 [■■ 271]로 소나무의 잎을 짧은 선으로 그려주세요. 모든 잎을 같은 방향으로 그리지 않고 몇 개는 조금씩 각도를 다르게 그려야 좀더 멋스러워요.

12 1~2에서 그린 헬레보어의 왼쪽 하단에 7~8의 방법으로 브루니아를 그리고, 그 왼쪽에 9~10과 같은 방법으로 작은 소나무 잎을 하나 더 그려주세요.

13 허전한 여백은 기존에 사용한 색으로 잎 몇 개를 더 그려 채우고, 가이드선을 지워 마무리합니다.

Class **2**

블렌딩에
익숙해지기

블렌딩으로 자연스러운 잎 그리기
민트
mint

233 올리브olive 242 올리브 옐로olive yellow

PC988 마린 그린marine green

자연의 잎은 한 가지 색이 아닌 여러 색으로 그 빛깔이 이루어져 있어요. 더 사실적인 잎을 그려내기 위해서 블렌딩은 꼭 필요한 기법입니다. 하지만 블렌딩한 부분은 오일파스텔의 질감이 뭉개져 선명도가 떨어진다는 점에 유의하세요. 다양한 모양의 여러 가지 잎을 연습하는 데 가장 좋은 방법은 웹에서 이미지를 검색해 따라 그려보는 것이에요. 아직 오일파스텔에 익숙하지 않다면, 색을 많이 쓰지 말고 단색 혹은 두 가지 색으로만 잎을 표현해보세요. 허브 중에서도 우리에게 친숙한 민트를 그려볼게요.

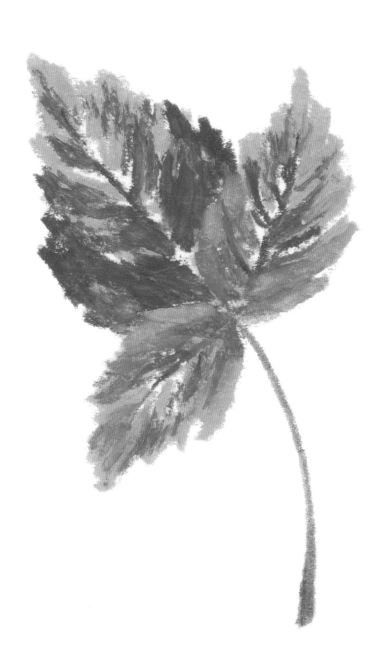

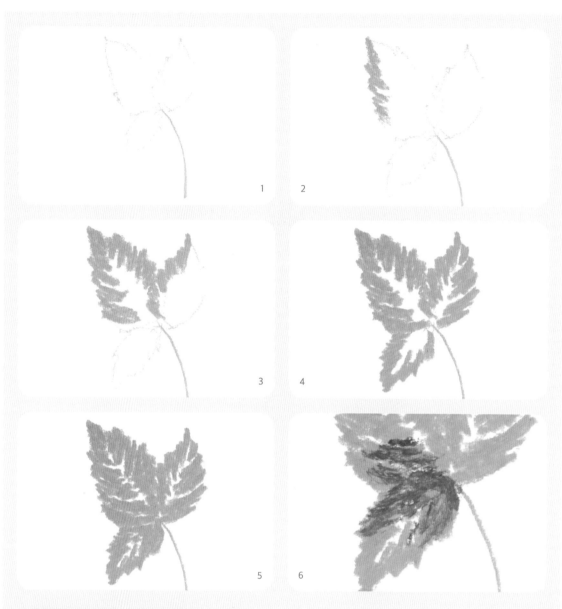

1 [█ 242]로 연하게 스케치를 해줍니다.

2 잎의 가장자리부터 잎 모양을 지그재그 그려나갑니다.

3 옆의 잎도 마찬가지로 지그재그 그려 가장자리를 채워주세요.

4 잎의 가장자리가 모두 형태를 갖춘 모습입니다.

5 잎맥을 제외하고 면을 칠해주는데, 완전히 다 칠하기보다 부분적으로 조금씩 여백을 두며 칠해주세요.

6 이제 [█ 233]으로 세밀하게 표현해줄 거예요.

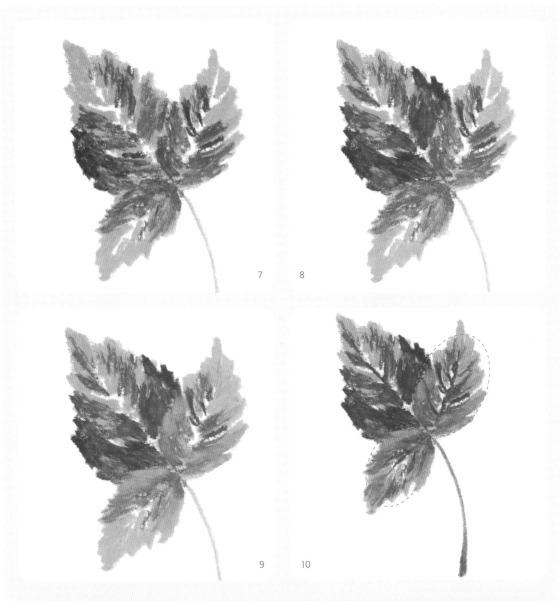

7 8

9 10

7 [■ 233]으로 덧칠할 때 처음에는 모두 힘을 빼고 연하게 칠해주는 것에 유의하세요. 이후 잎마다 힘 조절을 달리하여 차이를 만들어줄 거예요.

8 중간의 가장 큰 잎을 가장 선명한 잎으로 보이도록 하기 위해 힘을 주어 진하게 잎의 면을 표현했어요.

9 나머지 작은 두 잎은 다시 [■ 242]로 덧칠해 선명함을 낮추어 큰 잎과 차이를 만들어주세요.

 TIP 잎의 모든 면이 똑같은 모양과 무늬를 갖기보다 이렇게 차이를 두면 지루하지 않고 디테일이 풍부한 그림이 됩니다.

10 마지막으로 [■ 233]을 사용해 잎맥을 좀더 그리고, 줄기를 색연필 [■ PC988]로 덧그려서 완성됩니다. 이때 오일 파스텔은 끝을 예리하게 잘라 사용하세요.

99

무늬가 있는 잎 그리기
베고니아
Begonia

 232 모스 그린moss green

 237 러싯russet

244 화이트white

제라늄이나 베고니아처럼 잎 자체에 화려한 무늬가 있는 꽃들이 많습니다. 블렌딩과 진하게 그리기를 번갈아가면서 무늬를 완성해줄 거예요. 무늬를 표현할 때 잎의 밝은색을 먼저 칠하고 어두운색을 칠하면 무늬가 선명해 가깝게 보이는 장점이 있지만, 다소 도드라져 보일 수 있어요. 또 어두운색을 먼저 칠한 후에 밝은색을 칠하면 색이 흐려지며 선명도가 떨어지지만, 자연스러워 보이는 장점이 있으며 멀리 있는 느낌도 표현할 수 있어요. 정답이 정해진 것은 아니니 가까이 또는 멀리 보이는 정도에 따라 느낌을 연습해보고, 그 순서를 달리해도 좋습니다.

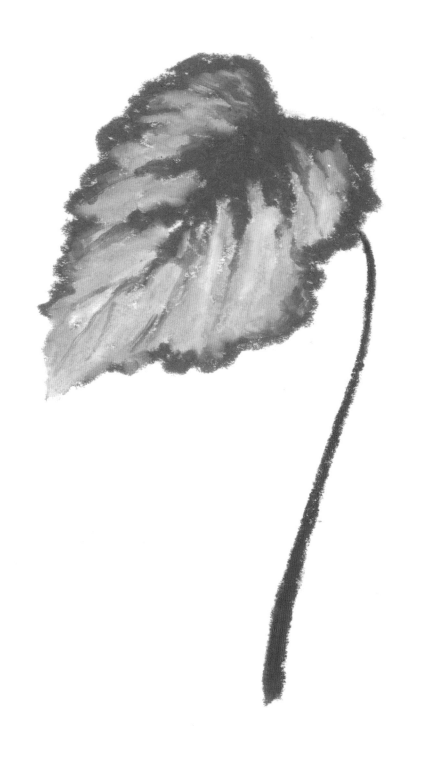

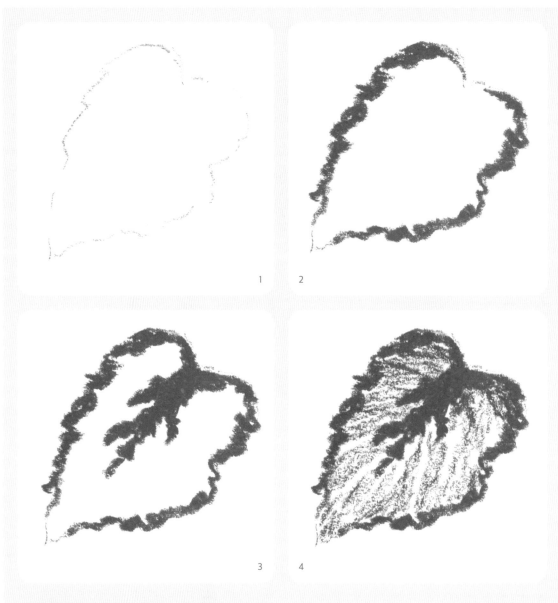

1 [▉▉ 232]로 연하게 윤곽선을 그립니다.

2 잎의 가장자리를 지그재그 그려 잎 모양을 표현하세요.

3 잎 중앙의 무늬도 같은 색으로 그리세요.

4 이제 잎 전체의 면을 칠하는데, 손의 힘을 최대한 빼고 아주 연하게 칠하세요.

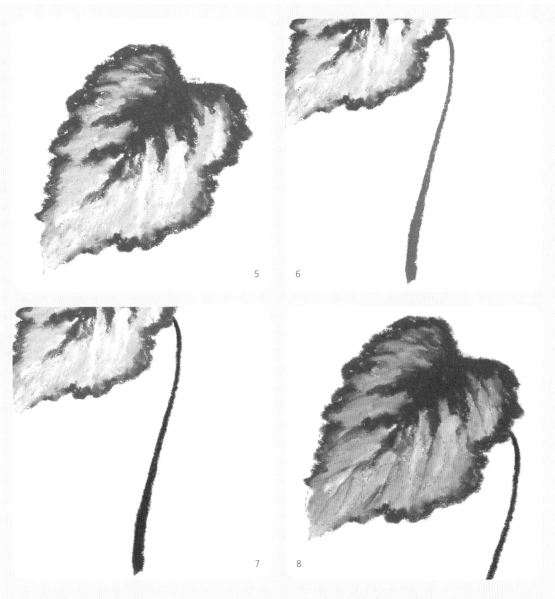

5 4에서 연하게 칠한 면 위를 [244]로 블렌딩한 뒤 3에서 그린 무늬와 잎의 윤곽을 [■■ 232]로 좀더 진하게 덧그립
 니다.

6 [■■ 232]로 줄기를 가늘게 그려주세요.

7 [■■ 237]로 줄기를 덧그리세요.

8 마지막으로 [■■ 232]로 연하게 잎맥을 그려 마무리합니다.

거친 선으로 편안하게 그리기
아네모네
Anemone

211 라일락lilac

213 페리윙클 블루periwinkle blue

214 모브mauve

215 라이트 퍼플 바이올렛light purple violet

233 올리브olive

242 올리브 옐로olive yellow

248 블랙black

아네모네라는 이름은 그리스어로 바람을 뜻하는 'anemos'에서 유래되었다고 해요. 잔잔한 바람에도 하늘거릴 정도의 얇은 꽃잎을 가졌고, 바람 한 점이 지나가고 사라져버리듯 수명이 짧고 섬세한 꽃이기 때문이지요. 아네모네를 오일파스텔로 그리는 것이 어쩌면 모순적일지도 모르지만 아네모네가 가진 강렬한 색감에 초점을 맞추고 이를 표현하고자 한다면, 오일파스텔은 더없이 훌륭한 재료가 될 수 있습니다.

오일파스텔의 끝이 둥글고 뭉툭하면 선의 두께가 굵고 거칠지만 편안한 느낌으로 블렌딩해 표현해볼 수 있어요. 얇고 섬세한 꽃을 오일파스텔만의 자연스럽고 거친 선으로 완성하는 것이 색다른 매력을 가져다준답니다. 거칠게 그릴 때는 굵은 선으로 표현하게 되므로 큰 종이에 크게 그리기 시작해 세부를 묘사하는 것도 좋은 방법이에요.

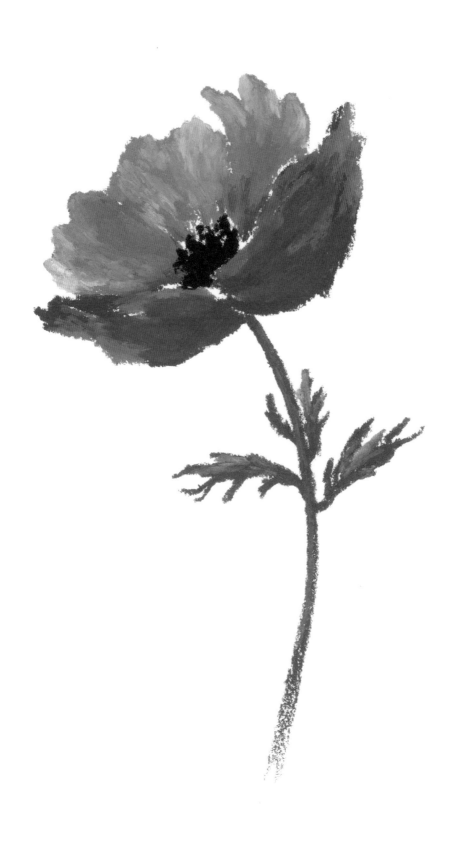

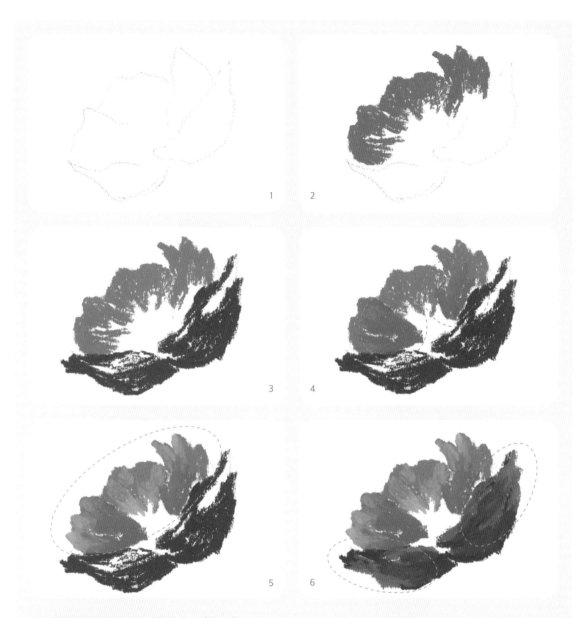

1 [■■■ 214]로 꽃의 윤곽선을 대강 그려줍니다.

 TIP 스케치를 잘못했더라도 진하게 다시 그리면서 덧칠해 바로잡아줄 수 있으니 크게 신경 쓰지 않아도 됩니다.

2 [■■■ 214]를 사용해 가장자리부터 안쪽으로 꽃잎을 칠하는데, 꽃술 쪽에 여백을 두고 칠해야 해요.

3 앞쪽 꽃잎은 더 진한 [■■■ 211]로 칠해주세요.

4 꽃잎 안쪽의 어두운 부분을 표현하기 위해 2에서 칠한 부분의 중간 지점부터 꽃술에 가깝게 내려갈수록 [■■■ 213]으로
 진하게 칠합니다.

5 3에서 칠한 앞쪽의 꽃잎의 가장자리와 상단에 [■■■ 215]를 블렌딩해 꽃잎의 입체감을 살립니다.

 TIP 빛이 닿는 부분은 가능한 흰색을 사용하지 않고 명도가 높은 색을 사용하세요. 흰색을 사용하면 그림이 평면적으로 보이기 쉬워요.

6 앞쪽 꽃잎 두 장은 [■■■ 214]와 [■■■ 211]을 번갈아 칠해줌으로써 자연스럽게 표현합니다.

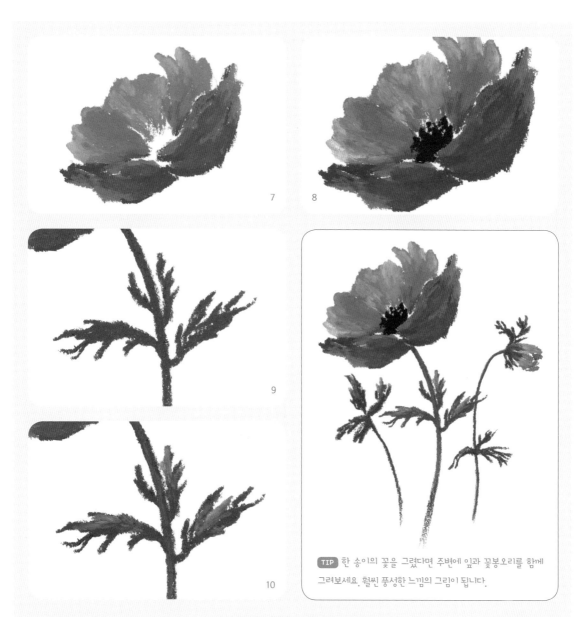

TIP 한 송이의 꽃을 그렸다면 주변에 잎과 꽃봉오리를 함께 그려보세요. 훨씬 풍성한 느낌의 그림이 됩니다.

7 꽃술 쪽 꽃잎의 여백을 좀더 채울게요. 왼쪽 꽃잎과 가장 뒤쪽 꽃잎은 [214]로 채웠고, 오른쪽 꽃잎은 [211]로 살짝 덧칠해주었습니다.

8 [248]로 꽃술을 칠하고 꽃술의 상단은 점으로 표현하세요. 부족하게 느껴지는 부분이 있다면 [215]와 [213]을 군데군데 덧칠해 꽃송이를 마무리해줍니다.

9 [233]으로 꽃줄기를 그립니다. 줄기와 같은 색 [233]으로 아네모네 특유의 얇게 갈라진 잎도 함께 그리세요.

10 줄기와 잎의 밝은 부분을 [242]로 살짝 덧그려 마무리합니다.

단계별로 그러데이션하기
프로테아
Protea

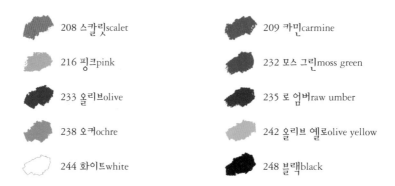

208 스칼릿scalet

209 카민carmine

216 핑크pink

232 모스 그린moss green

233 올리브olive

235 로 엄버raw umber

238 오커ochre

242 올리브 옐로olive yellow

244 화이트white

248 블랙black

또 한 번 거칠고 굵은 선으로 그릴 꽃은 프로테아입니다. 붉은색의 꽃잎이 겹겹이 층을 이룬 듯 보이지만, 사실은 '포엽'이라 불리는 잎이 꽃처럼 보이는 형태예요. 식물을 쉽게 그리는 방법 중 하나는 실제 생긴 모양과 구조를 잘 살펴보고 안쪽부터 바깥쪽, 가까운 쪽부터 먼 쪽 순서로 그려나가는 것입니다. 그래서 식물에 대한 이해가 먼저 필요합니다. 가장 좋은 방법은 실물을 구해보는 것이지만, 프로테아처럼 꽃집에서 쉽게 구할 수 없는 식물은 웹에서 여러 각도에서 다르게 찍힌 사진을 찾아 공부해보세요. 그리고 덜 피었을 때의 모습과 활짝 폈을 때의 모습을 모두 들여다보는 것이 좋아요. 대상을 잘 이해할수록 그림은 더 쉬워진답니다.

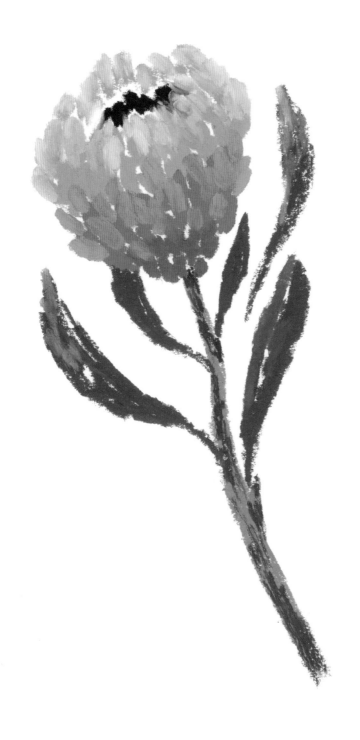

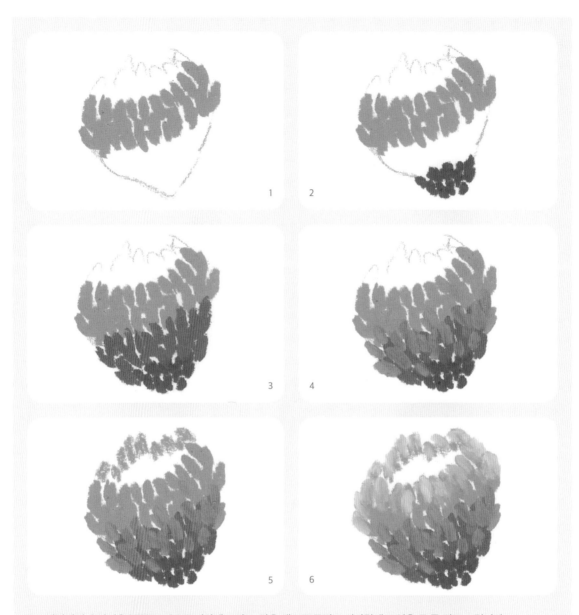

1 가장자리 윤곽선을 [216]으로 연하게 그리고, 같은 색으로 두껍고 기다랗게 포엽을 두 줄 정도 그립니다.

2 [209]로 1에서 그린 것보다는 작고 짧은 포엽들을 그려주세요.

3 [208]로 1~2에서 그린 포엽 사이를 채워 그립니다.

4 포엽이 자연스럽게 그러데이션 층을 이루도록 사이사이에 [216]으로 길고 짧은 포엽들을 그려주세요. 아래쪽으로 갈수록 그려주는 수를 줄이고 길이도 짧게 해야 해요.

5 손에 힘을 뺀 채 [216]으로 상단 뒤쪽 포엽들을 연하게 그려 원근감을 살려주세요.

6 상단의 포엽들에 [244]를 조금씩 덧그려주세요.

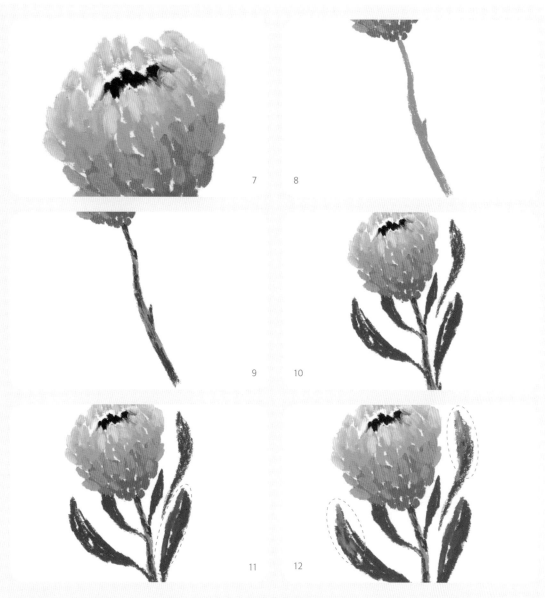

7 [■ 248]로 꽃술을 그리고 그 부분이 꽃잎들에 살며시 가려진 듯 보이게 [☐ 244]로 살짝 덮어줍니다.

8 [▦ 238]로 굵은 가지를 그리고,

9 [■ 235]로 입체감과 실제 가지의 모습을 더해주세요. 이때, 오일파스텔의 끝을 잘라 사용하면 더 섬세하게 표현할 수 있습니다.

10 너무 밝은색보다 [■ 233]으로 가지에 달려 있는 잎을 그리면 채도의 이질감 없이 잘 어우러져요.

11 가까이 있는 잎의 일부를 [■ 232]로 덧칠해주세요.

12 왼쪽 잎 일부에 [▦ 242]를 덧칠해 입체감을 더해주고, 가장 멀리 있는 잎은 [☐ 244]로 살짝 덧칠해 마무리합니다.

크리미하게 블렌딩하기

장미

Rose

207 버밀리언vermilion

208 스칼릿scalet

209 카민carmine

216 핑크pink

232 모스 그린moss green

233 올리브olive

235 로 엄버raw umber

244 화이트white

장미는 로맨틱한 사랑을 표현할 때 빠지지 않는 꽃입니다. 장미는 다양한 색을 가지고 있고 그마다 조금씩 다른 꽃말을 지니고 있지만, 공통적으로는 인생의 기쁘고 아름다우며 열정적인 것들을 뜻하지요. 이 강렬한 매력을 그림으로 표현하기란 초심자에게 그리 쉽지 않습니다. 여기에서는 꽃잎이 겹겹이 싸여 있는 세부를 일일이 묘사하기보다는 굵은 터치로 그려내는 법을 한 번 더 연습해보려 합니다. 큰 터치가 공간에 구애받지 않도록 이번에도 역시 큰 종이에 여유 있게 그려주세요. 과감하고 힘 있게 블렌딩하면 종이에 묻어나는 오일파스텔의 양이 많아지면서 서로 부드럽게 섞이게 돼요. 안료들이 서로 섞이는 느낌이 손으로 전해지는 순간, 저는 즐겁고 설렙니다.

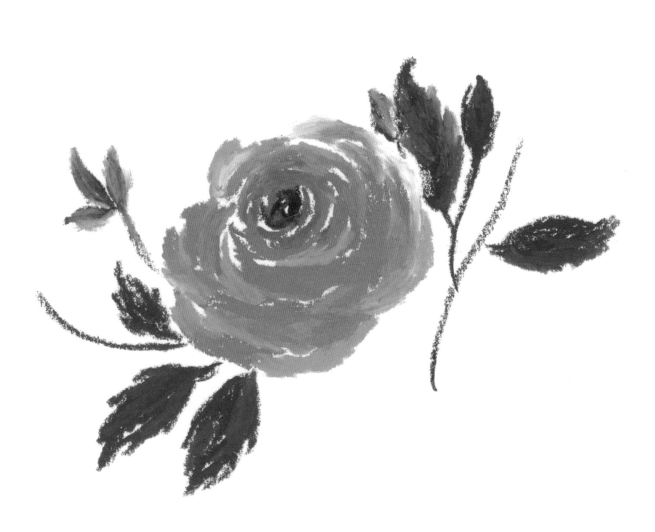

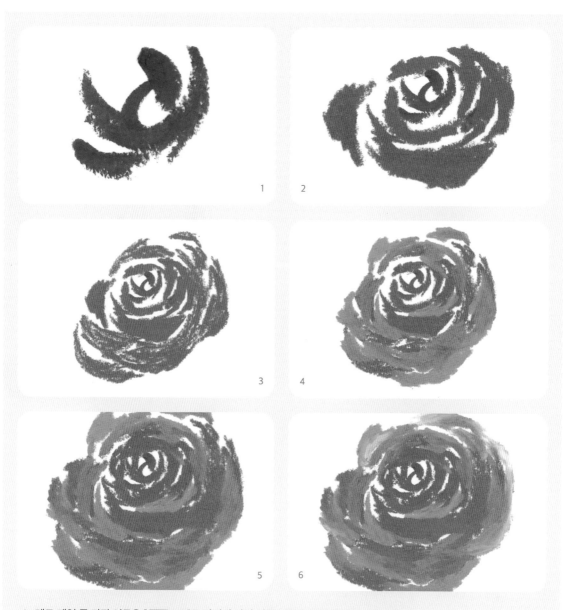

1 레드 계열 중 가장 어두운 [██ 209]로 장미의 가장 안쪽 어두운 부분을 먼저 그립니다.

2 좀더 밝은 [██ 208]로 바깥쪽 꽃잎을 그려 장미의 반을 완성해주세요.

3 같은 색으로 손에 힘을 빼고 연하게 가장 바깥쪽 꽃잎을 그립니다.

4 [██ 216]을 힘 있게 덧칠해 블렌딩해주세요. 차분한 톤의 꽃잎이 추가되면서 더욱 풍성한 느낌을 가지게 됩니다.

5 여기에 [██ 207]을 부분적으로 얹으면, 많은 꽃잎이 층을 이루는 듯 보여요.

6 마지막으로 [244]를 맨 뒤 바깥쪽 꽃잎에 얹어주면 꽃의 윤곽이 자연스러워져요.

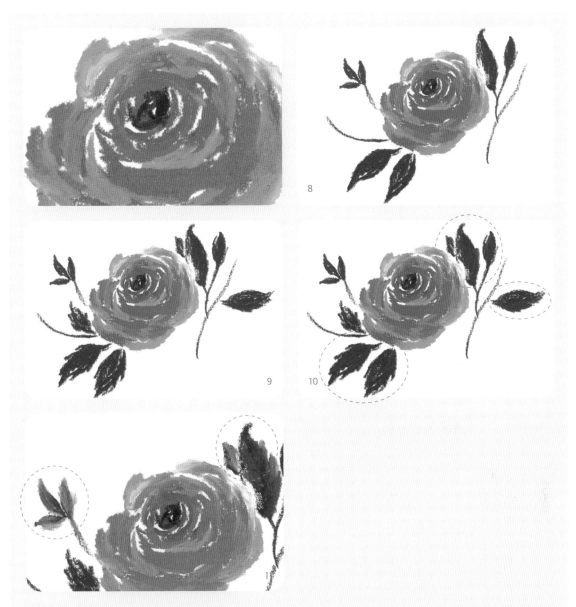

7 1에서 그렸던 꽃잎 가장 안쪽에 [■■■235]로 한 번 더 그려주면, 주변부와의 확실한 음영 차이가 생기면서 꽃잎들이 말린 듯한 모습이 됩니다.

8 [■■■233]으로 잎과 가지를 그리세요.

9 장미 잎사귀는 특유의 뾰족뾰족한 가장자리로 이루어져 있어요. 8에서 그린 매끈한 잎에 한 번 더 짧은 선들을 잎의 바깥 방향으로 덧그려 세부 묘사를 해주고 뾰족한 잎 몇 개를 더 그렸습니다.

10 가까이 있는 잎에는 [■■■232]를 한 번 더 얹어주세요.

11 뒤쪽에 있는 잎에 [□□□244]를 덧칠해 채도를 떨어트려 원근감이 살아나도록 하면서 마무리해요.

부분적으로만 블렌딩하여 표현하기
카네이션
Carnation

208 스칼릿scarlet

209 카민carmine

216 핑크pink

232 모스 그린moss green

233 올리브olive

239 새먼 핑크salmon pink

242 올리브 옐로olive yellow

254 그레이 핑크grey pink 72

260 카드뮴 레드cadmium red 72

부분적으로만 블렌딩하는 것은 책의 삽화 작업을 할 때 가장 즐겨 사용하는 방식이에요. 단색으로만 그리다 보면 귀여운 느낌은 남지만, 세련되고 감성적인 느낌은 줄어들죠. 반대로 블렌딩을 과하게 하면 그리는 데 시간이 많이 걸리고 진부한 그림이 될 수 있어요. 이 두 가지 방법을 적절하게 섞으면 간단하면서도 감성 넘치는 그림이 될 수 있습니다. 이제 약간의 블렌딩만을 더해 5월의 꽃, 카네이션을 그려보기로 해요.

카네이션을 묘사할 때 놓치지 말아야 할 핵심 사항이 몇 가지 있어요. 첫째는 톱니모양의 꽃잎 가장자리를 잘 표현해야 하는 것이고, 둘째는 측면을 그릴 때 꽃잎들을 180도 가까이 눕혀 그리면 쉽게 카네이션처럼 보일 수 있다는 점이에요. 마지막으로 카네이션의 꽃턱은 길고 볼록하게 그려야 합니다.

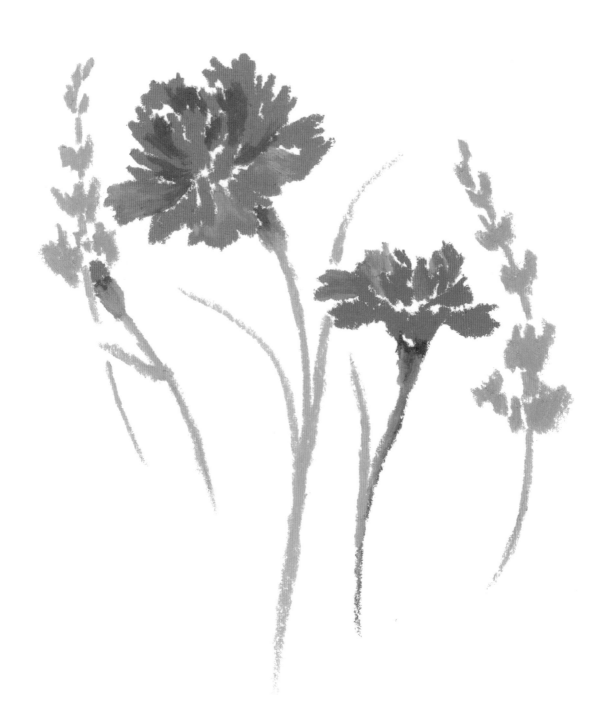

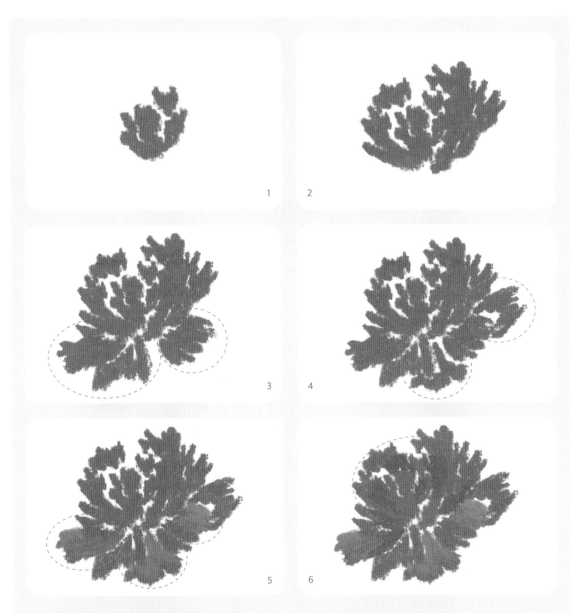

1 가장 정면에 보이는 꽃잎을 [■■■ 260]으로 그려주세요. 카네이션 꽃잎의 톱니모양 가장자리가 잘 드러나도록 뾰족뾰족
 불규칙하게 그려야 해요.

2 같은 색으로 1에서 그린 부분 위아래 좌우에 꽃잎을 더 많이 그려줍니다. 선 여러 개를 겹쳐 꽃잎을 완성한다는 느낌으로
 채우세요.

3 옆으로 휘어진 꽃잎들을 그립니다. 아래를 향해 있는 꽃잎도 함께 그려줍니다.

4 3에서 그린 꽃잎 아래에 꽃잎을 더 그리세요.

5 4에서 그린 꽃잎 위에 [■ 216]을 살짝 블렌딩하여 채도를 떨어뜨립니다.

6 2에서 그렸던 꽃잎 사이사이를 꽃잎 안쪽처럼 보이게 어두운 [■■■ 209]로 채워주세요.

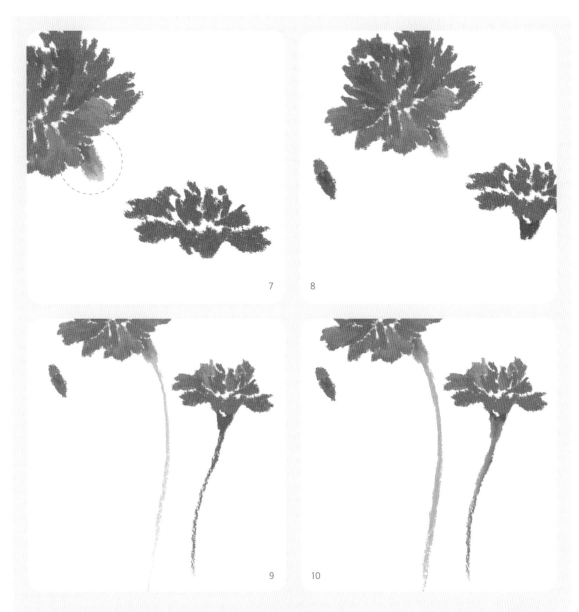

7 카네이션 꽃턱을 [■■ 232]로 그린 다음 [■■ 242]로 블렌딩하세요. 오른쪽 옆에 크기가 좀더 작은 카네이션을 [■■ 208]
 로 그립니다.

 TIP 꽃들을 각각 다른 방향을 향해 피어 있도록 그리세요. 실제가 그러하고, 그렇게 그리는 그림 역시 자연스럽습니다.

8 오른쪽 작은 카네이션의 꽃턱을 [■■ 233]으로 그립니다. 큰 카네이션 왼쪽에 [■■ 260]과 [■■ 232]를 사용해 꽃봉
 오리를 그립니다.

9 중앙의 큰 카네이션의 줄기는 [■■ 242]로 그리고, 작은 카네이션의 줄기는 [■■ 232]로 그려주세요. 그리고 작은 카
 네이션 상단을 [■■ 239]로 군데군데 덧칠해 입체감을 더해줍니다.

10 [■■ 242]로 큰 카네이션 줄기를 한번 더 그어주고, 작은 카네이션 줄기도 같은 색 [■■ 242]로 덧칠해줍니다.

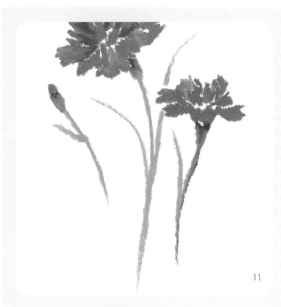

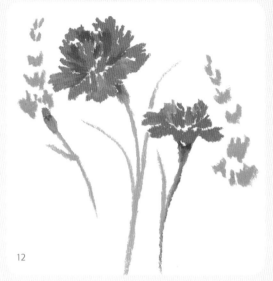

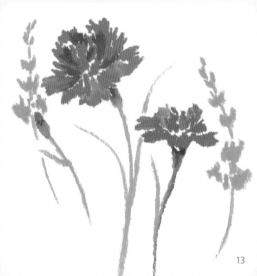

11 [242]로 카네이션의 가늘고 긴 잎을 그리고, 꽃봉오리의 줄기와 잎도 그려주세요. 이때 같은 색 [242]로 꽃봉
오리의 꽃턱을 덧칠해줍니다.

12 카네이션과 어우러지면서 풍성함을 더해줄 꽃을 채도가 낮은 [254]로 블렌딩 없이 그려주세요.

13 12에서 그린 꽃들의 줄기 역시 [242]로 그려 완성합니다.

오일파스텔이 쉬워지는 10가지 TIP

1 대강의 스케치를 먼저 한 후 같은 색으로 세부적인 요소를 표현해나가세요.

2 면을 칠할 때는 꽃의 특성과 분위기에 따라 손의 힘 조절이 반드시 필요해요.

3 사용할 색 중 가장 중간 톤에 해당하는 색으로 스케치를 시작하는 것이 좋아요. 나중에 밝은색이나 어두운색이 섞여도 일정한 톤을 유지할 수 있어요.

4 같은 종류의 꽃이나 잎들을 그릴 때 모두 똑같은 색을 사용할 필요는 없어요. 색감 변화를 각각 다르게 줄수록 풍부한 그림이 됩니다.

5 블렌딩이 부자연스럽게 되었다면 가장 처음 사용한 색을 다시 조금씩 사용해보세요. 예를 들어 A 위에 B로 블렌딩했을 때 다시 A를 얹는 거예요.

6 세부 표현은 색연필로 그리는 것도 좋아요. 이때 색연필은 오일파스텔과 같은 톤, 비슷한 색이어야 자연스러워요.

7 책에 나온 색을 그대로 사용하지 않아도 괜찮아요. 내 그림이니까 내가 보기에 좋은 색을 사용하면 됩니다.

8 꽃을 상상해서 그리는 것보다 사진이나 실물을 보며 그려야 형태가 훨씬 자연스러워져요. 하지만 보이는 모든 것을 다 그릴 필요 없이 그릴 부분을 선택해 그립니다.

9 사용 중 오일파스텔 가루가 날린다면 도트봉(또는 클립)으로 눌러 다른 색과 섞이지 않도록 해주세요.

10 오일파스텔의 끝이 더러워지거나 다른 색이 묻어났을 때, 그대로 두지 말고 휴지로 닦아 항상 깨끗하게 관리해주세요.

Class 3

천천히
들여다보기

시작을 함께하는 하얀 꽃

프리지어

Freesia

204 골든 엘로golden yellow

232 모스 그린moss green

233 올리브olive

238 오커ochre

242 올리브 엘로olive yellow

244 화이트white

246 그레이grey

달콤한 향을 갖고 있는 노란색 프리지어는 우리에게 참 익숙해요. 어린 시절 졸업식과 입학식마다 선물받던 꽃이거든요. 사랑을 표현하는 꽃이 장미라면, 시작을 응원하는 꽃의 대명사는 프리지어인 셈이지요. 그래서 프리지어를 볼 때면 활기차고 설레는 느낌이 듭니다. 이번에 우리가 그려볼 프리지어는 노란색이 아닌 흰색이에요. 흰색 종이에 흰색 꽃을 그리는 연습을 해볼 수 있을 거예요. 지금부터 꽃들을 천천히 들여다보며 더 섬세하게 표현해보도록해요.

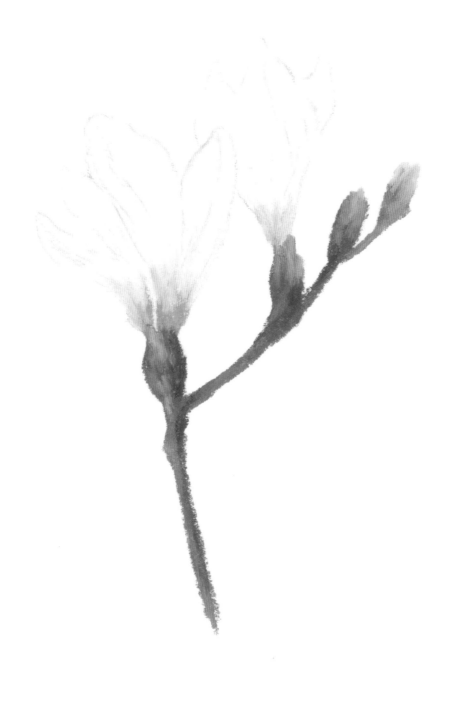

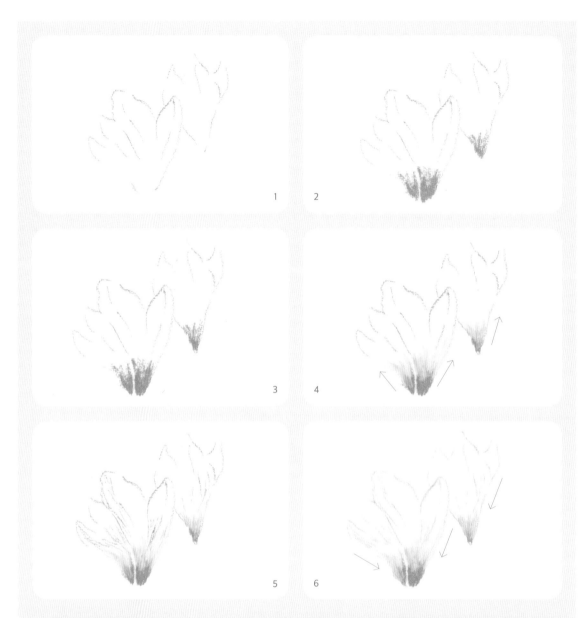

1 [■ 246]으로 꽃의 윤곽을 그립니다. 모든 선을 완전히 잇지 말고 손의 힘을 조절해가며 띄엄띄엄 그려주세요.

　TIP 흰색 꽃을 그릴 때 스케치할 색은 꽃마다 다르게 선택해주세요. 보통은 그레이 계열을 사용하지만 꽃의 색감을 살리려면 꽃을 이루는 색을 사용하기도 합니다(다음에 등장할 또 다른 흰색 꽃 '목련'과 비교해보세요).

2 꽃턱에 맞닿는 꽃잎 부분을 [■ 204]로 칠한 뒤,

3 좀더 어두운 [■ 238]을 가장 하단에 덧칠해주세요.

4 [☐ 244]를 사용해 2에서 칠한 부분을 위쪽으로 쓸어올리듯 색을 퍼뜨려주세요.

5 [■ 246]으로 옅은 선들을 그려 꽃잎 사이사이의 그림자와 꽃잎 표면의 미세한 맥을 표현하세요.

　TIP 꽃잎맥을 표현할 때 그리는 선은 상단부로 갈수록 희미해질 수 있도록 손의 힘을 조절해주세요.

6 [☐ 244]로 꽃잎 위쪽 끝에서 아래로 쓸어내리듯 칠해 5에서 그린 잎맥을 자연스럽게 해줍니다.

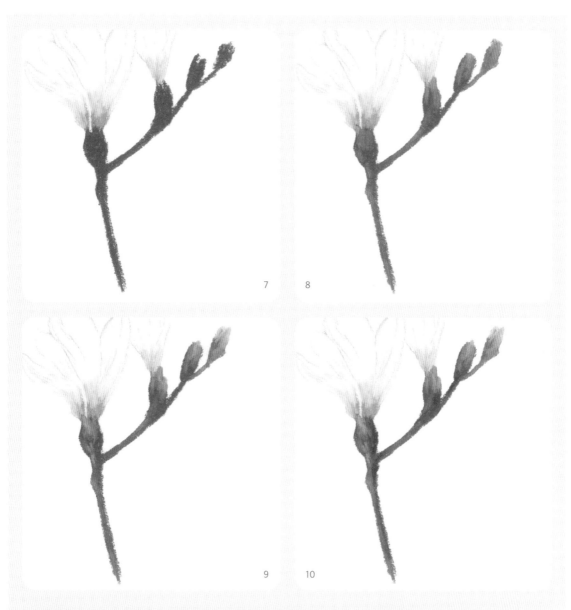

7 [■ 232]로 꽃턱과 꽃줄기, 그 옆에 꽃봉오리들도 그려주세요. 프리지어 사진을 찾아 모양을 관찰한 후 그리면 이해가
 더 쉽습니다.

8 꽃턱과 꽃줄기, 오른쪽 2개의 꽃봉오리에 [■ 242]를 덧칠해 빛이 반사된 부분을 표현하세요.

9 8에서 넛질한 부분을 [244]로 살짝 블렌딩하세요. 오른쪽 꽃봉오리들로 향해 갈수록 더 많이 블렌딩해 멀리 있는
 듯한 효과를 줍니다.

 TIP [244]를 과하게 칠해 선명도가 떨어졌을 때는 처음 사용했던 [■ 232]를 다시 덧칠함으로써 실수를 만회할 수 있어요.

10 [■ 233]으로 꽃봉오리와 꽃줄기의 그림자 부분을 표현하고 마무리합니다.

고혹적인 매력

목련

Magnolia

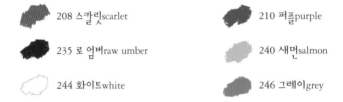

208 스칼릿scarlet

210 퍼플purple

235 로 엄버raw umber

240 새먼salmon

244 화이트white

246 그레이grey

봄의 시작은 하얗게 피어나는 목련으로부터 시작됩니다. 나뭇잎이 나기 전에 먼저 개화하는 크고 하얀 꽃은 고귀한 매력이 돋보이지요. 목련의 꽃말은 '이루지 못한 사랑'입니다. 꽃이 시들면서 동시에 툭 하고 떨어져버리는 모습은 꽃말처럼 슬픈 사랑을 표현하는 것일까요.

하얀 프리지어(124쪽)에 이어 새로운 흰색 꽃을 연습해보기로 해요. 목련의 경우 꽃잎의 맑은 느낌을 더 살려주기 위해 그레이 계열 대신 꽃잎에 있는 색으로 윤곽선을 그릴 거랍니다. 그리고 목련은 세 개의 꽃받침이 있지만 꽃잎보다 일찍 떨어지는데, 여기에서는 꽃받침이 없는 상태의 목련을 그려볼게요.

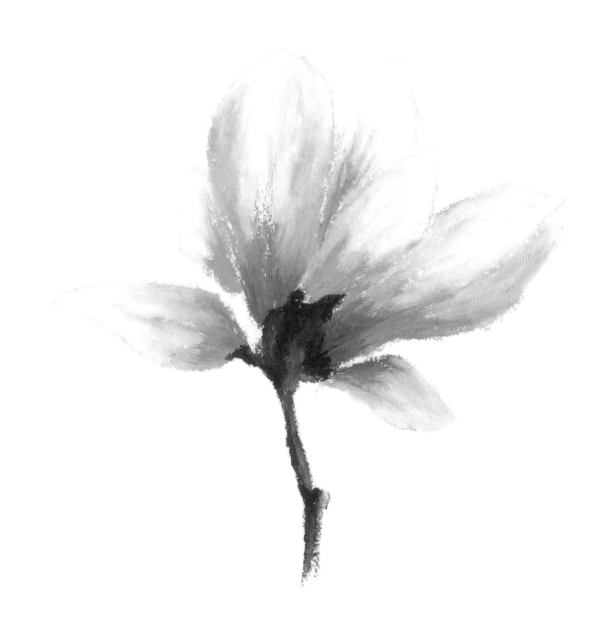

1 [▨ 240]으로 꽃의 윤곽을 연하게 그립니다.

2 가지와 맞닿아 있는 부분을 [▨ 210]으로 칠합니다.

3 같은 색으로 꽃잎의 맥을 그리는데, 이때 힘을 빼고 아주 흐리게 그어주세요.

4 2에서 그린 부분 위에 [▨ 208]로 군데군데 덧칠합니다.

> **TIP** 한 가지 톤을 표현할 때도 비슷한 계열의 색을 다양하게 사용하면, 꽃잎이 더 자연스러워 보이고 색감이 풍부해져요.

5 꽃잎들의 경계가 더 구분되면서 그림자를 표현하기 위해 [▨ 246]으로 선을 살짝 그어줍니다.

> **TIP** 여러 가지 회색에는 밝기 차이뿐만 아니라 온도의 차이도 있어요. [▨ 245]가 [▨ 246]보다 좀더 밝지만 푸른빛이 돕니다. 그래서 더 어둡지만 따뜻한 톤의 [▨ 246]을 사용했어요.

6 [▨ 240]으로 3에서 그린 부분을 이어가듯 블렌딩하면서 꽃잎의 맥과 음영을 표현합니다.

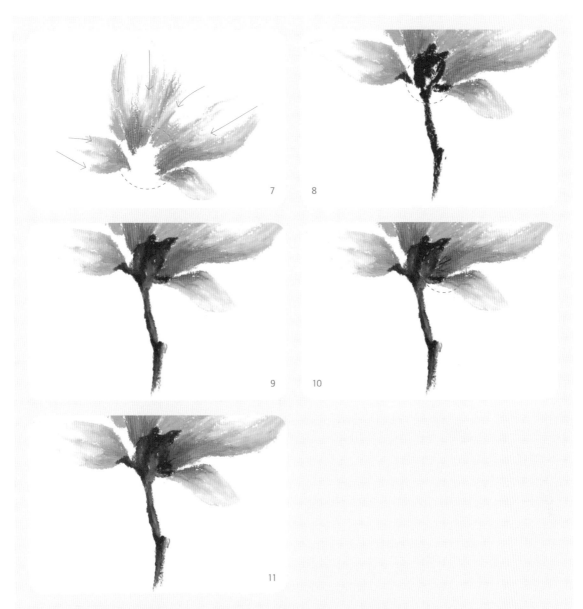

7 [⬜244]로 꽃잎 전체를 칠합니다. 이때 꽃잎의 맥 방향대로 칠하는데, 가지를 향해 칠하세요. 그리고 선명하게 묘사되
어야 할 중앙 쪽은 연하게 칠해 [⬛210]의 색감을 모두 잃지 않도록 하세요.

8 [⬛235]로 꽃대와 가지를 그려줍니다. 빛에 반사된 듯 밝게 표현할 부분은 남겨두고 칠하세요.

9 [⬜244]로 덧칠하면서 8에서 그린 꽃대와 가지의 음영을 부드럽게 처리합니다.

10 [⬛235]를 예리하게 잘라 표시한 부분에 얇은 선들을 그려 꽃잎의 그림자를 더욱 정교하게 표현해보세요.

11 10의 부분을 다시 [⬛210]으로 덧칠해 자연스러움과 완성도를 높입니다.

여름 하늘을 닮은 블루
수레국화
Cornflower

211 라일락lilac

212 바이올렛violet

217 스카이 블루sky blue

218 울트라마린 블루ultramarine blue

233 올리브olive

238 오커ochre

242 올리브 옐로olive yellow

244 화이트white

PC1098 아티초크artichoke

PC901 인디고블루indigo blue

뜨거운 여름날, 엄마가 가꾸시는 정원에서 처음 이 꽃을 보았습니다. 선명한 블루 톤의 꽃잎이 종이처럼 바스락거리고, 화려하지 않은 모양새가 들꽃처럼 보였던 수레국화의 첫인상이 잊히지 않아요. 수레국화에도 핑크색과 흰색이 있지만 저는 파란색의 수레국화가 좋아요. 자연은 어쩌면 이리도 청아한 색을 만들어낼 수 있는 것일까요. 수레국화의 꽃말 '행복'처럼 바라만 보아도 행복해지는, 그런 꽃입니다.

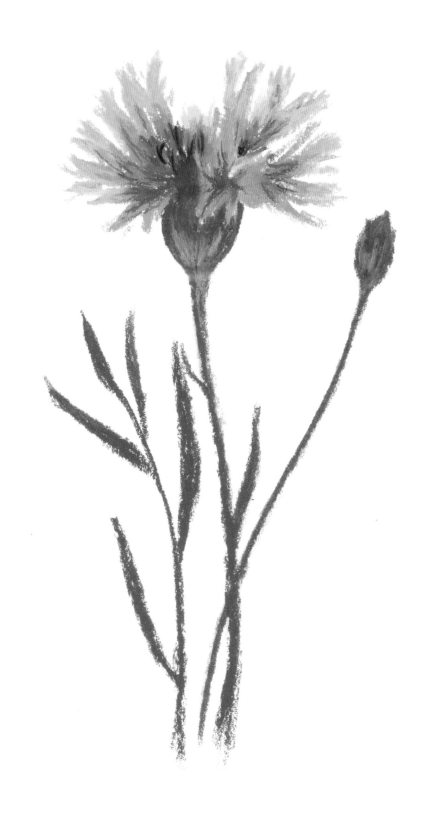

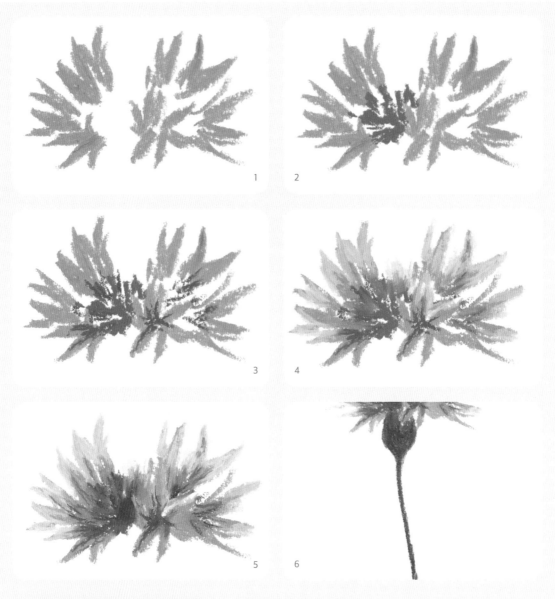

1 [217]로 수레국화의 꽃잎을 그리세요.

2 안쪽 꽃잎은 [211]로 그리세요.

3 [218] 오일파스텔 끝을 잘라 꽃잎을 아주 가늘게 그려봅니다.

4 [244]로 부분 부분 덧칠하세요(색감이 무너지는 것이 싫다면 [264 라이트 애저 바이올렛]을 사용해도 좋아요).

5 [212]로 꽃잎 안쪽을 더 진하게 표현해주세요. 그리고 오일파스텔의 끝을 예리하게 잘라 꽃송이 전체에 얇은 선들
 을 그어주어 세부 묘사를 더합니다.

6 꽃턱과 꽃줄기를 [233]으로 그립니다. 꽃잎과 맞닿은 부분을 [238]로 살짝 블렌딩해주세요.

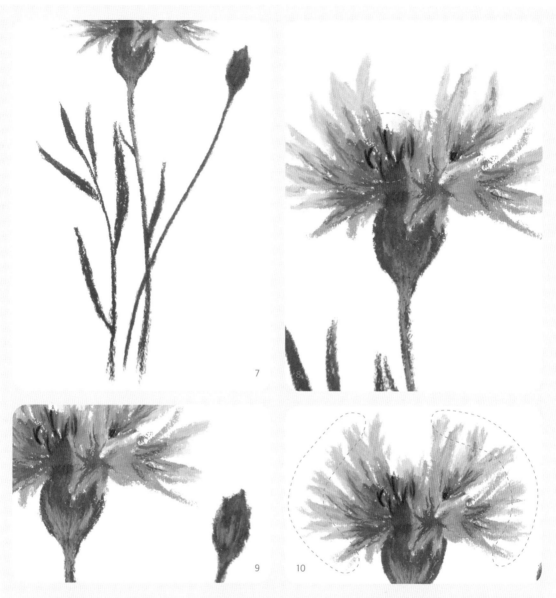

7 꽃이 피지 않은 봉오리와 줄기, 그리고 가늘고 기다란 수레국화의 잎들을 [■ 233]으로 그린 후 올리브색 색연필
 [■ PC1098]로 군데군데 덧칠해 밝게 표현합니다(색연필이 없다면 오일파스텔 [■ 242]를 사용해도 좋아요).
 앞서 그려줬던 꽃턱도 [■ 233]으로 여백을 채우면서 좀더 통통하게 그리고, [■ 242]로 줄기까지 살짝 덧그립니다.

8 싵은 파란색 색연필 [■ PC901]로 가늘고 짧은 선을 꽃송이 안쪽 꽃잎이 퍼지는 방향 곳곳에 그어주세요. 꽃잎의 느낌
 이 훨씬 풍부해집니다. 색연필이 없다면 오일파스텔 [■ 219 프러시안 블루]의 끝을 예리하게 잘라 표현해주세요.

9 꽃턱과 7에서 그려준 봉오리를 [244]로 살짝 덧칠해 좀더 통통하고 둥글둥글한 느낌이 살아나도록 해주었어요.

10 [■ 217]의 끝을 예리하게 잘라 사용해 꽃잎 끝에 바스락 거리는 느낌을 더해주며 마무리합니다.

귀여움 속의 강인함
팬지
Pansy

202 엘로yellow

204 골든 엘로golden yellow

213 페리윙클 블루periwinkle blue

214 모브mauve

215 라이트 퍼플 바이올렛light purple violet

219 프러시안 블루prussian blue

233 올리브olive

242 올리브 엘로olive yellow

244 화이트white

246 그레이grey

길거리 화단에서 쉽게 볼 수 있는 팬지는 작고 둥글둥글한 잎 때문인지, 아니면 발랄한 색감 때문인지 굉장히 귀여운 모습입니다. '나를 생각해주세요'라는 꽃말처럼 반듯한 꽃줄기 위로 얼굴을 환하게 펼치고 있어요. 하지만 영하 5도까지 견딜 만큼 내한성이 강한 꽃입니다. 귀여움 속에 깃든 강인함을 생각하면 팬지가 더 사랑스러워집니다.

팬지 꽃잎에는 맥의 방향을 따라 번지듯 무늬가 있어요. 이번에는 이 무늬에 중점을 두면서 팬지를 그려볼게요.

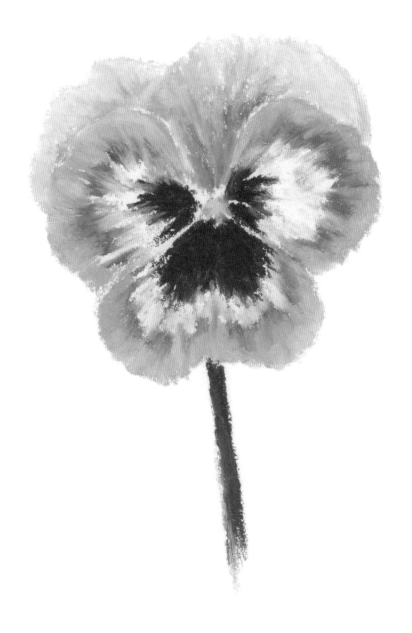

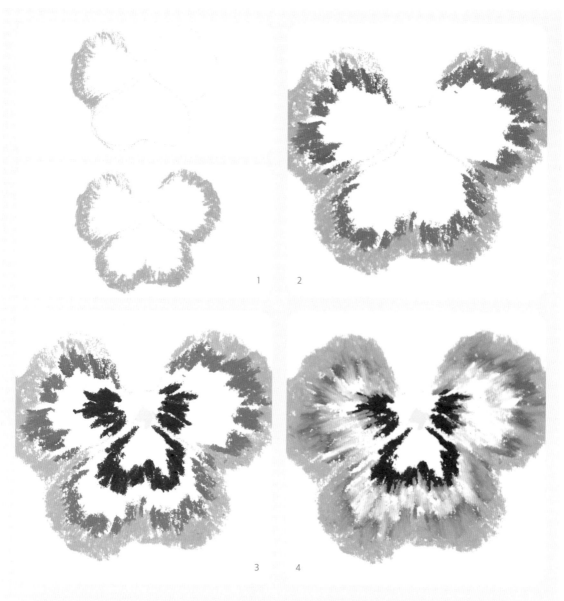

1 [███ 214]로 꽃의 윤곽을 연하게 스케치하고, 같은 색으로 꽃잎의 가장자리를 지그재그 움직여가며 칠해주세요.

　　TIP 은은한 색의 팬지를 그리고 싶다면 72색 세트에 포함된 [███ 255 라이트 모브]로 그리기를 추천해요.

2 1에서 그린 부분 안쪽에 [███ 213]으로 무늬를 그려주세요(31쪽 참고).

3 꽃 중앙에 [███ 202]로 노란 꽃술을 그린 다음, 꽃술에 가까운 쪽에 [███ 219]로 가장 어두운색의 무늬를 그립니다.

4 꽃잎 가장자리를 [███ 214]로 좀더 칠해주고, 2와 3에서 그린 무늬 사이를 [███ 244]로 칠하며 퍼뜨려줍니다.

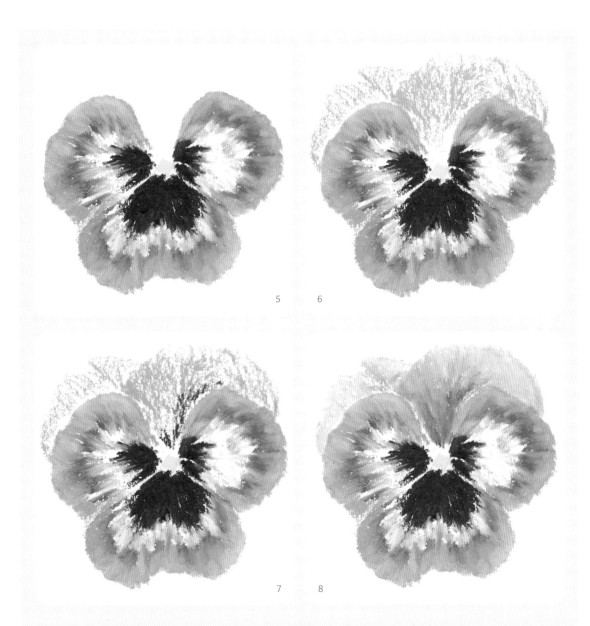

5

6

7

8

5 [⬜ 244]로 꽃잎 가장자리까지 부드럽게 칠해준 뒤, [⬛ 219]로 안쪽 꽃술 주변까지 좀더 선명하게 채워가며 칠하세요.

6 뒤쪽에 반쯤 가려진 꽃잎을 추가로 그릴 거예요. [⬜ 215]로 연하게 칠하세요.

7 앞 꽃잎과의 경계를 표현하기 위해 6에서 그려준 뒤쪽 꽃잎 중 오른쪽 꽃잎에 [⬛ 219]를 아주 연하게 칠해주고,

8 뒤쪽 꽃잎 전체를 [⬜ 244]로 칠해 자연스럽게 블렌딩합니다. 그리고 다시 [⬜ 215]를 부분적으로 덧칠해 채도가 떨어진 부분을 보완해주세요.

TIP 블렌딩 후에 사용했던 색을 다시 칠하는 작업은 블렌딩 때문에 무너진 색감을 다시 되찾게 해주는 효과가 있습니다.

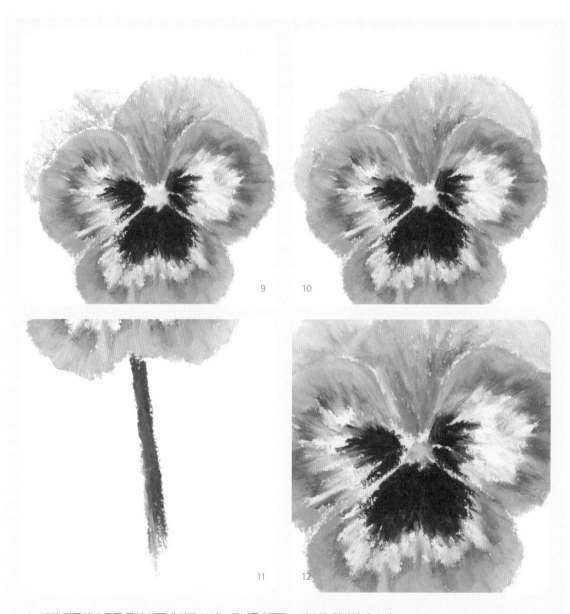

9　가장 뒤쪽의 오른쪽 꽃잎 안쪽에 살짝 보이는 무늬를 [■ 246]으로 희미하게 그리고,

10　다시 [□ 244]로 칠해주면서 가장 멀리 있는 듯한 꽃잎을 표현했습니다.

11　[■ 233]으로 꽃줄기를 그린 다음, 그 위에 [■ 242]로 밝은 부분을 살짝 덧칠합니다.

12　3에서 그린 꽃술 주변을 [■ 204]로 좀더 덧그려주며 완성합니다.

봄을 닮은
꽃사과 꽃
Crab Apple Blossom

———————

202 옐로yellow 210 퍼플purple

216 핑크pink 233 올리브olive

238 오커ochre 242 올리브 옐로olive yellow

244 화이트white

작은 크기의 사과가 열리는 꽃사과나무의 꽃은 벚꽃을 닮아 있어요. 작고 귀엽지만 '유혹'이
라는 꽃말답게 달콤한 향이 강하답니다. 봄이 되면 벚꽃을 많이 떠올리지만, 저는 어느 봄에
만났던 꽃사과 꽃을 잊을 수 없어요.
가장 기본이 되는 다섯 장의 꽃잎은 꽃잎의 맥을 그려보기에 더할 수 없이 좋은 연습이 될 거
예요. 손에 힘을 빼고 연하게 맥을 그리면, 꽃잎의 섬세함이 살아나고 더욱 입체적으로 표현
할 수 있어요.

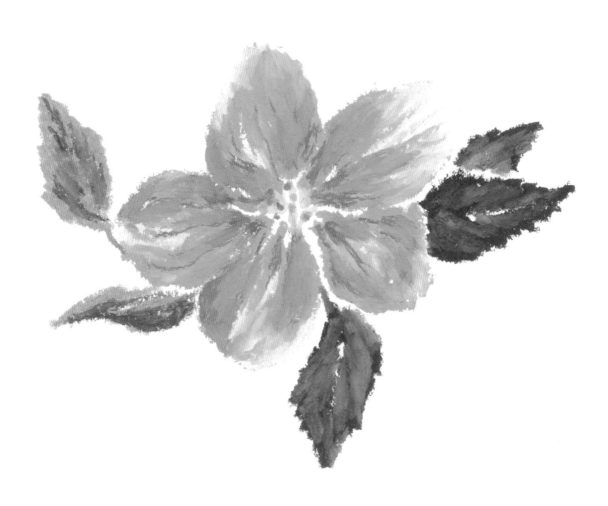

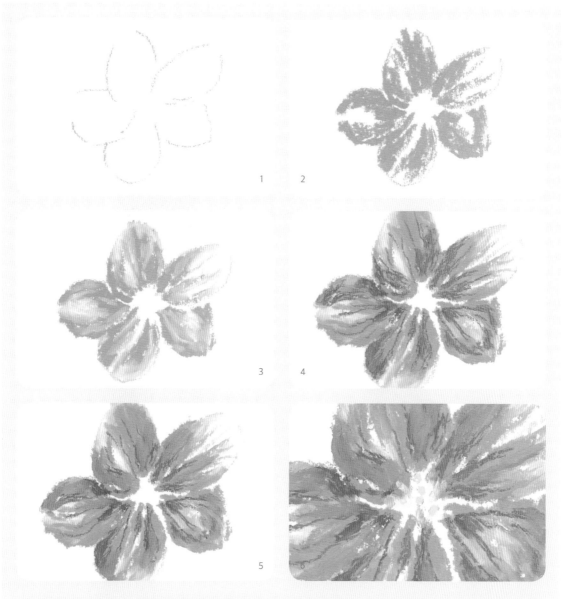

1　[▨ 216]으로 꽃의 윤곽을 스케치합니다. 선을 이어 그리지 않고 여백을 두세요. 이렇게 해야 나중에 밝은 부분을 자연스럽게 살릴 수 있어요.

2　가장 밝은 부분과 어두운 부분이 될 곳을 제외한 나머지 부분을 [▨ 216]으로 칠합니다.

> TIP 꽃잎을 칠할 때 꽃잎 면의 결을 살리듯 방향성 있게 칠해주세요. 무작정 칠할 때보다 훨씬 아름다운 꽃잎이 됩니다.

3　[▨ 244]로 밝은 부분과 시선에서 먼 부분을 칠해줍니다.

4　그 위에 다시 군데군데 [▨ 216]을 칠해 색들간의 경계를 자연스럽게 사라지게 하면서 꽃잎의 입체감을 살려준 뒤 [▨ 210]으로 꽃잎맥을 가늘게 그어주세요.

5　꽃잎맥이 꽃잎에 자연스럽게 어우러지도록 [▨ 216]으로 군데군데 덧칠합니다.

6　[▨ 202]로 점을 찍어 꽃술을 표현하세요.

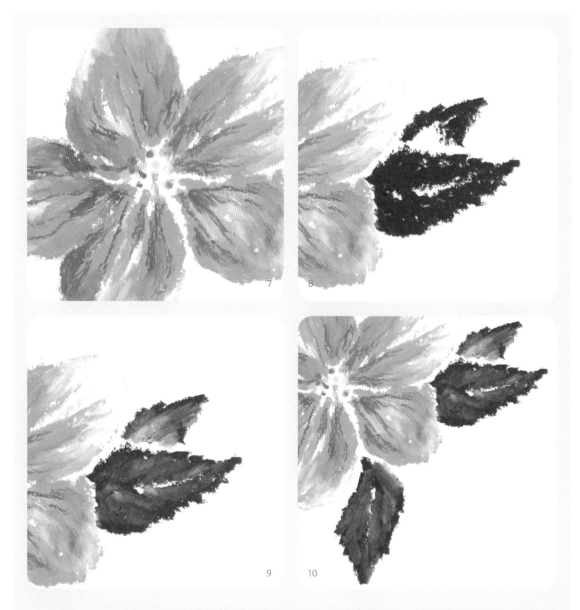

7 6에서 그린 꽃술 위에 [▨▨ 238]로 불규칙하게 점을 찍어줍니다. 모든 점을 찍지 말고 몇 개만 덧찍으세요.

8 꽃 오른쪽에 [■■ 233]으로 잎 두 개를 지그재그로 두껍게 그려줍니다.

> **TIP** 여백을 두면 다른 색과 블렌딩할 때 뒤에 사용한 색이 탁해지지 않고 블렌딩될 수 있어요.

9 8에서 그린 잎에 [▨▨ 242]로 블렌딩하면서 잎을 칠하세요.

> **TIP** 이때 주의할 점은 모든 잎이 같은 톤이 되지 않도록 조금씩 변화를 주며 섞는 것입니다. 실제의 잎도 모두 빛깔이 다르니까요.

10 8~9와 같은 방법으로 아래쪽에 잎 하나를 [■■ 233]으로 그린 다음 [▨▨ 242]로 블렌딩해줍니다.

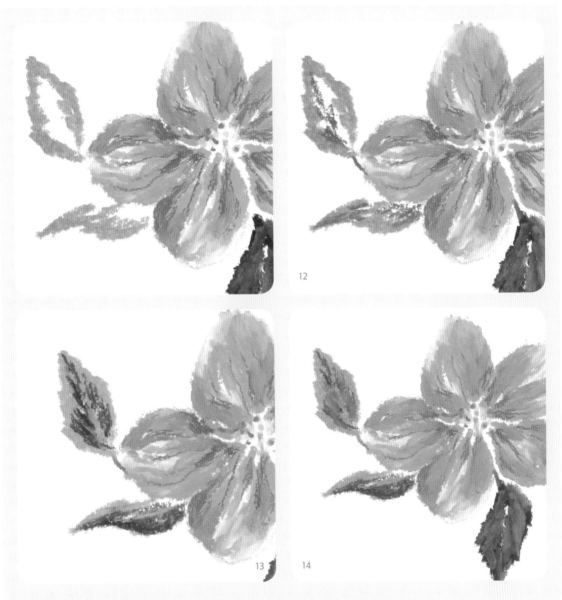

12

13　14

11　꽃의 왼쪽에 위치한 잎들은 앞서 그린 오른쪽 잎들보다 좀더 밝은 [■ 242]로 그립니다.

12　잎에 달린 짧은 가지를 [■ 238]로 그리고, 잎에도 살짝 칠해주세요. 더 풍부한 색을 표현할 수 있습니다.

13　그 위에 [■ 233]으로 잎맥과 명암을 표현하세요.

　　TIP 8과 9에서는 [■ 233]을 바탕으로 해 [■ 242]를 더했다면, 왼쪽 잎은 [■ 242]가 바탕이 되고 [■ 233]이 약간 더해지는
　　차이를 두고 그려보세요(15쪽 참고).

14　경계가 자연스러워지도록 [■ 242]로 블렌딩해주고, 앞서 그렸던 잎의 가지도 [■ 238]로 그려주었습니다. 꽃잎도
　　색이 두드러지는 부분은 [■ 216]으로 자연스럽게 블렌딩해주며 완성합니다.

보이는 것보다 더 섬세한 매력
엉겅퀴
Thistle

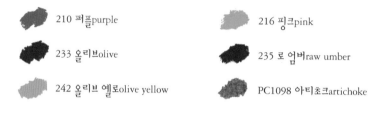

210 퍼플purple 216 핑크pink

233 올리브olive 235 로 엄버raw umber

242 올리브 옐로olive yellow PC1098 아티초크artichoke

작고 촘촘한 가시들이 꽃 주변을 뒤덮고 있는 엉겅퀴는 제 소중한 사람의 탄생화입니다. 그녀는 엉겅퀴가 거칠고 무서워 보인다며 싫어했지만요. 하지만 가만히 들여다보면 꽃잎 하나하나가 섬세하지만 강한 힘으로 서 있고 그 작은 꽃의 빛깔은 화려하기까지 해요. 어느 시처럼 '자세히 보아야 예쁘고 오래 보아야 사랑스러운' 매력을 가진 꽃입니다.

엉겅퀴를 그릴 때 주의할 것이 두 가지 있습니다. 하나는 꽃잎이 사방으로 뻗어 있게 그리되 꽃잎의 길이를 위치에 따라 달리해야 하는 것, 다른 하나는 꽃잎과 꽃턱 사이의 비율을 잘 조절해야 하는 것입니다. 그 균형이 맞지 않으면 엉겅퀴처럼 보이지 않으니 엉겅퀴의 사진들을 찾아보고 비율감을 익혀두세요.

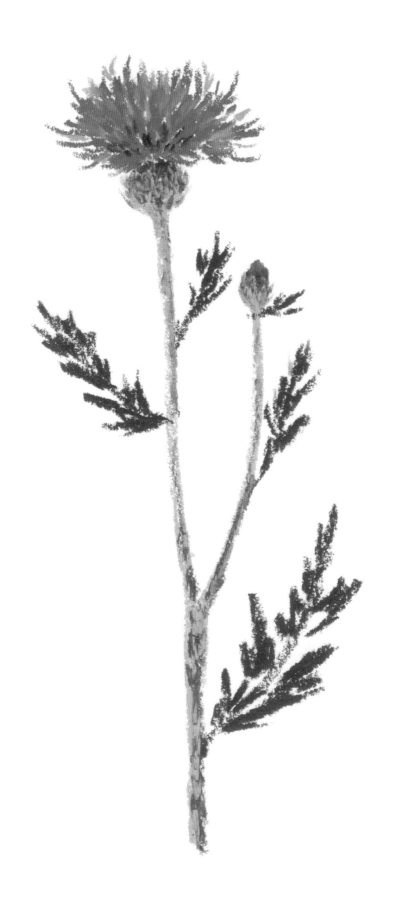

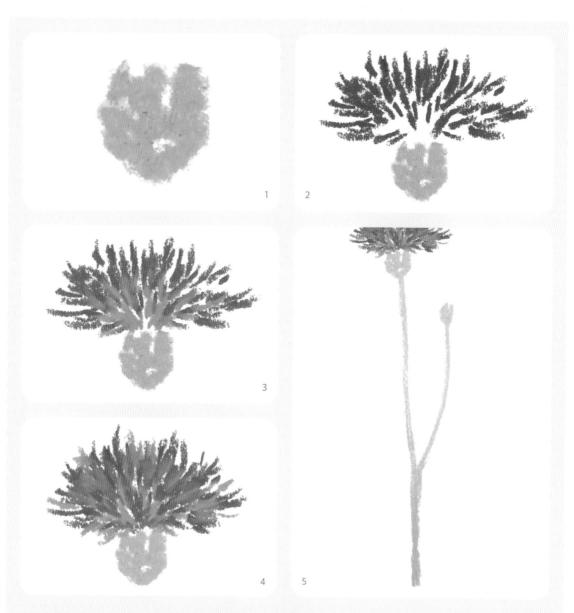

1 엉겅퀴의 꽃턱은 뾰족한 가시털로 뒤덮여 있어요. 그 느낌을 살리기 위해 군데군데 여백을 두고 [▢ 242]로 꽃턱을 그려주세요.

2 [▢ 210]으로 가늘고 긴 엉겅퀴 꽃잎을 표현합니다. 사방으로 각도를 바꿔가며 자연스럽게 그리세요.

3 풍부한 꽃송이가 되도록 안쪽에 [▢ 216]으로 꽃잎들을 더 그려주고,

4 3위에 다시 [▢ 210] [▢ 216] 순으로 꽃잎을 덧그립니다.

5 꽃턱과 같은 색 [▢ 242]로 꽃줄기와 꽃봉오리를 그리고,

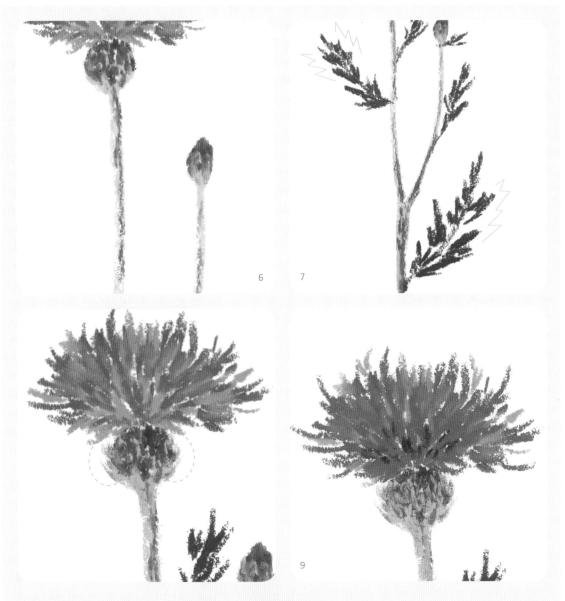

6 실제 엉겅퀴꽃의 느낌을 더하기 위해 꽃턱과 줄기에 [■ 233]으로 가시털을 표현합니다. 활짝 핀 엉겅퀴의 줄기에는
 가시털을 선명하게 그리고, 오른쪽의 꽃봉오리는 [■ 210]으로 꽃잎을 그린 후 마찬가지로 [■ 233]으로 가시털을
 그리는데, 그 위에 [■ 242]로 살짝 블렌딩해 선명도를 낮춰주세요.

7 [■ 233]으로 뾰족뾰족한 잎을 그리는데, 가시처럼 뻗은 듯이 지그재그 그리세요.

8 올리브색 색연필 [■ PC1098]로 꽃턱에 작은 가시털을 더 그리고 디테일을 살려주세요.

9 꽃송이 전체에 [■ 216]과 [■ 210]으로 꽃잎을 덧그려주고, 꽃송이 안쪽에 [■ 235]로 얇고 작은 선을 그려주면
 원근감이 살아나면서 훨씬 풍성한 느낌의 꽃송이가 됩니다. 꽃턱도 색연필[■ PC1098]로 선을 몇 개 더 그어주며 더
 세밀한 표현을 할 수 있어요.

피어나는 돌고래
델피니엄
Delphinium

213 페리윙클 블루periwinkle blue

217 스카이 블루sky blue

219 프러시안 블루prussian blue

232 모스 그린moss green

242 올리브 옐로olive yellow

244 화이트white

263 미디엄 애저 바이올렛medium azure violet ⓻²

짙은 파란색이 인상적인 델피니엄은 돌고래를 의미하는 라틴어에서 유래된 이름이에요. 델피니엄 꽃봉오리 속에 있는 꿀샘의 모양이 돌고래를 닮았기 때문이라죠. 이름의 유래를 듣고 나서일까요. 꽃송이 자체만으로도 저는 춤추는 돌고래가 떠올라요. 언뜻 보기엔 한지로 만든 종이꽃 같은 느낌이어서 화병에 꽂아두면 금방 시들 것 같지만, 물만 자주 관리해주면 의외로 꽤 오랫동안 볼 수 있어요. 파란 물감을 머금은 듯한 델피니엄을 그려볼게요. 일반적인 델피니엄은 겹꽃이지만, 여기에서 그려볼 '미니 델피니엄'은 홑꽃입니다.

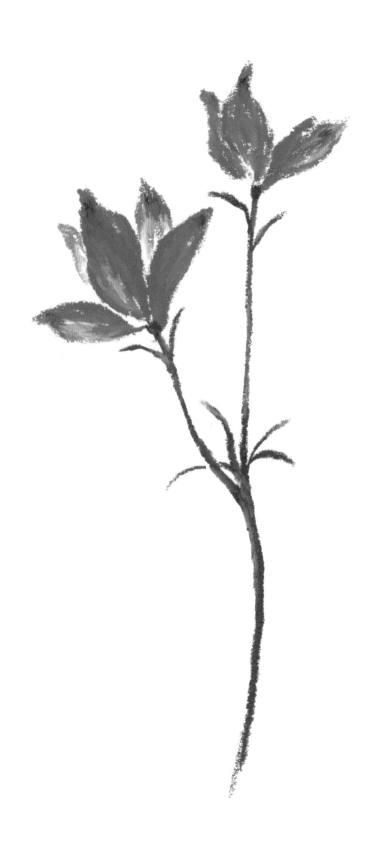

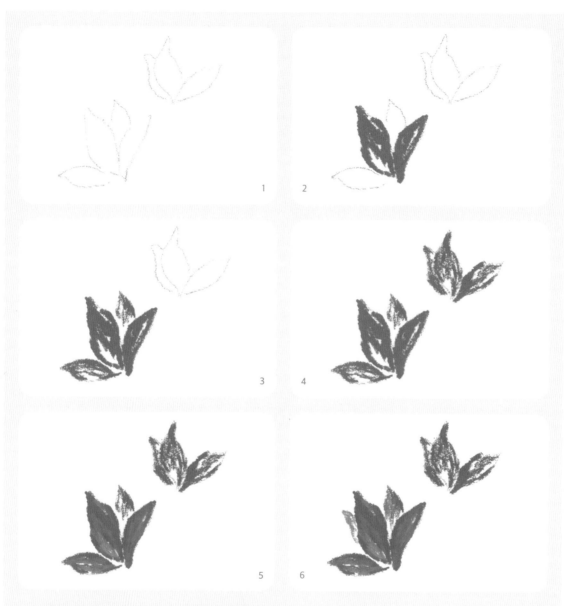

1 [▬ 263]으로 델피니엄 두송이의 외곽선을 스케치합니다.

2 같은 색으로 왼쪽 꽃송이의 가장 가까이에 보이는 꽃잎을 진하게 칠하세요.

3 나머지 꽃잎은 힘을 뺀 채 칠해 원근감을 표현해주세요.

4 오른쪽 꽃송이는 왼쪽 꽃송이를 칠할 때보다 더 힘을 빼고 칠합니다.

5 먼저 왼쪽 꽃송이에서 뒤쪽 꽃잎 하나를 제외하고 나머지 꽃잎을 [▬ 217]로 덧칠해주세요.

 TIP 꽃잎맥의 방향을 살리며 칠해주면 훨씬 자연스러워져요.

6 가장 뒤쪽의 꽃잎도 [▬ 217]로 결을 살려 살짝 덧칠하고, 같은 색으로 가려져 보이는 꽃잎 한 장을 그리세요.

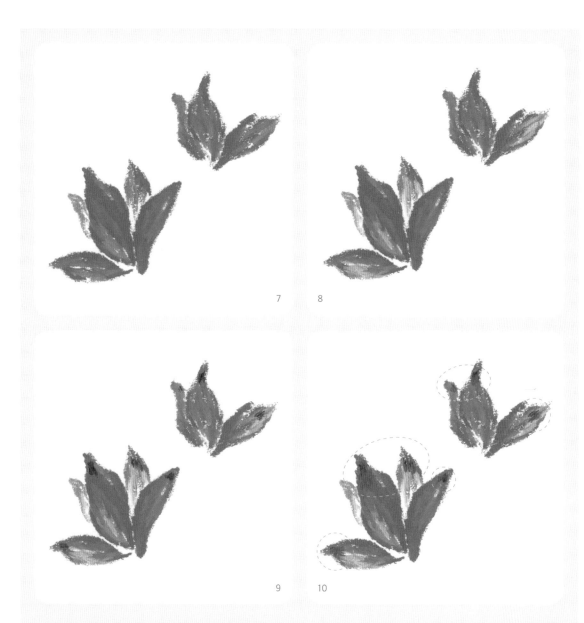

7 오른쪽 꽃송이도 같은 색 [▨ 217]로 칠합니다.

8 [☐ 244]로 빛이 닿아 밝게 보이듯 하이라이트를 표현해주세요.

9 이제 델피니엄 특유의 무늬를 그려줍니다. [■ 219]로 점을 찍듯 무늬를 그리세요.

10 델피니엄의 무늬는 보라색을 띠며 퍼져 있으니 [▨ 213]으로 색감을 더하세요.

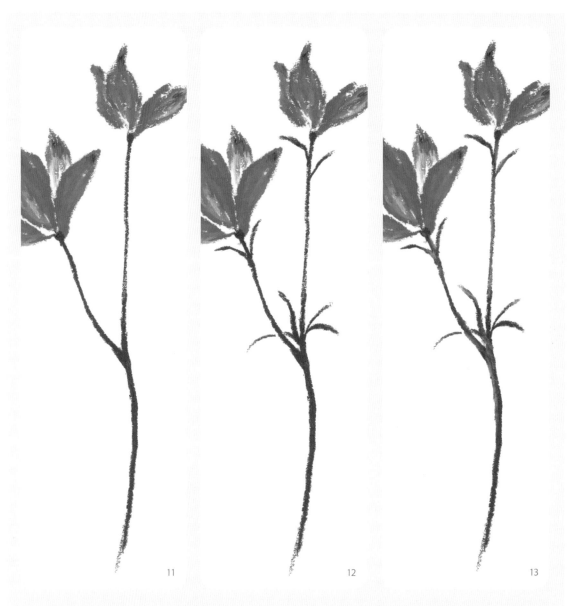

11 무늬가 자연스러워질 수 있도록 [■■■ 263]으로 10에서 그린 부분을 살짝 퍼뜨려준 다음, [■■ 232]로 델피니엄의 가
늘고 긴 줄기를 그리세요.

> **TIP** 꽃마다 어울리는 줄기와 잎의 색이 있어요. 그렇지만 정답이 있는 것은 아니에요. 그때그때 꽃의 분위기에 따라 채도가 높거나 낮은 색
> 을 택해주세요.

12 같은 색으로 가늘지만 짧은 모양의 잎들을 그리고,

13 [■■■ 242]로 블렌딩해주며 완성합니다.

유쾌함이 느껴지는 노랑의

백합

Lily

202 옐로yellow

233 올리브olive

236브라운brown

238 오커ochre

242 올리브 옐로olive yellow

244 화이트white

248 블랙black

여러 색을 가지고 있는 릴리 중 제가 고른 것은 노란색 릴리예요. 색마다의 꽃말도 각각 다른데, 우리가 많이 보아오던 순백색의 릴리가 '순결' '희생'이라는 꽃말을 가지는 것과 달리 노란색 릴리는 '즐거움' '유쾌함'이라는 뜻을 가지고 있습니다. 아무래도 노랑이라는 색 자체가 주는 에너지가 꽃의 전체 느낌을 지배하는 것 같아요. 그림 역시 다르지 않습니다. 그림에 사용된 색의 선택과 조화가 그림의 전반적인 느낌을 크게 좌우하니까요. 이번 그림에서는 릴리의 나팔 모양이 입체감 있게 잘 표현되도록 노란색에 여러 가지 색을 블렌딩해보겠습니다.

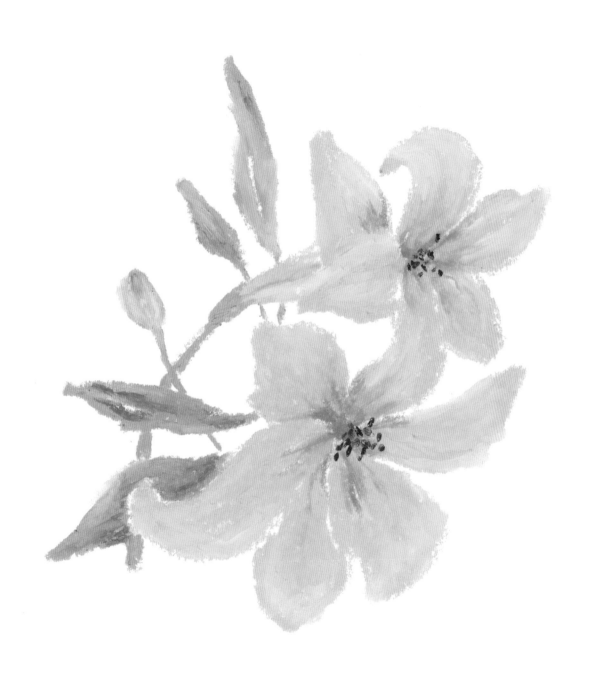

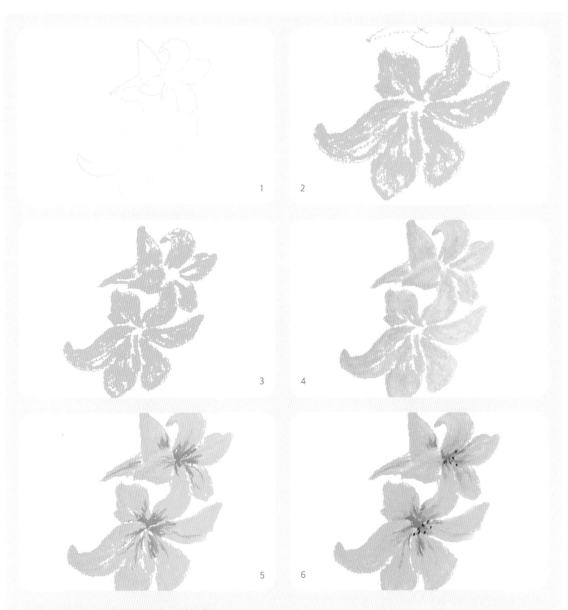

1 [202]로 대강의 윤곽선을 그려주세요.

2 동일한 색으로 꽃잎을 칠합니다.

> TIP 이때 빽곡하게 모두 칠하지 말고 군데군데 여백을 두세요. 꽃의 명암을 표현하기 위해 다른 색과 블렌딩할 부분이랍니다.

3 위에 있는 다른 꽃도 마찬가지로 2의 과정을 반복합니다.

4 [244]로 꽃잎의 밝아 보이는 부분을 표현합니다.

5 꽃잎의 그림자 진 부분은 잎맥을 그려주듯 [238]로 가늘게 선을 그어 표현합니다.

6 여백을 [202]로 채워 칠하세요. 이때 5에서 [238]로 그린 부분이 자연스럽게 블렌딩되면서 꽃잎 안쪽의 그림자가 표현됩니다. 그다음 꽃술을 [248]의 모서리로 콕콕 찍어줍니다.

> TIP 파스텔이 닳아 무뎌졌을 경우, 칼로 끝을 잘라내세요. 섬세한 표현이 어려운 경우에는 검정색 색연필을 사용해도 됩니다.

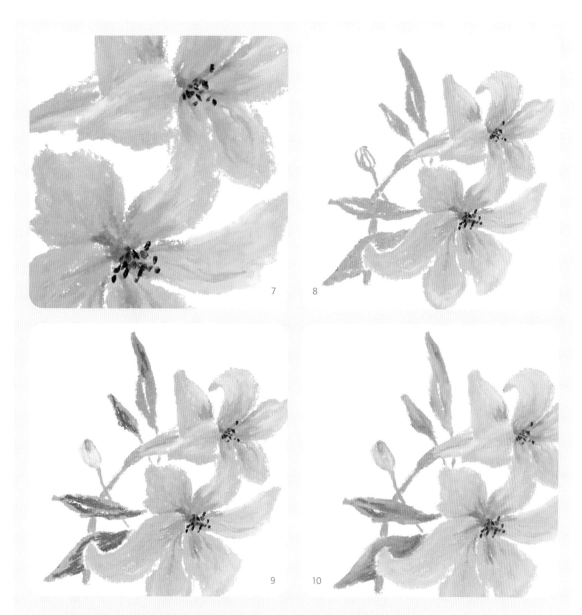

7 6과 같은 방법으로 검정색 수술 사이사이에 [■■ 236]으로 점 몇 개를 더 찍어줍니다.

8 [■■ 242]로 잎과 꽃봉오리를 그립니다. 잎에서도 역시 명암을 표현할 부분은 조금씩 남겨두고 칠하세요.

9 잎의 어두운 부분은 [■■ 233]으로 칠해 표현하고, 꽃봉오리는 [▢ 244]로 덧칠해줍니다.

10 9에서 [■■ 233]을 덧칠해준 부분 위를 [▢ 244]로 자연스럽게 블렌딩하세요. 이때 주의할 점은 두 색을 전체적으
로 섞는 것이 아니라, 군데군데 블렌딩해 9에서 덧칠한 부분의 색감이 뭉개지지 않도록 하는 거예요.

화려한 프릴 스커트처럼
카네이션
Carnation

208 스칼릿scarlet 216 핑크pink

233 올리브olive 242 올리브 옐로olive yellow

244 화이트white

5월이 되면 어릴 적 학교에서 카네이션 카드를 그렸던 기억이 납니다. 모두 약속이나 한 듯 끝이 뾰족뾰족하고 빨간 꽃잎을 그려내는 것이 일반적이었죠. 꽃잎이 겹겹이 복잡하게 포개어진 카네이션을 그리는 방법은 매우 다양해요. 앞에서 나온 카네이션(116쪽)처럼 좀더 단순하게 그려볼 수도 있고, 또는 섬세한 꽃잎들을 사실적으로 그려볼 수도 있습니다. 그리는 방법이 정해진 것이 아니니 연습해보면서 취향을 찾아가기로 해요. 이제는 어릴 적 그렸던 카네이션 그림에서 좀더 나아가볼까요?

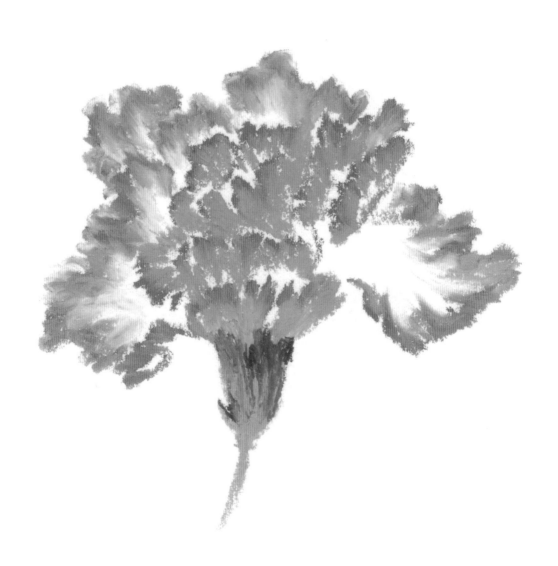

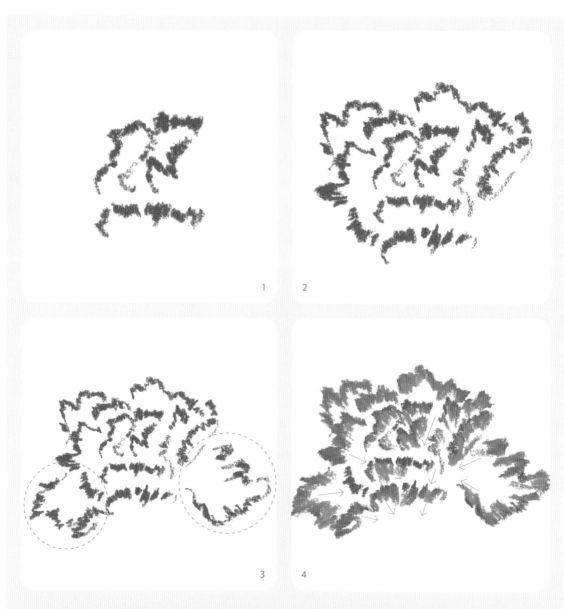

1 가장 가운데 위치한 꽃잎부터 그려볼게요. [▨ 208]로 잘게 지그재그를 그려가며 선을 그립니다.

2 같은 방법으로 바깥쪽에 좀더 그리세요.

3 아래로 떨군 꽃잎 두 장을 그립니다.

4 1~3에서 그린 선에서 [▨ 216]을 사용해 안쪽 방향으로 퍼뜨려가며 그러데이션해주세요.

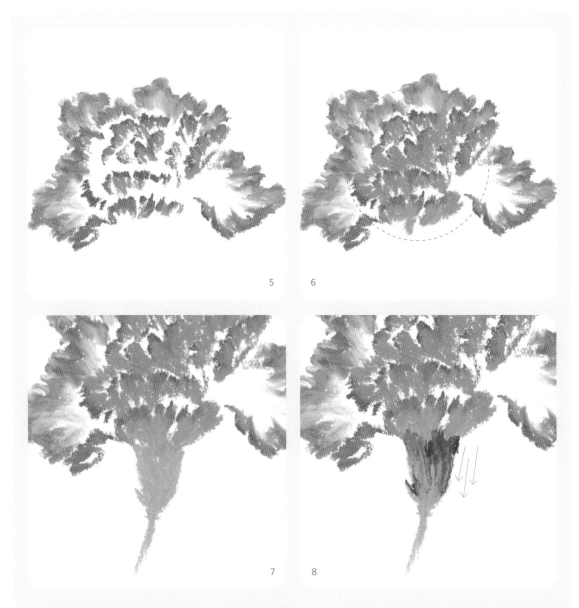

5 4와 같은 방법으로 3에서 그린 꽃잎과 가장 뒤쪽 꽃잎에만 [⬜ 244]로 더 넓게 덧칠해 자연스럽게 그러데이션해주
 세요.

6 5에서 칠하지 않은 앞쪽 꽃잎들은 [🟦 216]으로 한 번 더 진하고 넓게 칠하세요.

7 [🟦 242]로 꽃턱을 그립니다.

8 [⬛ 233]으로 꽃턱에 그림자를 표현해주세요. 이때 세로 방향으로 선을 그리듯 덧칠해주면 더 실재감 있게 완성됩
 니다.

즐거움이 가득한 겹꽃
라눙쿨루스
Ranunculus

201 레몬 옐로lemon yellow

202 옐로yellow

203 오렌지시 옐로orangish yellow

205 오렌지orange

206 플레임 레드flame red

207 버밀리언vermilion

233 올리브olive

242 올리브 옐로olive yellow

오래전 문득 들렀던 꽃집에서 라눙쿨루스를 처음 보고는 멍하니 바라본 채 꽃에 매료되었던 기억이 납니다. 어떻게 자연은 이리도 섬세하고 정교하게 꽃 피울 수 있을까 하며 말이에요. 그래서 한동안 누군가가 가장 좋아하는 꽃을 물으면 잠깐의 망설임도 없이 라눙쿨루스라고 답했었지요.

최근에는 웨딩부케에 빠지지 않는 꽃이 되었어요. 특히 핑크와 화이트 톤의 라눙쿨루스가 많이 보입니다. 이 책에서 그려볼 꽃은 오렌지 빛의 상큼한 라눙쿨루스예요. 원래 라눙쿨루스는 여리여리한 꽃이지만 색의 힘으로 굉장히 에너제틱해 보여요. 한 번에 예쁘게 그려내기 쉽지 않은 꽃이니 사진을 찾아보고 여러 번 연습해보세요.

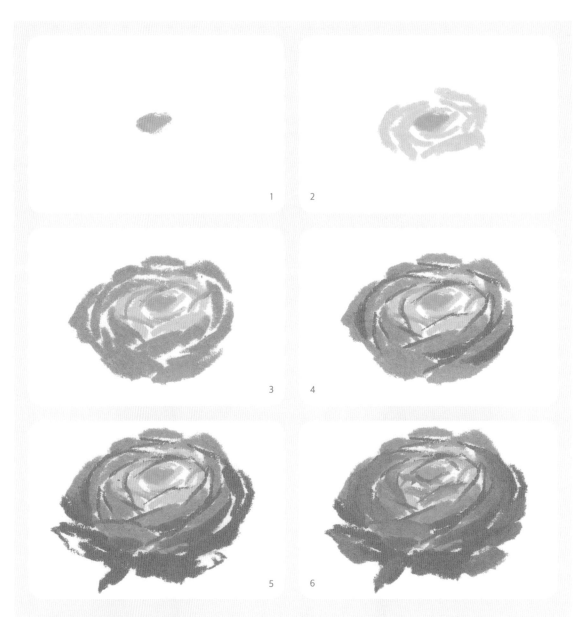

1　[　242]로 꽃술을 그려주세요.

2　1에서 그린 꽃술을 감싸듯 [　202]로 겹쳐진 꽃잎을 그립니다.

3　[　205]로 2에서 그린 꽃잎 주위에 한 번 더 감싸듯 그려줍니다. 이때, 2에서 그린 부분에 선을 그려 꽃잎의 구획을 만들어주세요.

> **TIP** 겹꽃을 그리는 데는 여러 방법이 있어요. 이렇게 안쪽부터 시작해 바깥쪽으로 그리는 방법과 달리 꽃의 큰 테두리부터 완성하고 색연필을 이용해 역순으로 완성하는 방법도 있어요 (33쪽 참고).

4　[　207]로 선을 더 덧그리며 꽃잎의 구획을 진하게 표현합니다.

5　[　207]로 바깥쪽 꽃잎을 더 그려주세요

6　4~5에서 그린 부분들이 어색하지 않도록 [　206]으로 덧칠합니다.

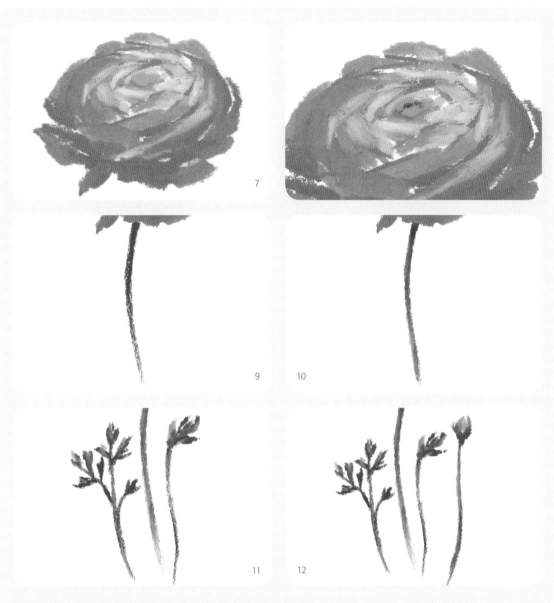

7 [201]로 중앙에서 바깥쪽으로 꽃잎들이 겹쳐진 선을 따라 군데군데 칠해 하이라이트를 표현해주세요.

8 [■ 233]으로 꽃술 위를 살짝 덧칠해 꽃술의 명암을 살려주세요.

9 [■ 233]으로 꽃줄기를 그립니다.

10 꽃줄기 위에 [242]를 블렌딩해 꽃줄기 아래 끝까지 그러데이션해주세요.

11 꽃줄기 양 옆에 9~10과 같은 방법으로 [■ 233]을 사용해 잎이 달린 줄기들을 그린 뒤 [242]로 덧그려주면서 블렌딩하세요.

12 [203]과 [205]를 섞어 덜 핀 작은 꽃봉오리를 그립니다. 꽃봉오리의 줄기도 마찬가지로 [■ 233]을 사용해 그리고 [242]로 블렌딩해 완성합니다.

★★★☆☆

반짝이는 매력
미나리아재비
Buttercup

202 옐로yellow

204 골든 옐로golden yellow

233 올리브olive

238 오커ochre

242 올리브 옐로olive yellow

PC948 세피아sepia

PC988 마린 그린marine green

미나리아재비는 왁스를 바른 듯 꽃잎 표면에 광택을 띠는 것이 특징입니다. 식물은 수분을 통한 번식을 위해 자신을 돋보이게 하는 장치를 갖고 있어요. 대부분의 식물들은 꽃을 피워 달콤한 향기와 꿀로 곤충을 유혹하지요. 미나리아재비는 유일하게도 광택을 이용해 멀리서도 곤충의 눈길을 끌어 수분을 유리하게 한다는 연구가 있어요.

광택을 표현하는 방법 중 가장 효과적인 것은 그 부분을 여백으로 두는 것이에요. 흰색 오일 파스텔로 덧칠하면 색감이 무너지기에 여백이 주는 쨍한 효과를 따라가지 못하거든요. 채우기만큼 중요한 '비워두기'를 미나리아재비를 그리며 연습해볼게요.

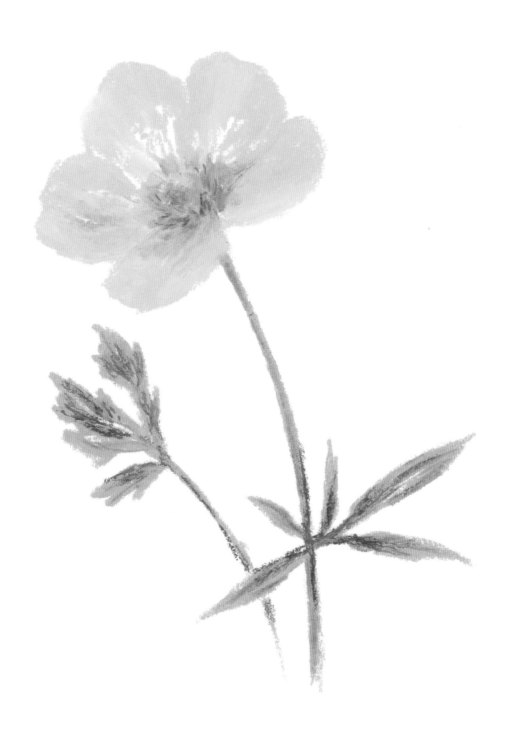

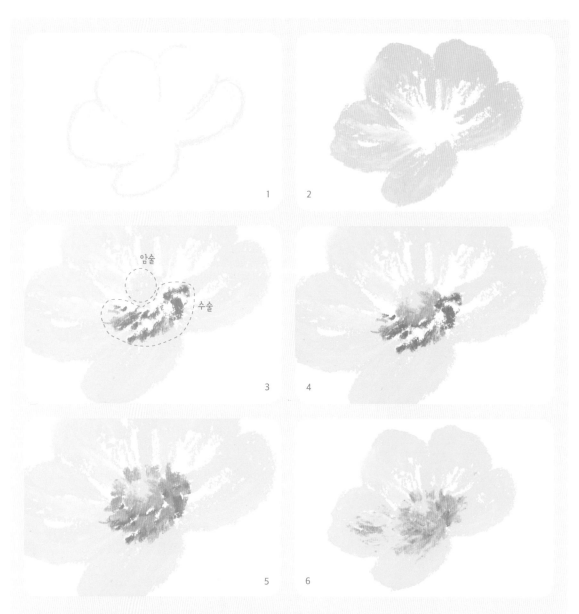

1 [░░░ 202]로 꽃송이의 윤곽선을 그립니다.

2 같은 색으로 가장자리부터 중앙을 향해 꽃잎을 칠하는데, 이때 꽃잎이 빛에 반사된 면은 칠하지 않고 남겨놓습니다.

3 암술은 [░░░ 202]로 동그랗게 그리고, 수술이 그려질 꽃송이 안쪽은 [░░ 238]로 점을 찍어 어둡게 표현합니다.

4 미나리아재비의 암술 위로 [░░ 242]를 덧칠해 입체감을 살립니다.

5 암술 주위를 [░░ 204]로 채우면서 수술을 표현합니다. 이때 3에서 점 찍어둔 부분이 너무 뭉개지지 않게 유의하세요.

 TIP 모두 일정한 밝기로 점을 찍기보다 시야에서 멀리 있는 것은 흐릿하게, 가까이 있는 것은 진하게 찍어야 원근감이 살아납니다.

6 3~4에서 그렸던 꽃술이 자연스러워 보이도록 [░░░ 202]로 블렌딩해주고, 블렌딩으로 [░░ 204]와 [░░ 238]이 묻어 있는 [░░░ 202]를 그대로 꽃잎 쪽에 살짝 덧칠합니다.

 TIP 보통은 블렌딩 후 오염된 오일파스텔을 휴지로 닦아주지만, 때때로 이를 이용해 자연스럽게 색을 더해주기도 해요.

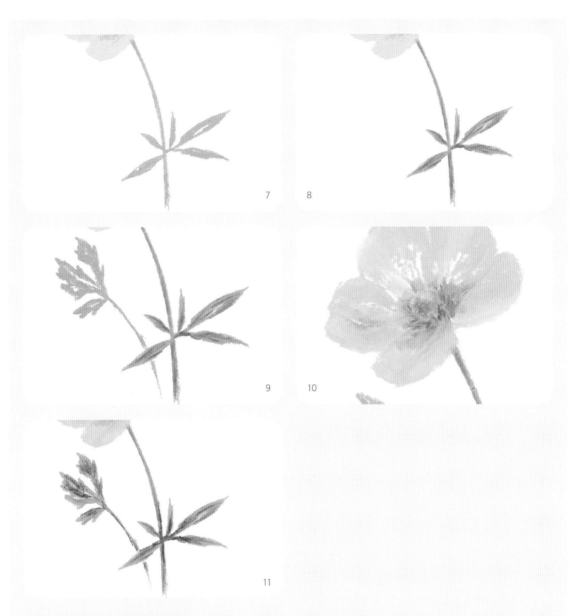

7 [▇ 242]로 꽃줄기와 잎을 그리고,

8 짙은 녹색의 색연필[▇ PC988]로 줄기를 덧그린 뒤 잎맥을 그립니다. 색연필이 없다면 생략해도 괜찮습니다.

9 앞쪽에 잎이 달린 줄기를 하나 더 그려 안정적인 구도를 만듭니다.

10 더 세밀한 표현을 위해 꽃술에 [▇ PC948]로 선을 그려넣어 입체감을 더합니다.

> TIP 실제로 미나리아재비에 이런 색의 꽃술이 나는 것은 아니지만 진한 그림자 효과를 낼 수 있어 입체적으로 보이는 데 도움을 줍니다.

11 잎과 줄기에는 [▇ 233]으로 얇고 거친 선을 덧그려 완성합니다.

몽환적인
스카비오사 코카서스
Scabiosa Caucasica

211 라일락lilac

214 모브mauve

215 라이트 퍼플 바이올렛light purple violet

233 올리브olive

242 올리브 옐로olive yellow

244 화이트white

247 다크 그레이dark grey

스카비오사는 제가 가장 좋아하는 꽃이에요. 한가운데가 가루를 곱게 치는 체의 모양을 닮았다고 해서 솔체꽃이라고도 불립니다. 푸른빛의 스카비오사는 '이루어질 수 없는 사랑'이라는 꽃말을 가지고 있어요. 한 소년을 사랑했던 요정이 끝끝내 그 사랑을 이루지 못해 슬픔에 잠겨 꽃으로 다시 태어난 것이 스카비오사라는 그리스 전설이 전해집니다. 꽃말 때문일까요. 어딘가 슬퍼 보이고 많은 이야기를 담고 있는 듯한 모습입니다. 꽃말을 알고 나면 꽃에 대한 애정이 더 생겨나고, 막연했던 꽃의 이미지에 나의 감정도 스며들기 때문에 그림이 더 특별해진답니다.

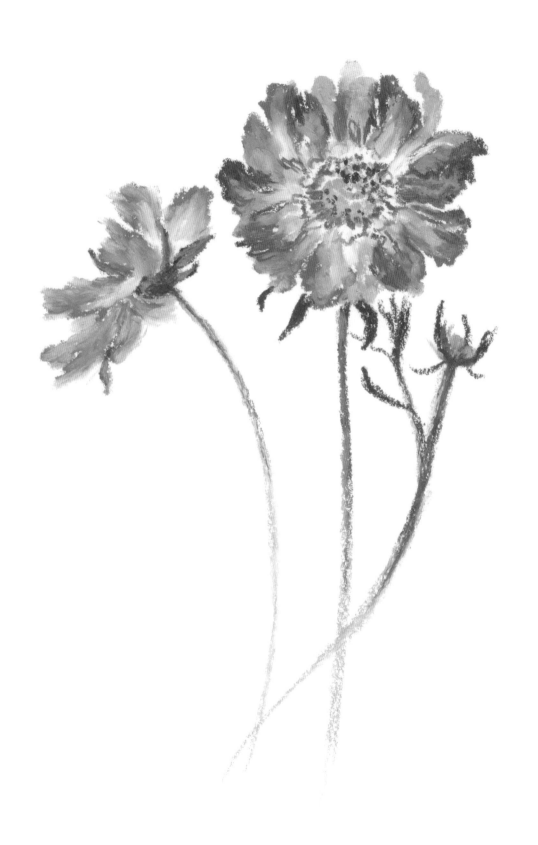

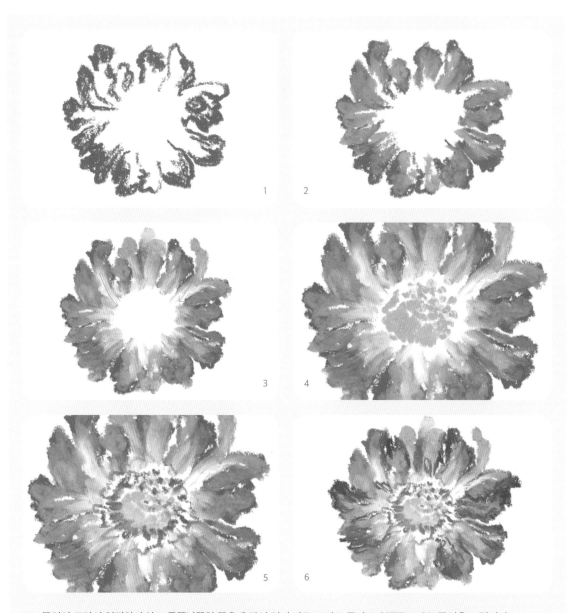

1 꽃잎의 모양이 일정하지 않고 들쭉날쭉한 꽃은 윤곽선 없이 바로 그려도 좋아요. [▨ 214]로 꽃잎을 그립니다.

2 1에서 그린 꽃잎 위를 좀더 연한 [▨ 215]로 칠하면서 블렌딩합니다.

3 꽃잎의 색이 자연스럽게 그러데이션될 수 있도록 [▢ 244]를 가운데에 향해 그어주며 덧칠하고, 뒤쪽에 겹쳐 가려진
 꽃잎도 [▨ 215]로 몇 개 그리세요.

4 [▨ 242]로 꽃술을 표현하는데, 완전히 메워 칠하기보다 부분적으로 점을 찍어 자연스럽게 채우세요.

5 꽃술 주변으로 레이스처럼 펼쳐져 있는 작은 꽃잎들을 [▨ 247]로 표현해줍니다. 같은 색으로 꽃술에 점을 몇 개 찍어
 주세요.

6 [▮ 211]로 꽃잎의 진하고 어두운 부분을 덧그립니다.

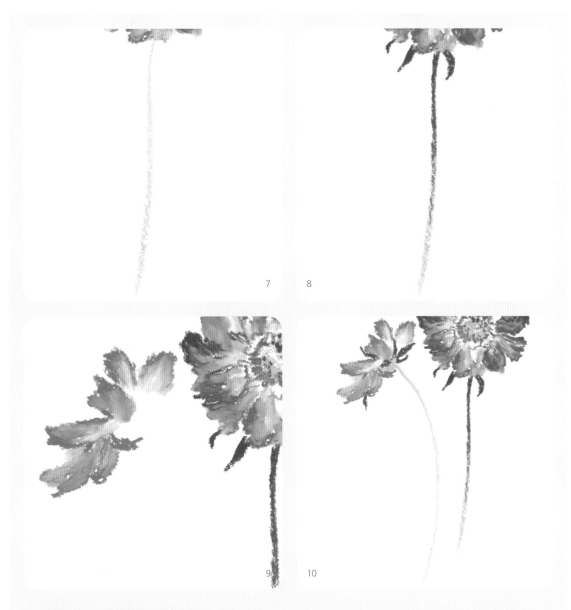

7 [242]로 꽃줄기를 길게 내려주세요.

8 스카비오사는 꽃받침이 가늘고 길게 나 있어요. [233]으로 꽃받침을 그린 다음 꽃줄기에 자연스럽게 그러데이션해주
 세요.

9 측면을 보여주는 스카비오사를 왼쪽에 하나 더 그립니다. 강한 색을 쓰지 않고 [215]로 그린 뒤 [244]로 블렌딩
 하세요.

10 [242]로 꽃턱과 줄기를, [233]으로 꽃받침을 그리세요.

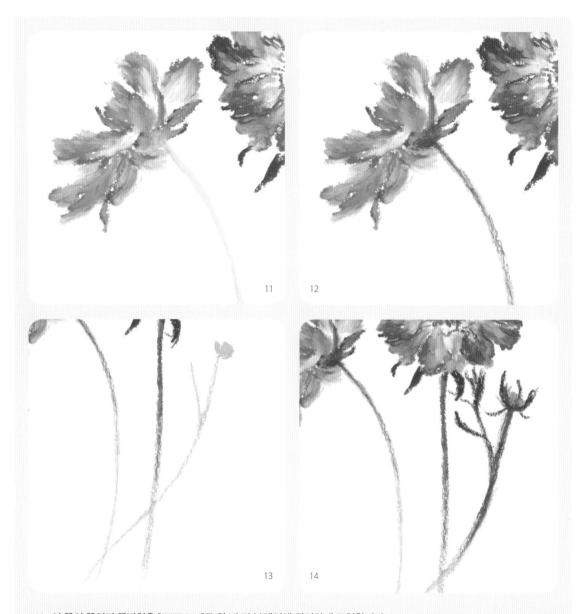

11 이 꽃의 꽃잎과 꽃받침을 [244]로 한 번 더 블렌딩해 희미하게 표현합니다.

 TIP 구도상 중심이 될 꽃은 앞서 그렸던 정면을 바라보는 스카비오사입니다. 주변부의 꽃은 색감을 떨어뜨려 시선에서 멀어지도록 원근 차
이를 만드세요.

12 11에서 떨어진 채도를 보강하기 위해 [■ 233]으로 꽃받침을 살짝 덧그려주고, 같은 색으로 줄기 위부터 자연스럽게
그러데이션합니다.

13 오른쪽 아래에 [■ 242]로 꽃봉오리가 달린 꽃줄기를 그려 균형을 맞추세요.

 TIP 안정적인 구도는 중심이 되는 꽃을 더욱 돋보이게 합니다.

14 10에서 그린 줄기 상단에 [■ 233]으로 꽃받침을 그리고, 아래쪽으로 갈수록 옅게 그러데이션하며 완성하세요.

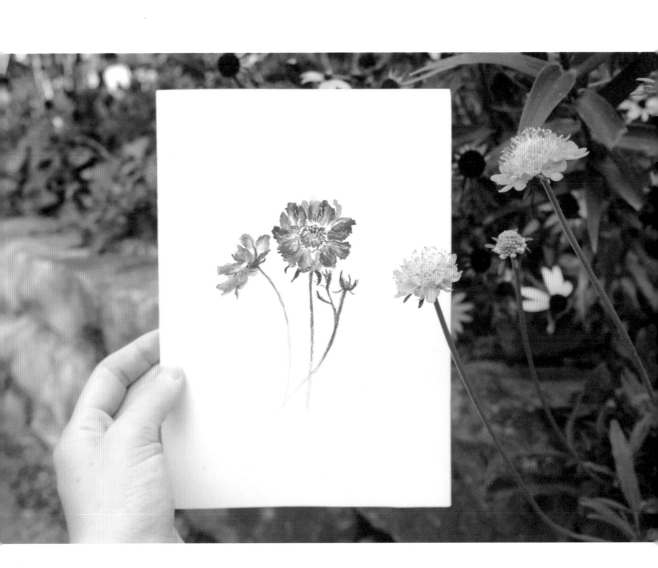

와인을 머금은 듯
스카비오사 옥스퍼드
Scabiosa Oxford

209 카민carmine

216 핑크pink

233 올리브olive

235 로 엄버raw umber

242 올리브 옐로olive yellow

243 페일 옐로pale yellow

244 화이트white

앞서 그렸던 푸른빛의 스카비오사(172쪽)와 종명은 같지만, 모양과 속명이 다른 스카비오사를 그려봅니다. 스카비오사는 절화 후에도 꽃이 오래가기 때문에 화병에 꽂아두고 보며 천천히 그림을 연습할 수 있어요. 꽃잎들이 활짝 피어나는 스카비오사 코카서스와 달리 스카비오사 옥스퍼드는 반구형의 모양으로 작은 꽃들이 모여 피는 형태입니다.

이번에 그릴 스카비오사는 와인 빛이 도는 스카비오사 옥스퍼드로, 강한 색감이지만 섬세한 꽃잎들이 촘촘히 모여 있고, 가늘고 긴 잎이 여리여리함을 잃지 않아 매력적이랍니다. 꽃술은 꽃잎의 높이보다 좀더 올라와 있으니 이를 잘 표현해보도록 해요.

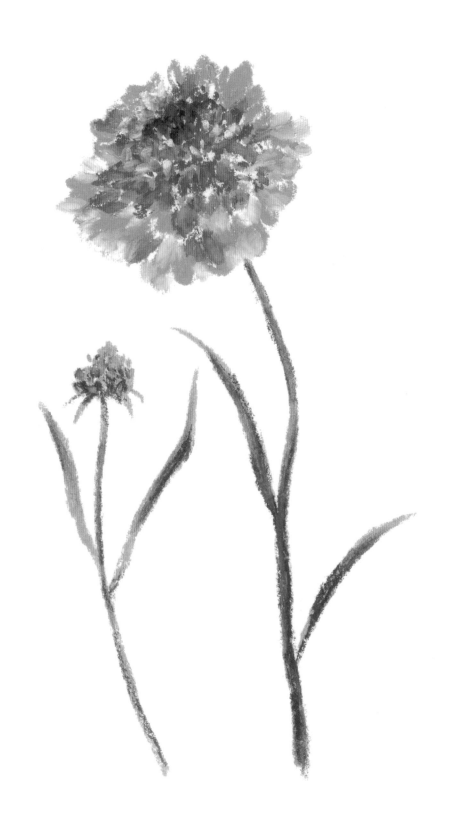

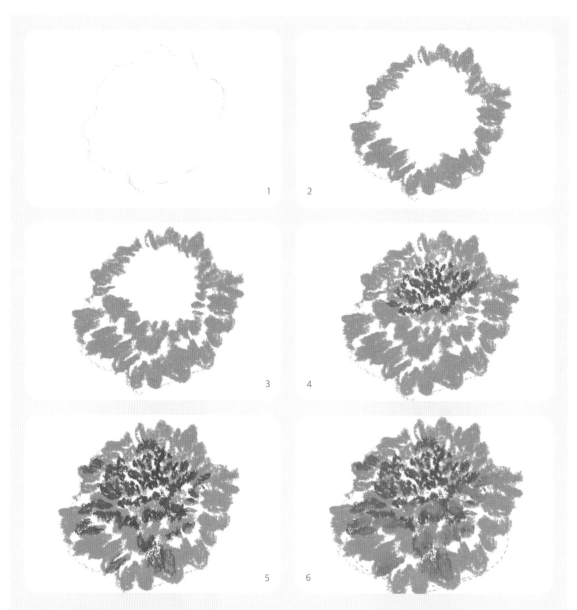

1 들쭉날쭉한 형태의 꽃잎은 따로 스케치하지 않아도 되지만 가이드선을 대강 그리고 그 위를 덮듯 꽃잎을 채우는 것도 한
 방법이에요.

2 스케치했던 [■ 216]을 사용해 바깥쪽부터 안으로 지그재그 선을 그어가며 층을 만듭니다.

3 또 한 번 층을 그려주고,

4 2~3의 방법으로 중앙 부분까지 층을 더 그린 후 꽃잎의 모양을 생각하며 [■ 209]로 꽃술 중앙의 어두운 부분을 표현
 합니다.

5 바깥쪽에도 4에서 그린 진한 꽃잎들보다 크고 불규칙하게 좀더 그려주세요.

 TIP 겹꽃이나 작은 꽃들이 모여 있는 형태는 꽃잎 각각이 기울어지는 각도를 달리해 그려야 해요.(30쪽 참고).

6 5에서 그린 꽃잎 중 아래쪽에 [■ 216]으로 군데군데 덧칠해주세요.

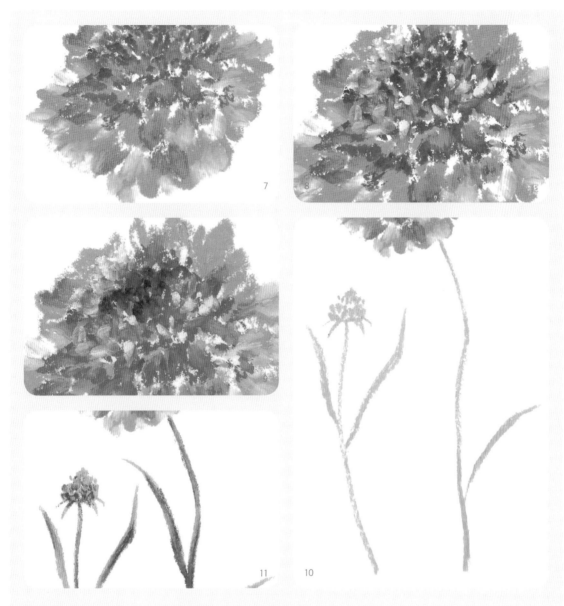

7 꽃잎 가장 바깥쪽을 [　244]로 덧칠해 채도를 낮춥니다.

8 스카비오사 특유의 삐죽하게 튀어나온 꽃술을 [　243]으로 그리세요.

9 4에서 [209]로 그렸던 부분 위에 [235]로 점을 찍어주고 다시 [209]로 그 위를 덧찍으면 더 어두운 버건
디 색이 되어 음영이 표현됩니다.

　TIP 　[235]가 다른 색을 만나면 채도와 명도가 떨어져 새로운 색을 만들 수 있어요.

10 [242]로 줄기와 잎, 그리고 한쪽에는 덜 핀 꽃봉오리도 함께 그립니다.

11 10에서 그린 부분 위에 [233]을 조금씩 더하세요. 특히 덜 핀 꽃봉오리에는 점을 찍어 입체감을 주며 완성합니다.
전체 그림은 완성본을 참고하세요.

강한 신념처럼 곧은
불로초
Showy Sedum

232 모스 그린moss green

233 올리브olive

242 올리브 옐로olive yellow

243 페일 옐로pale yellow

244 화이트white

266 페일 그린pale green ⑫

PC988 마린 그린marine green

PC1098 아티초크artichoke

꽃 시장에서 불로초로 불리는 이 다육식물의 학명은 '큰꿩의비름'이에요. 이름이 다소 특이하지만, 다른 꽃들과 함께 어우러졌을 때 다른 꽃을 돋보이게 하고 훨씬 풍성한 모습의 다발을 만들어주는 식물입니다. 잎과 줄기는 다육식물의 특징인, 물이 차오른 듯한 질감을 가지고 있으면서도, '강한 마음' '신념'이라는 꽃말처럼 곧고 단단해 보이기도 하지요

불로초의 쌀알 모양 꽃들이 피기 전 모습을 그릴 텐데요. 오일파스텔로만으로 그리면 쌀알처럼 작은 부분을 세밀하게 표현하기 어렵습니다. 그럴 땐 색연필과 함께 사용해보세요. 세부 묘사를 색연필로 해주면 오일파스텔의 단점을 보완하면서도 재료들 사이의 이질감이 느껴지지 않는 그림을 완성할 수 있습니다. 색연필로 몇 개 그려넣는 작은 타원의 쌀알 모양은 불로초를 표현하는 데 아주 큰 도움이 될 거예요.

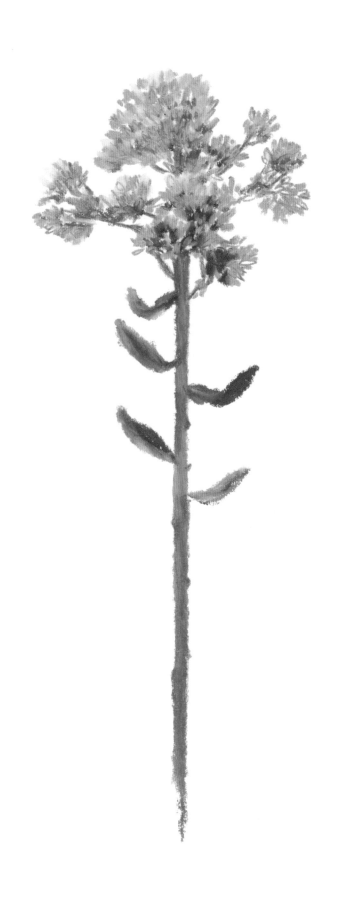

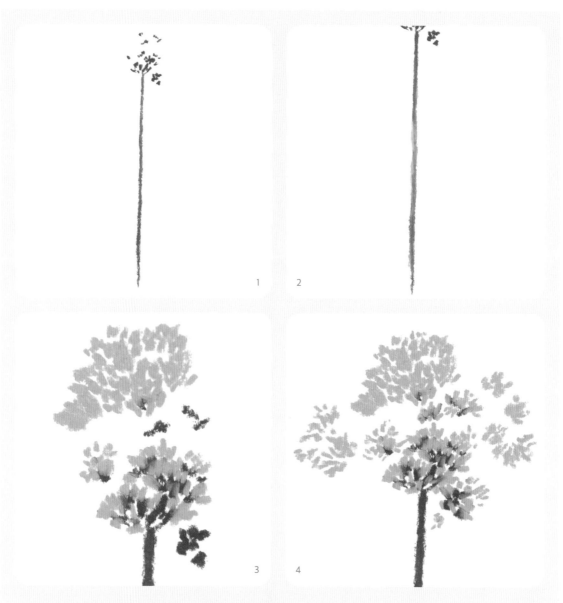

1 뒤에 그려질 밝은 꽃봉오리들 아래에 묻힐 수 있게 [■ 233]으로 꽃의 어두운 부분을 먼저 점으로 찍습니다. 그리고
 [■ 232]로 아래를 향해 곧게 줄기를 그리세요.

2 줄기를 [▨ 242]로 덧그려줍니다.

3 [▨ 242]로 점을 찍듯 1에 봉오리를 추가해주세요.

4 옆으로도 좀더 풍성하게 점들을 찍어 봉오리를 추가하세요.

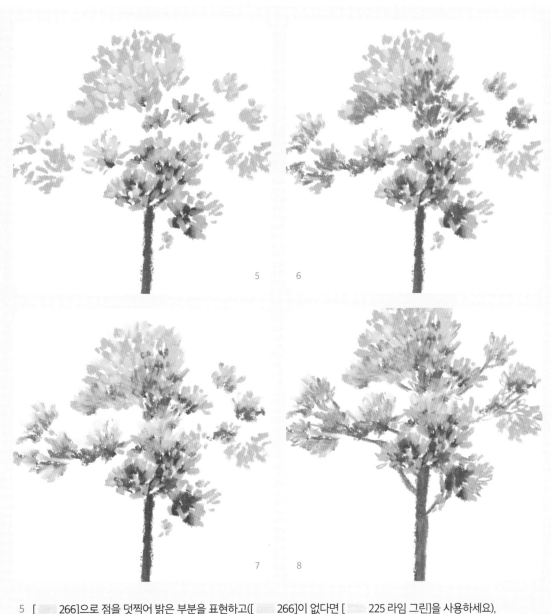

5 [266]으로 점을 덧찍어 밝은 부분을 표현하고([266]이 없다면 [225 라임 그린]을 사용하세요),

6 5에서 찍은 점들 아래에 [■■■ 232]로 불규칙하게 점을 찍습니다.

7 꽃봉오리의 가장 윗부분을 [243]으로 밝게 표현해주고, 지금까지 찍은 여러 색의 점들이 자연스러워지도록 [■■■ 242]
 로 군데군데 덧그려주세요.

8 색연필 [■■ PC988]로 꽃줄기를 긋고, 꽃봉오리에 색연필 [■■■ PC1098]로 쌀알 모양을 몇 개 더 그립니다.

TIP 복잡한 식물은 모두 다 일일이 그리기보다 몇 개의 부분을 세밀하게 그려주면 전체가 세밀해보이는 효과를 얻을 수 있어요.

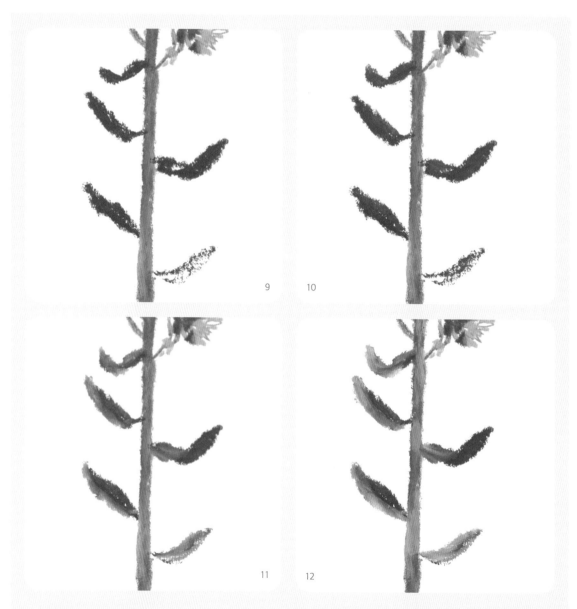

9 [■ 233]으로 볼록하게 차오른 잎을 그리세요. 다육 식물의 잎과 비슷한 질감입니다. 가장 아래쪽 잎은 아주 연하게 그려서 멀리 보이도록 원근감을 표현하세요.

10 9에 [■ 232]를 군데군데 더해 잎의 채도를 높이고,

11 [■ 242]로 덧칠해 색감을 풍부하게 해주세요.

12 [244]로 빛이 닿은 부분을 표현해주며 마무리합니다. 가장 아래쪽 잎을 제일 밝게 블렌딩하세요.

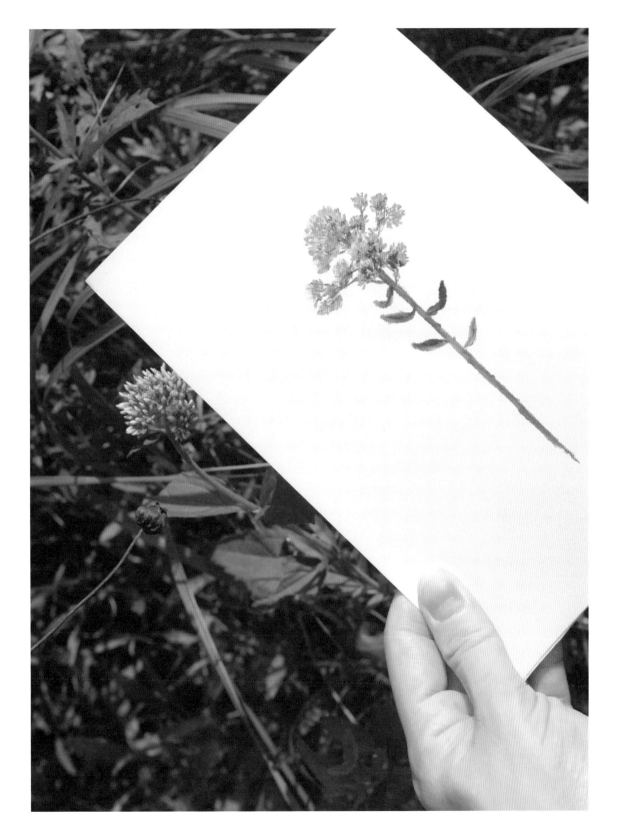

따뜻한 향기가 날 것 같은
아몬드 꽃
Almond Blossom

233 올리브olive

235 로 엄버raw umber

242 올리브 옐로olive yellow

243 페일 옐로pale yellow

244 화이트white

252 골든 오커golden ochre

254 그레이 핑크grey pink

258 로즈 핑크rose pink

아몬드 꽃을 상상하면 어떤 모습의 꽃이 떠오르나요? 투박하고 약간은 거친 갈색의 꽃이 피어날 것 같나요? 하지만 실제의 아몬드 꽃은 매우 사랑스럽고 맑은 매력을 가진 꽃입니다. 벚꽃이나 사과 꽃과 비슷하게 생겼고요.

화가 고흐가 그린, 청아한 하늘 위로 흐드러지듯 묘사된 아몬드 꽃 그림을 보고 있노라면 지친 우리를 위로하는 듯 편안한 느낌을 줍니다. 고흐의 그림 속 아몬드 꽃처럼 하얀색의 꽃도 있고 붉은빛을 띠는 꽃들도 있어요. 단단한 나뭇가지 위로 곱게 피어난 아몬드 꽃을 그려보기로 해요. 이번엔 늘 그리는 흰 종이가 아닌 은회색 종이에 그려 발색의 차이도 느껴봅니다.

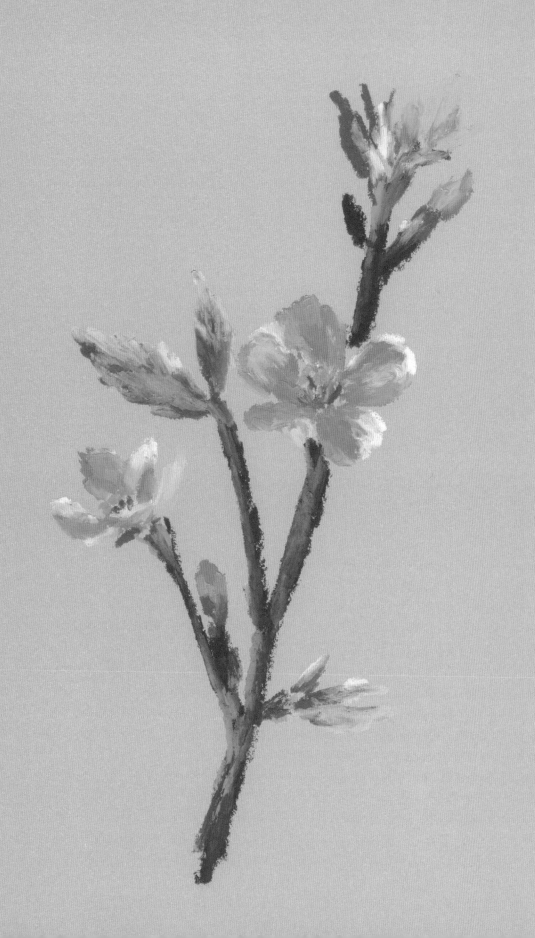

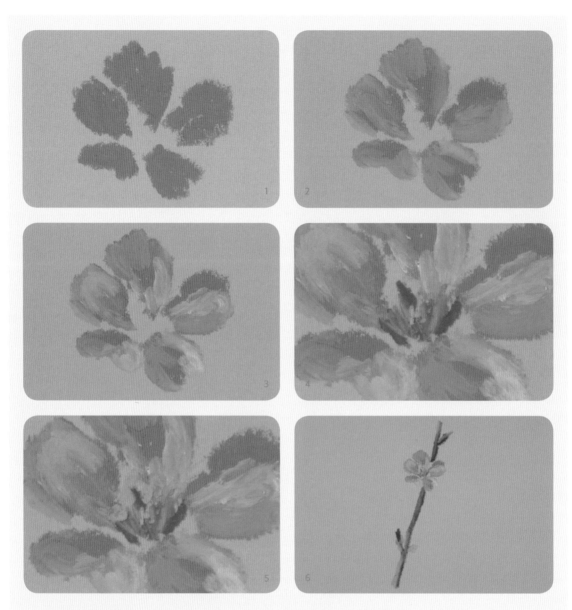

1 꽃잎 다섯 장을 [■■ 258]로 그리세요.

2 [■■ 254]로 덧칠해 꽃잎 전체 밝기 중 중간 밝기에 해당하는 부분으로 표현해주세요.

3 [244]로 덧칠해 꽃잎의 가장 밝은 부분을 표현해주세요.

4 중앙에 [■■ 233]을 먼저 그리고 그 위에 [■■ 242]를 덧그려 꽃술을 표현합니다.

5 꽃술 윗부분인 꽃밥을 [■■ 252]로 점을 찍어 표현합니다(25쪽 참고).

6 가지와 곁가지를 [■■ 235]로 그린 뒤 군데군데 [■■ 252]를 덧칠해 가지의 밝은 부분을 표현해줍니다.

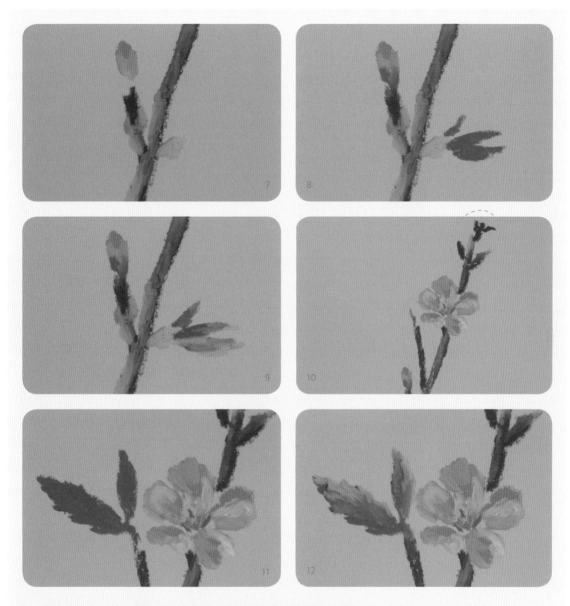

7 아래 왼쪽 곁가지에 [■ 258]과 [■ 254]로 작은 꽃봉오리를 그리세요.

8 [■ 233]으로 꽃봉오리의 꽃받침을 그리고 오른편에 곁가지에는 [■ 233]으로 잎을 그립니다.

9 8에서 그린 잎을 [■ 242]로 블렌딩합니다. 흰 종이와는 달리 은회색의 종이 위에서는 아주 선명하게 발색된답니다.

> **TIP** 바탕이 되는 종이 색깔에 따라 톤이 아주 달라지는 색들이 있어요. 흰색이 아닌 색지에 그릴 경우에는 발색 테스트 후 사용하세요.

10 [■ 235]로 중앙에 곁가지를 하나 더 그리고, 맨 위에도 몇 개 더 그려넣어주세요.

11 중앙에 있는 곁가지에 [■ 233]으로 가장 큰 잎들을 그린 뒤 그 위를 [■ 242]로 블렌딩합니다.

12 11에서 그린 잎 뒤에 [■ 233]을 다시 한번 덧칠해 자연스러운 잎을 완성합니다. [■ 252]로 잎과 가지 사이 여백
 을 채우고, [■ 235]로 살짝 덧그려 마무리하세요.

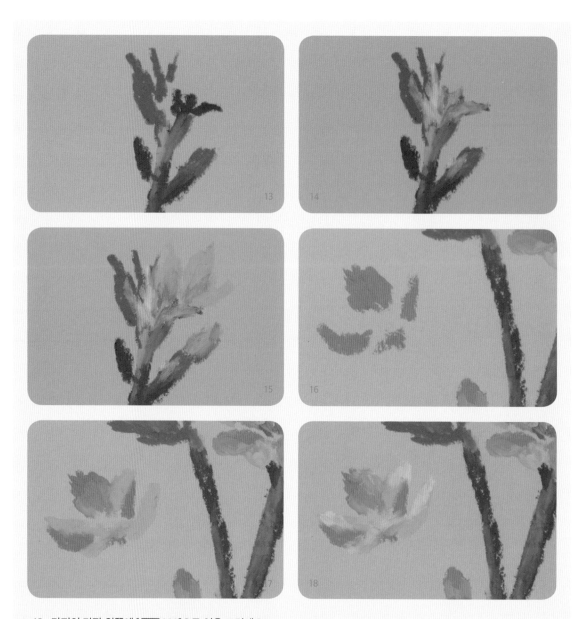

13 가지의 가장 위쪽에 [■■ 233]으로 잎을 그리세요.

14 [▢ 243]으로 덧칠해 빛을 받아 반사된 듯한 느낌을 표현합니다.

15 그 옆에 피어난 꽃봉오리 무리들은 [■■ 258]로 그린 뒤 아주 일부만 [■■ 254]로 블렌딩해 원근감을 살리세요.

16 10~12에서 그렸던 잎 아래쪽에 또 다른 꽃송이를 [■■ 258]로 그립니다. 살짝 측면을 향한 꽃이에요.

17 [■ 254]로 꽃잎을 더 덧그려줍니다.

18 그 위에 [▢ 244]를 살짝 덧그려 5에서 완성한 꽃보다 멀게 보이도록 채도를 낮춰주세요.

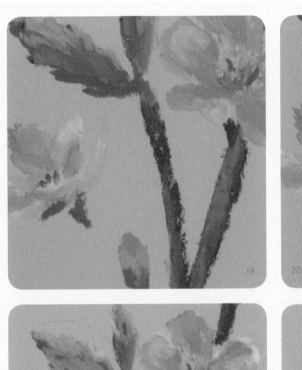
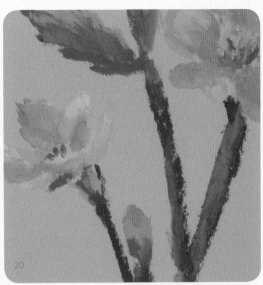
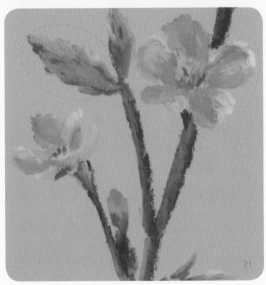
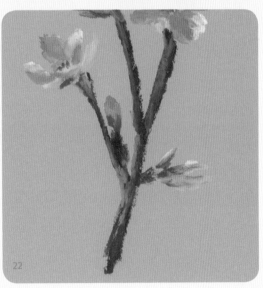

19 4~5와 동일한 방법으로 꽃술을 그리되 개수는 줄입니다. 그 아래에 [■ 233]으로 꽃받침도 그려주세요.

20 [■ 235]로 꽃이 매달릴 곁가지를 가지와 이어지게 그린 뒤 [■ 252]로 살짝 덧칠해 음영을 표현합니다.

21 중앙의 꽃과 잎이 좀더 밝은 느낌이 될 수 있도록 [☐ 244]로 꽃잎의 가장자리를 덧칠하고, 잎은 [■ 242]로 덧칠한 뒤 [☐ 244]를 살짝 더해주세요.

22 가지 끝을 [■ 235]로 한 번 더 덧그려 어두운 부분을 강조해주고 마무리합니다.

Class 4

함께 모아
그리기

옹기종기 귀여운
다육식물들
Succulent Plants

209 카민carmine

210 퍼플purple

230 다크 그린dark green

232 모스 그린moss green

235 로 엄버raw umber

237 오커ochre

242 올리브 옐로olive yellow

244 화이트white

PC914 크림cream

다육식물은 건조함에 강하고 번식력이 좋아 키우기 쉬운 편이에요. 선인장 역시 다육식물에 포함되는데, 선명한 색의 꽃이 피어나는 종류도 있답니다. 작은 다육식물들을 옹기종기 모아 놓으면 어린아이들이 모여앉아 재잘대는 것처럼 정말로 귀여워요.

이번 그림에서 눈여길 부분은 선인장의 가시를 표현하는 방법입니다. 여백을 두어 가시를 표현하는 과정은 오일파스텔의 성격을 더욱 잘 이해하게 해주거든요. 또 색연필을 이용해 오일파스텔을 긁어내듯 무늬를 표현하는 기법도 연습할 수 있어요.

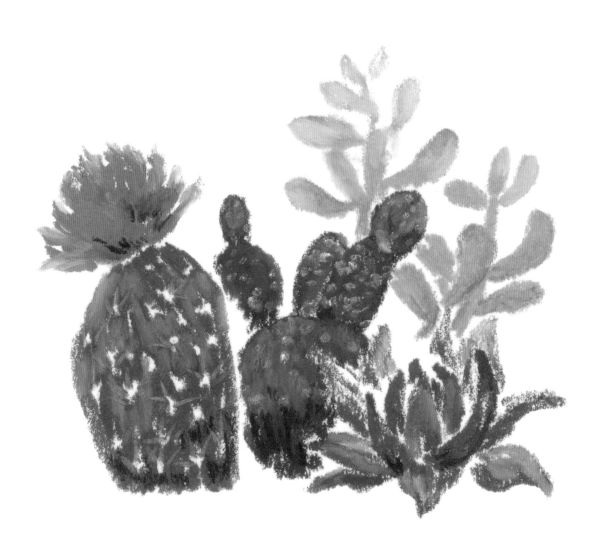

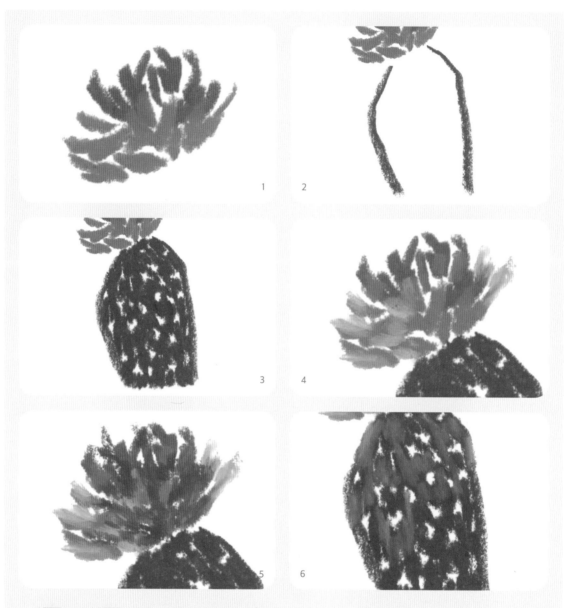

1 [■ 209]와 [■ 210]으로 선인장에 피어 있는 꽃을 그립니다.

2 [■ 232]로 선인장 몸통의 윤곽선을 먼저 그리세요.

3 가시로 표현할 부분은 여백으로 남겨놓고 [■ 232]로 칠하세요.

> **TIP** 어두운색 위에 흰색을 칠하면 두 색이 섞이기만 할 뿐 흰색 오일파스텔은 제대로 발색되지 않아요. 가시를 선명하게 표현하기 위해서 는 여백을 남겨 표현하는 것이 가장 효과적이랍니다.

4 선인장 몸통 위에 그렸던 꽃잎에 [□ 244]로 덧그리고,

5 꽃송이에 [■ 209]를 군데군데 덧그려 입체감을 더해주세요.

6 선인장 몸통에도 [□ 244]를 덧칠해 입체감을 더하세요. 위에서부터 중간까지만 칠하면 돼요.

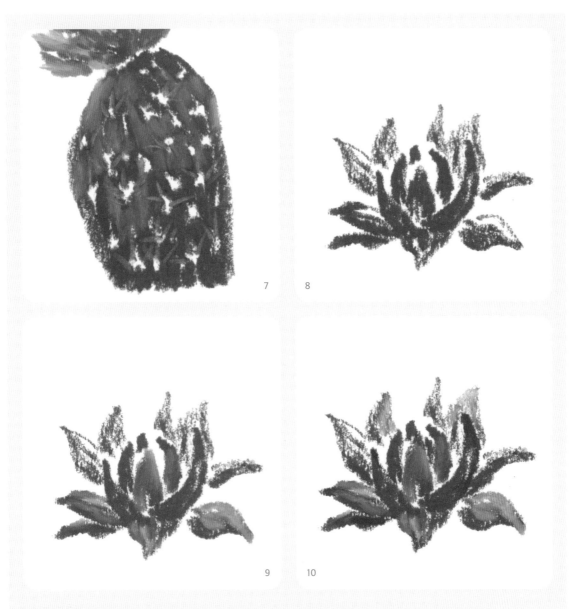

7　가시를 표현하기 위해 둔 여백에 색연필 [⬜ PC914]로 바깥쪽을 긁어내듯 선을 그어 가시를 만들어줍니다.

8　[⬛ 232] 한 가지 색으로 칠하는 힘을 조절하며 또 다른 다육식물을 그려봅니다(64쪽 참고).

9　앞쪽 잎들이 밝은 부분을 [🟩 242]로 표현하고,

10　잎 끝에 [⬛ 237]을 조금씩 터치해 실재감을 더해주고, 뒤쪽 잎에는 [⬜ 244]로 덧칠해줍니다.

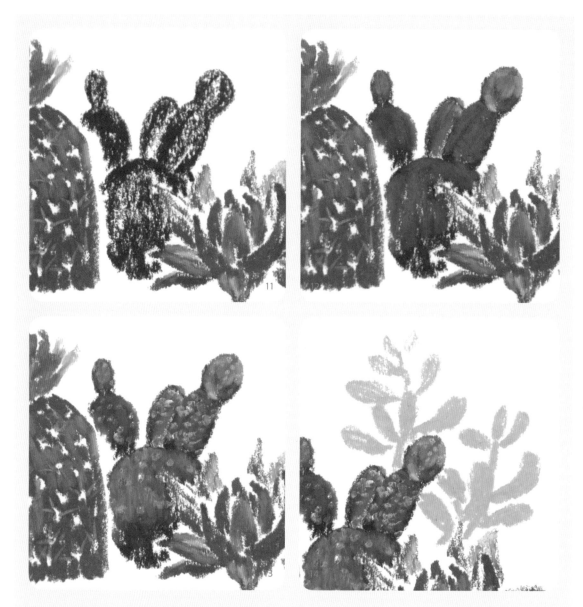

11 선인장과 다육식물 사이에 [█ 230]을 사용해 동글동글한 모양으로 뻗어나가는 또 다른 선인장을 그려줍니다. 약간의 여백을 두면서 칠하세요.

12 11 위에 [☐ 244]로 덧칠해 부드럽게 블렌딩해주고,

13 [☐ 244]로 점 찍어 특유의 무늬를 표현해주세요.

TIP 여백으로 가시를 그리는 방법과 달리 점찍어 무늬를 표현하는 이유는 앞서 그린 선인장보다 더욱 뒤쪽에 위치한 선인장이기 때문이에요. 무늬가 도드라져 원근감을 해치지 않게 선명도가 낮아지는 방법을 사용했어요.

14 뒤쪽에 있는 다육식물을 [█ 242]로 그립니다. 멀리 보이는 잎일수록 손의 힘을 뺀 채 연하게 칠하세요.

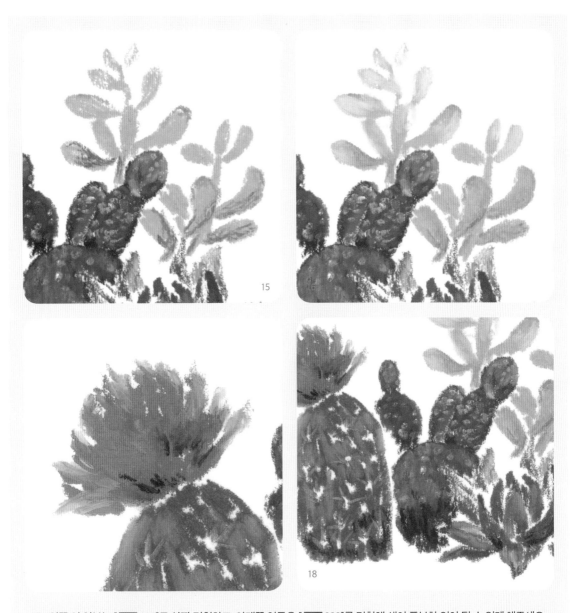

15 위쪽 잎 일부는 [237]로 살짝 덧칠하고, 아래쪽 잎들은 [232]를 덧칠해 색이 풍부한 잎이 될 수 있게 해주세요.

16 뒤쪽 잎은 [244]를 칠해 원근감을 표현하고, [232]를 덧칠해줬던 부분 중 앞쪽 잎은 [242]로 좀더 자연 스러워 보이도록 블렌딩해주세요.

17 선제석으로 입제감을 더해수며 마무리해볼게요. 선인장 꽃송이 아래쪽에 [235]로 선을 몇 개 덧그리고,

18 선인장들과 다육식물 아랫부분 역시 같은 색 [235]로 덧칠해 명암을 표현하며 완성합니다.

소녀들의 대화처럼
델피니엄과 소국
Delphinium and Chrysanthemum

204 골든 옐로golden yellow

214 모브mauve

232 모스 그린moss green

242 올리브 옐로olive yellow

243 페일 옐로pale yellow

255 라이트 모브light mauve 72

263 미디엄 애저 바이올렛medium azure violet 72

꽃들을 함께 구성할 때 그 방법은 매우 다양해요. 다발로 한데 묶거나 일렬로 세우기도 하고 또 이 그림처럼 꽃대만 잘라 둥글게 정렬할 수도 있어요. 델피니엄과 소국의 사진을 먼저 찍고 오일파스텔로 옮겨봤습니다. 사진 그대로를 옮기지 않고 여백을 고려하여 그리고 싶은 것만 선택해 그렸어요. 제가 사진을 보고 저만의 해석을 담아 그렸듯이, 완성된 그림과 똑같이 그리기보다 여러분의 해석이 묻어나게 그려보세요. 꽃이 향해 있는 방향에 유의하되, 스케치 없이 자유롭게 그려보는 연습이 되길 바라요. 블렌딩 횟수를 적게 할수록 간결하고 귀여운 느낌이 더해지고, 반대로 횟수가 늘어날수록 고상하고 섬세한 그림이 됩니다. 마지막에 보여줄 또 다른 완성 그림과 비교하며 그 차이를 느껴보세요.

1 꽃들을 그릴 위치를 연필로 표시하고 [263]으로 델피니엄 꽃송이들을 스케치 없이 한 번에 그려봅니다. 같은 종류
 의 꽃들을 함께 완성해 나갈 거예요([263]이 없다면 [217 스카이 블루]로 그려도 좋아요).

2 [204]로 꽃술을 그립니다.

3 [255]로 군데군데 색을 얹어 입체감을 더해주세요([255]가 없다면 [215 라이트 퍼플 바이올렛]으로 그
 려도 좋아요).

4 자연스러운 그러데이션될 수 있도록 [263]으로 다시 블렌딩합니다.

TIP 반복된 블렌딩으로 오일파스텔 입자들이 뭉쳐 지저분하다면, 도트봉이나 클립의 끝으로 밀어내듯 펴서 깔끔하게 만들어주세요.

5 [▇ 214]로 델피니엄 꽃잎의 점무늬를 그리고,

6 [▇ 242]로 짧은 줄기를 그려 완성합니다.

7 잎은 블렌딩 없이 단색으로만 표현할 거예요. [▇ 232]로 잎맥을 먼저 그린 후,

8 같은 색으로 잎을 완성해줍니다. 다른 잎들도 같은 방법으로 함께 그리세요.

9 이제 소국을 그릴 차례예요. 꽃술을 [▉ 232]로 점찍어 표현해주세요. 정면을 보는 소국은 둥근 원에 가깝게 크고 작은
점을 찍고, 왼쪽 측면을 바라보는 소국에는 오른쪽은 둥글고 왼쪽으로는 사선을 이룬 모양을 이루도록 점을 찍어요.

10 [▉ 242]로 소국의 꽃잎을 그립니다. 정면을 보는 소국은 길이에 변화를 살짝 주며 여러 갈래로 나뉜 꽃잎으로 그리
고, 왼쪽 측면을 바라보는 소국은 짧고 긴 사선들을 아래쪽을 향하게 그려 꽃잎을 표현합니다. 이때 짧은 줄기도 같은
색으로 함께 그리세요.

11 비어 있는 공간에는 꽃술이 보이지 않는 측면의 소국을 그립니다.

12 소국들의 밝은 부분을 [▢ 243]으로 덧그리고 1에서 표시해둔 연필선을 지우며 완성합니다.

TIP 위 그림처럼 더 많은 색깔로 여러 번 블렌딩하면 더욱 실재감 높은 그림이 될 수 있답니다.

단단한 사랑
하이페리쿰과 시드 유칼립투스
Hypericum and Seeded Eucalyptus

207 버밀리언vermilion

233 올리브olive

234 올리브 브라운olive brown

239 새먼 핑크salmon pink

242 올리브 엘로olive yellow

이번에는 검정색 종이 위에 그려볼게요. 밝은색의 오일파스텔을 검정색 종이에 사용하면 눈에 잘 띄지만 종종 형광색에 가깝게 발색해 그림의 분위기가 다소 유치해질 수 있으니 유의해야 해요. 흰 종이 위에서는 차분하고 어두운색일지라도 검정색 종이에 그리면 채도가 훨씬 높게 나오거든요. 그만큼 생동감 넘치는 그림이 될 수 있는 장점도 있답니다. 실제로 그리기 전에 다른 검정색 종이에 발색 테스트를 해 확인한 다음 사용하는 게 좋아요.

시드 유칼립투스와 함께 붉은색이 도는 하이페리쿰을 그려볼게요. 하이페리쿰은 '변치 않는 사랑' '당신을 버리지 않겠어요'라는 꽃말처럼 단단한 사랑을 지닌 듯한 열매가 알알이 맺힌답니다.

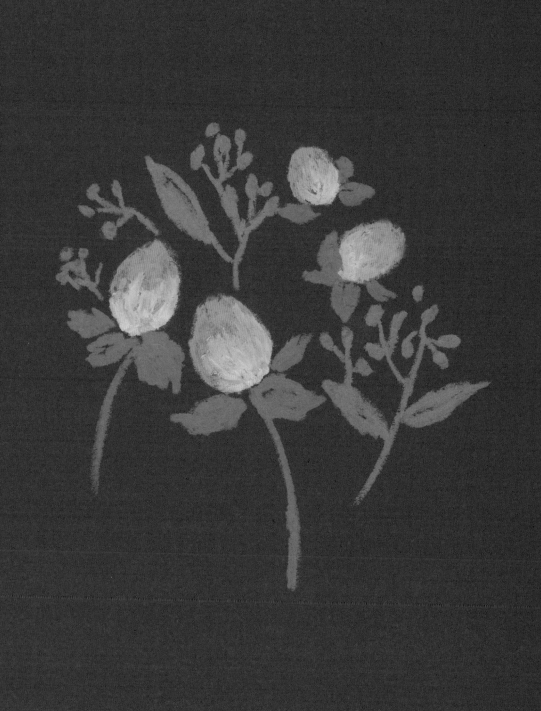

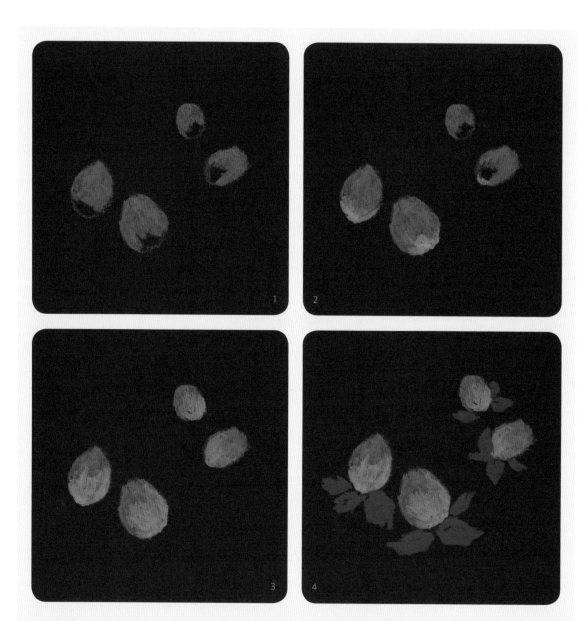

1 [▨ 207]로 하이페리쿰의 둥근 열매들을 그립니다. 열매의 하단은 비워둔 채 칠하세요.

2 1에서 그린 열매 중 앞에 있는 두 개의 하단을 [▨ 242]로 칠하세요. 오른쪽 열매 하나는 가장 하단에 살짝만 칠하고, 가장 뒤에 있는 작은 열매는 칠하지 않습니다.

3 [▨ 239]로 열매의 여백을 채워줍니다. 앞에서 칠했던 색과의 경계 부분을 칠하면서 자연스럽게 블렌딩해주세요.

4 하이페리쿰 열매의 받침을 [▨ 233]으로 그려주고,

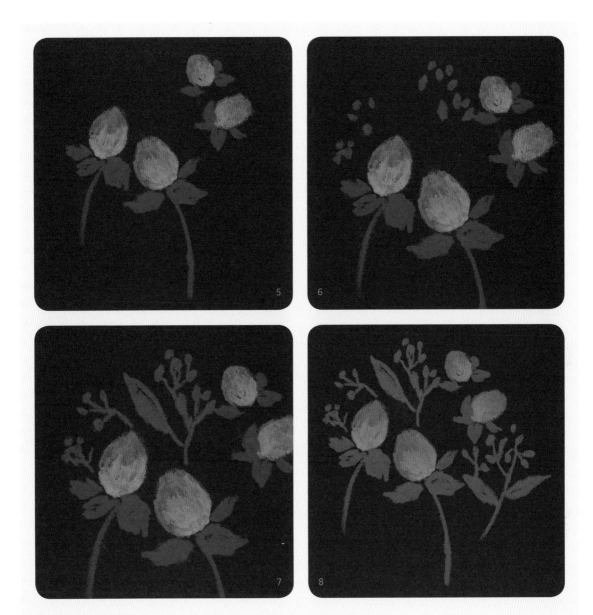

5 같은 색으로 줄기를 그립니다.

6 이제 시드 유칼립투스를 그릴 차례입니다. 열매의 낱알들을 [■■■234]로 그려주세요.

7 같은 색으로 가지와 잎도 하나 그려줍니다.

8 6~7과 같은 과정으로 하이페리쿰의 오른쪽에도 시드 유칼립투스를 하나 더 그리세요. 하이페리쿰을 강소하고 시선을
 집중시키기 위해 시드 유칼립투스는 블렌딩하지 않고 단색으로 마무리했습니다.

연인의 이야기를 그려내듯
캄파눌라와 델피니엄
Campanula and Delphinium

202 옐로yellow

211 라일락lilac

212 바이올렛violet

215 라이트 퍼플 바이올렛light purple violet

217 스카이 블루sky blue

233 올리브olive

242 올리브 옐로olive yellow

244 화이트white

245 라이트 그레이light grey

이 책에 자주 등장하는 꽃이 델피니엄입니다. 그만큼 제가 사랑하는 꽃이라는 뜻이겠지요. 진심으로 좋아하는 꽃은 역시 자주 그리게 되고, 또 그만큼 잘 그리게 됩니다. 꽃을 그리는 사람으로서 마음에 드는 꽃을 우연히 알게 되었을 때는 정말이지 흥분을 감출 수 없어요. 여러분도 마음에 드는 꽃을 만난다면 단색으로 그려보기도, 블렌딩을 많이 섞어보기도 하며 다양한 방식으로 그려보세요. 이번에는 델피니엄과 종처럼 생긴 캄파눌라와 함께 그릴게요.

두 가지의 꽃을 같이 그렸지만 아이러니하게도 캄파눌라의 꽃말이 변하지 않는 '따뜻한 사랑'인데 반해, 델피니엄의 꽃말은 '왜 당신은 나를 싫어하나요' '변하기 쉬운 가벼움'입니다. 마치 어느 연인의 이야기인 듯 꽃말을 상상해보며 그려보세요.

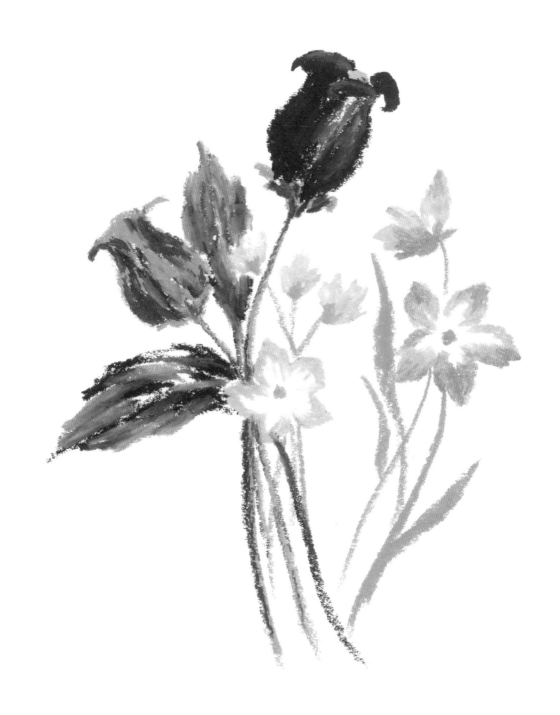

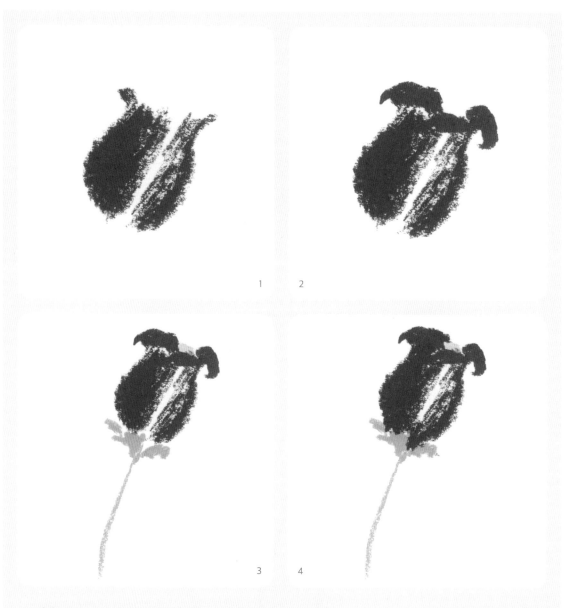

1 여백으로 둔 부분 외에는 가장자리로 갈수록 힘주어 진하게 그려주세요.

2 캄파눌라의 윗면을 [■ 212]로 그립니다. 바깥쪽으로 둥글게 구부러진 모양이에요. 이때 꽃술 부분을 비우고 칠하세요.

3 꽃잎에 최대한 닿지 않도록 조심스럽게 [▢ 202]로 꽃술을 그리고, 꽃받침 역시 꽃잎의 색이 묻어나지 않게 꽃에서 살짝 떨어뜨려 [▢ 242]로 그려주세요. 줄기도 같은 색으로 그립니다.

4 처음에 사용한 [■ 211]로 2에서 그린 부분과 꽃술 사이 여백이 채워지도록 칠하고, 꽃받침 주변의 꽃송이 아랫부분도 메워 칠합니다.

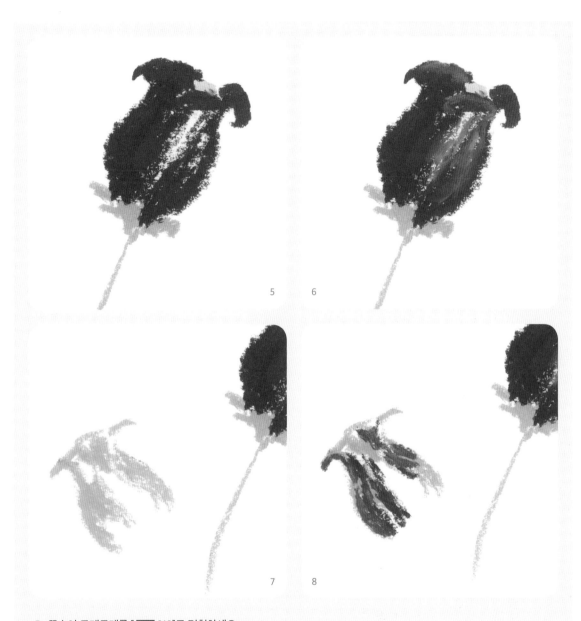

5

6

7

8

5 꽃송이 군데군데를 [■■ 212]로 덧칠하세요.

TIP [■■ 212]는 이 그림에 사용하는 퍼플 계열 중 가장 채도가 높은 색입니다. 가장 처음 그리는 캄파눌라를 시선에서 가장 가까운 꽃으로 설정했기 때문에 [■■ 212]는 이 꽃에만 사용할 거예요. 그래야 다른 꽃과 채도 차이가 생겨 원근감이 살아나기 때문입니다.

6 꽃송이 윗면과 옆면에 [■■ 215]를 살짝 얹어 밝은 부분을 표현합니다.

7 왼쪽에 [■■ 215]로 또 다른 캄파눌라를 그려주세요.

TIP 앞에서는 [■■ 211]을 주로 사용해 캄파눌라를 그렸다면, 두번째 그리는 캄파눌라는 [■■ 215]를 주로 사용합니다. 같은 두 색을 블렌딩하더라도 어떤 색으로 주로 그리는지에 따라 블렌딩 순서가 결정돼요. 메인이 되는 색을 먼저 사용하고 서브가 될 색을 살짝 더하면 블렌딩이 더 쉬워요.

8 [■■ 211]로 그림자 면을 칠해주고,

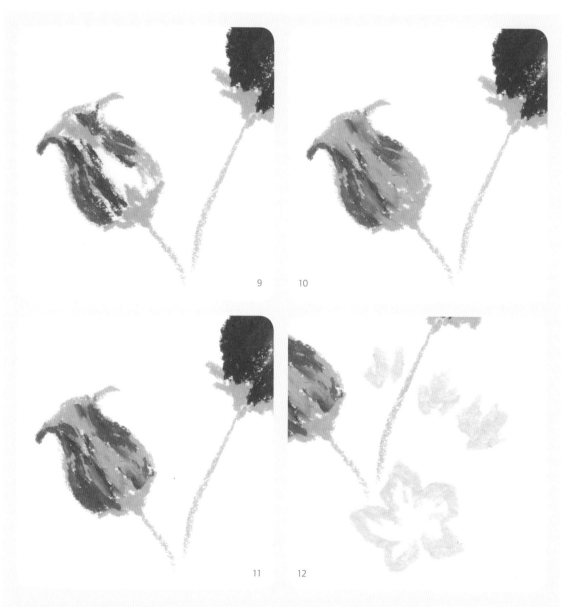

9

10

11

12

9 [▬ 242]로 꽃받침과 줄기를 그려주세요. 이때 꽃잎의 색이 묻어나지 않도록 조심스럽게 그립니다.

10 [▬ 215]로 꽃송이의 옆면의 빈부분을 채워 칠해주고,

11 다시 [▬ 211]로 어두운 부분을 한 번 더 군데군데 덧그립니다.

12 [▬ 245]로 정면을 향해 있는 델피니엄 한 송이와 위쪽에 꽃봉오리 세 개를 그려줍니다.

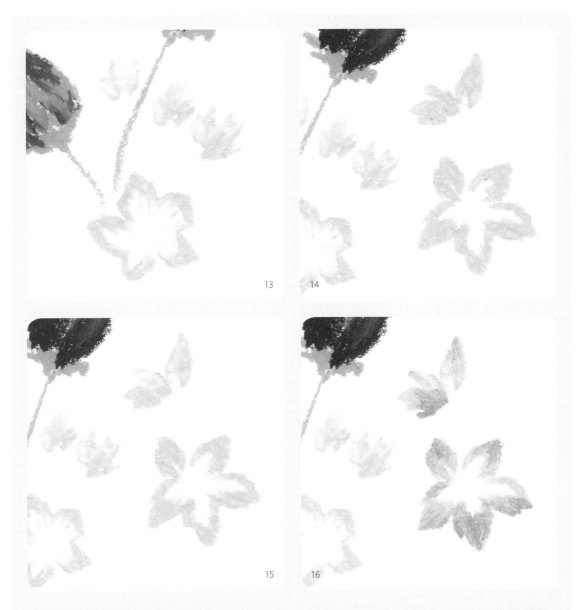

13 꽃봉오리들이 멀리 있어 보이게 꽃봉오리들 군데군데 [⬜244]로 블렌딩해 흐릿하게 만들어주세요. 정면을 바라보
 는 꽃송이는 중앙을 향해 퍼뜨리듯 부분적으로만 블렌딩합니다.

14 우측에 두 송이의 델피니엄을 [⬛245]를 사용해 추가로 그립니다. 앞서 그린 델피니엄들보다 진하고 좀더 큰 크기로
 그리세요.

15 13의 과정과 비슷하게 [⬜244]로 블렌딩하는데, 13보다는 더 적은 면적만 섞으세요..

16 [⬛217]로 14에서 그린 델피니엄 잎 끝에 군데군데 덧칠하세요.

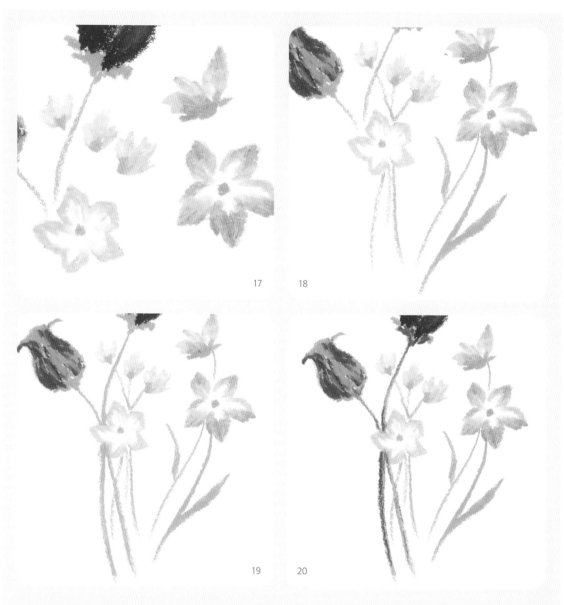

17 [242]로 델피니엄들의 꽃받침과 꽃술을 그립니다.

18 역시 [242]로 델피니엄들의 줄기를 그리세요. 이때, 가늘게 그리기 위해 오일파스텔의 끝을 잘라내 예리하게 만들어 사용하세요. 같은 색으로 잎도 추가해주었어요.

19 앞서 그렸던 캄파눌라의 줄기를 아래로 이어 그려줍니다. 같은 색 [242]를 사용했어요.

20 두 송이의 캄파눌라 줄기에 [233]으로 덧그려 델피니엄 줄기들과 차이를 만들어주세요.

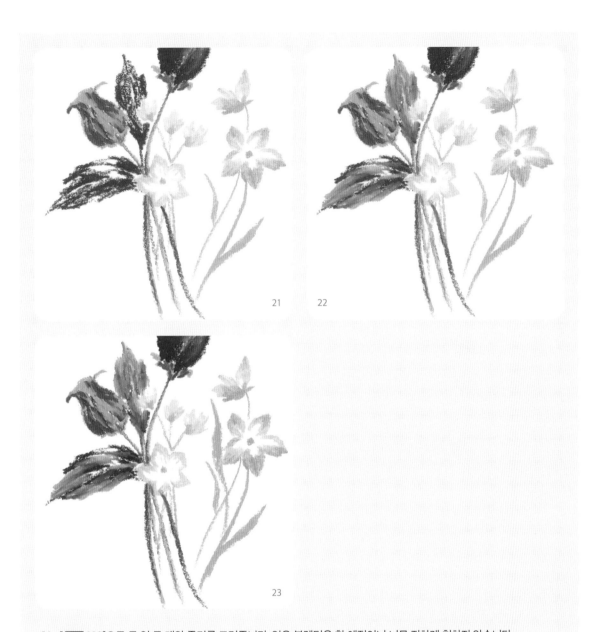

21 [■ 233]으로 큰 잎 두 개와 줄기를 그려줍니다. 잎은 블렌딩을 할 예정이니 너무 진하게 칠하지 않습니다.

22 앞에 있는 잎은 [■ 242]로 블렌딩하고, 뒤에 있는 잎과 줄기는 [■ 244]로 블렌딩해 원근감을 표현하세요.

23 전체적인 구도를 살핀 뒤 가운데 빈 공간에 [■ 242]로 델피니엄 줄기에 잎 하나를 더 그려주며 완성했습니다. 완성 그림의 구노 형태에 따라 생략할 수 있는 과정입니다.

> TIP 마지막으로 비슷한 계열의 색연필로 줄기들을 좀더 진하게 덧칠해 정리하면 그림에 선명함을 더해줄 수 있어요.

빈티지한 매력
핀쿠션 프로테아와 헬레보어
Pincushion Protea and Hellebore

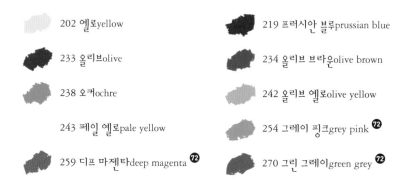

202 옐로yellow

219 프러시안 블루prussian blue

233 올리브olive

234 올리브 브라운olive brown

238 오커ochre

242 올리브 옐로olive yellow

243 페일 옐로pale yellow

254 그레이 핑크grey pink 72

259 디프 마젠타deep magenta 72

270 그린 그레이green grey 72

남아프리카의 대표적인 꽃, 프로테아는 사실 붉은색의 꽃이 우리에게 더 익숙해요. 그렇지만 우리가 그려볼 꽃은 레우코스페르뭄속 노란색 프로테아로, 꽃 시장에서는 핀쿠션 프로테아로 불립니다. 프로테아는 열매가 불에 타야만 그 속에 있는 씨앗이 퍼뜨려진다고 해요. 그래서 산불이 날 수 있는 벼락만을 기다린다고 합니다. 하염없이 하늘만 바라보며 기약 없는 기다림에도 꿋꿋이 피어나는 프로테아를 상상하면, 다소 크고 투박하고 무심한 겉모습 속의 섬세한 마음을 알게 된 듯 정이 갑니다. 여느 청춘들의 순애보와 닮아 꽃말도 '고운 마음'인가 봅니다. 크리스마스 장미라고 불리는 겨울 꽃 헬레보어와 프로테아가 함께 어우러진 다발을 그려볼게요. 헬레보어는 빈티지한 색을 지니고 있어 채도가 낮은 색감을 좋아하는 분들이 그리기 좋은 소재랍니다.

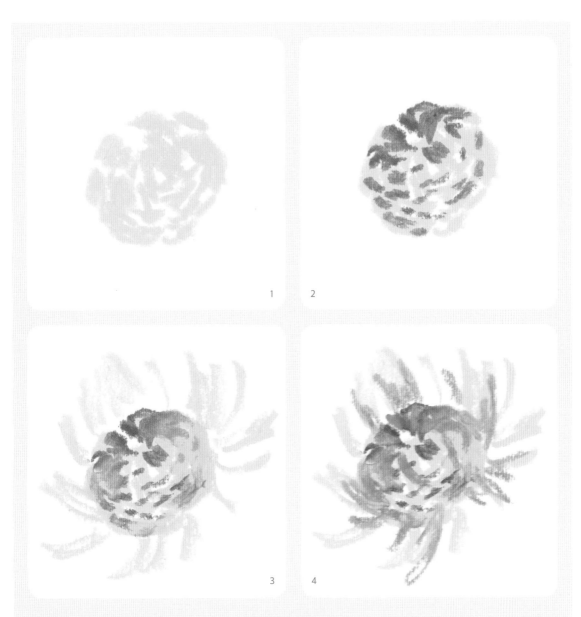

1 핀쿠션 프로테아는 긴 꽃잎을 가진 것처럼 보이지만 사실 길고 좁은 관 모양의 꽃술들이 핀처럼 꽂혀 있는 모양이에요.
 중앙의 집중되어 있는 수술을 [202]로 조밀하게 그립니다(33쪽 참고).

2 1의 군데군데에 [■■ 233]으로 선을 그어 수술 사이의 그림자를 표현해주세요.

3 [202]로 2의 일부분을 자연스럽게 살짝 덮어주고 펼쳐진 암술을 그리세요.

4 [■■ 238]로 짧은 암술을 덧그려줍니다.

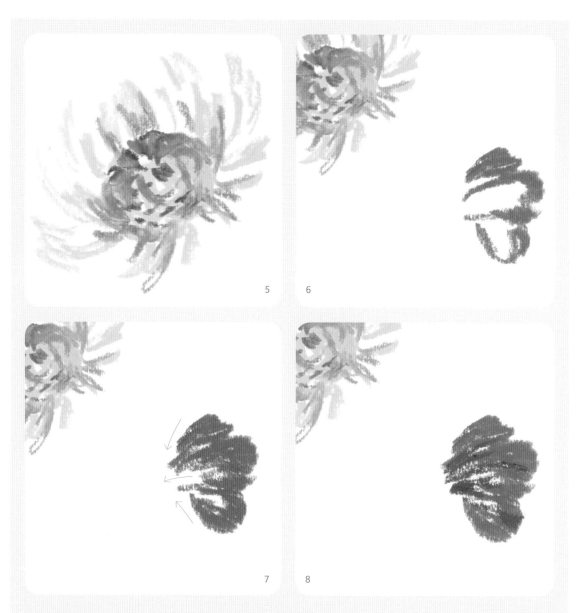

5 3의 암술보다 더 긴 암술들을 [202]로 풍성하게 그리세요.

6 이제 헬레보어를 그릴 차례입니다. 좌측에 꽃받침이 위치하는 꽃의 측면을 그려볼게요. [■■ 259]로 헬레보어의 윤곽
 선을 그리고,

7 꽃받침에 가까운 쪽으로 갈수록 손에 힘을 뺀 채 색칠하세요.

8 [■■ 219]로 선을 몇 개 그어 헬레보어의 검붉은 부분을 표현해줄 거예요.

 TIP 채도와 명도를 동시에 낮출 때 [■■ 219]나 [■■ 235 로 엄버]를 이용해 블렌딩하는 방법을 자주 사용합니다.

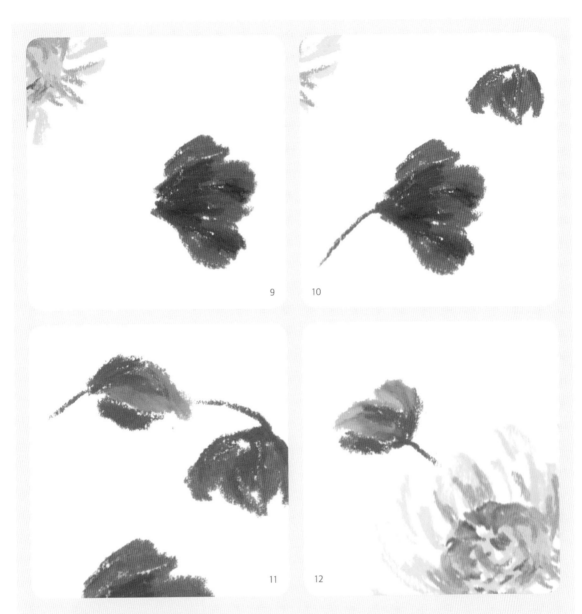

9 8에 [■■ 259]를 덧칠해 블렌딩해주세요.

10 [■■ 234]로 꽃받침과 줄기를 그려주고 근처에 같은 방법으로 다른 각도의 꽃을 하나 더 그립니다.

11 더 멀리 있는 듯한 꽃을 하나 더 그려봅니다. [■■ 259]로 그린 뒤 [■■ 254]로 블렌딩하고, [■■ 270]으로 어두운
부분에 그어순 뒤 나시 [■■ 254]로 블렌딩합니디. 마찬가지로 두 송이 꽃 모두 [■■ 234]로 줄기를 그렸습니다.

12 같은 방법으로 헬레보어의 왼쪽 상단에도 한 송이 더 그려보았습니다.

> **TIP** 가까이에 있는 꽃들은 그 꽃의 어두운 부분을 채도가 더 높은 [■■ 219]를 사용한 데 비해 멀리 있는 꽃의 어두운 부분은 채도가 낮
> 은 [■■ 270]으로 블렌딩했습니다. 작은 부분이라도 톤을 맞추어 블렌딩해주세요.

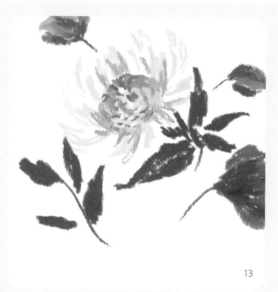

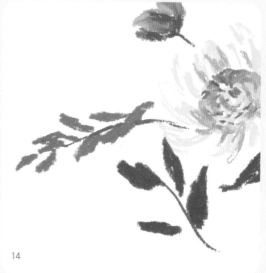

13

14

15

16

13 [■■ 233]으로 프로테아와 헬레보어 사이에 있는 잎사귀들을 그리고, 가지는 [■■ 234]로 그립니다.

14 옆으로 뻗어 있는 잎들은 [■■ 270]으로 그립니다. 가지는 마찬가지로 [■■ 234]로 그렸습니다.

15 14에서 그린 잎과 같은 색으로 뒤쪽에 하나 더 그리세요. 가지를 그릴 때 손의 힘을 빼 흐릿하게 그려주며 원근감을 표
 현합니다.

16 14~15에서 그린 잎사귀 사이사이 공간에 [■■ 233]을 사용해 작은 잎들을 그리되 손에 힘을 뺀 채 흐릿하게 그리세
 요. 가지 역시 [■■ 234]로 흐릿하게 그려주세요.

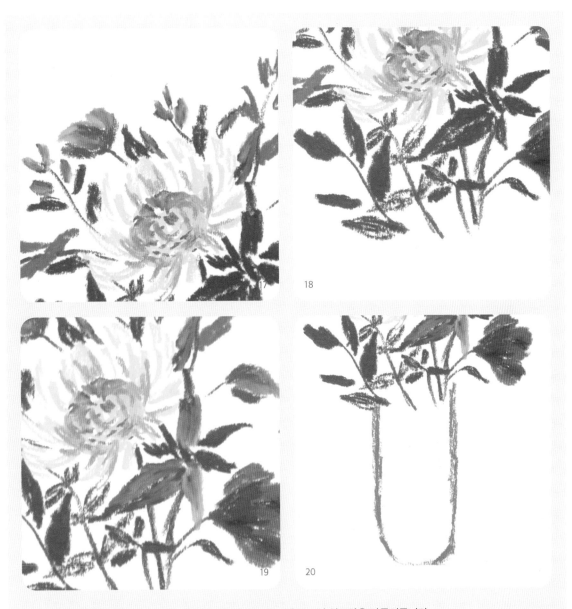

17 16에서 뒤쪽 잎들 위에 [⬜ 243]을 블렌딩해 채도를 낮춤으로써 원근감을 만들어줍니다.

18 프로테아 아래쪽 여백에에 13, 16에서 그린 것과 같은 종류의 잎들을 동일한 색으로 그리는데, 손의 힘을 뺀 채 약간 흐
 릿하게 그립니다.

19 프로데아 오른쪽 가장 큰 잎사귀에 [🟩 242]를 블렌딩해 채도를 높임으로써 원근감을 살립니다.

20 14~15에서 사용한 [🟫 270]으로 화병을 그립니다.

> **TIP** 다른 종류의 꽃이 한데 모인 그림을 그릴 때 너무 많은 색이 있으면 화려해 보이기는 하지만, 다소 산만해지는 경향이 있습니다. 톤을
> 낮추어 잔잔한 매력을 주는 데 초점을 맞추었기 때문에, 최대한 색의 수를 줄이기 위해 앞서 사용한 색을 다시 사용하였습니다.

21

22

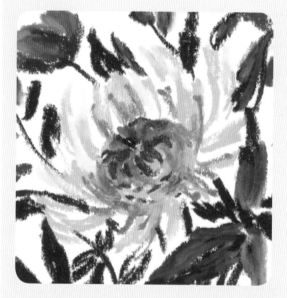

21 화병의 중앙으로 갈수록 선을 두껍게 그려 입체감을 주세요.

22 좀더 풍성한 느낌을 더해주기 위해 화병 입구 쪽에 [■ 233]으로 잎들을 더 그려넣어요.

23 마지막으로 프로테아에 [243]으로 수술을 더 풍성하게 표현해주고, 핀쿠션이라는 이름답게 바늘을 닮은 암술머리를 [■ 238]로 암술의 끝에 둥글게 점을 찍어 완성해줍니다. [■ 233]으로 수술 그림자를 한 번 덧그리면 프로테아가 더 선명하게 표현됩니다.

 TIP 이미 그린 부분에 세부 표현을 추가하거나 덧칠하는 과정은 그림의 완성도를 높여줍니다.

핑크 홀릭
스파이더 거베라와 튤립
Spider Gerbera and Tulip

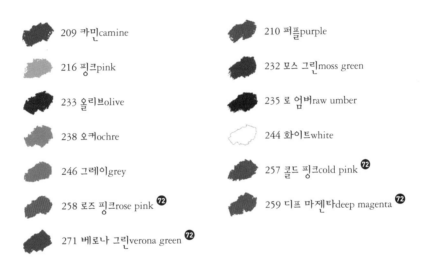

209 카민camine

210 퍼플purple

216 핑크pink

232 모스 그린moss green

233 올리브olive

235 로 엄버raw umber

238 오커ochre

244 화이트white

246 그레이grey

257 콜드 핑크cold pink 72

258 로즈 핑크rose pink 72

259 디프 마젠타deep magenta 72

271 베로나 그린verona green 72

색이 매우 화려하고 늘 활짝 피어 있는 모습이라 축하 화환에서 많이 보아오던 꽃이 바로 거베라입니다. 개업하는 상점이 있으면 커다란 화환에 빼곡히 채워져 있어 우리에게 매우 익숙한 꽃이지만, 이름은 생소하죠. 화환 속에 들어가는 거베라와 살짝 모습이 다른 수입종 스파이더 거베라를 그려보기로 해요. 더불어 비슷한 색을 가지고 있는 튤립도 함께 그려볼게요. 귀여운 이미지이기만 하던 튤립은 활짝 피면 고혹적으로 보일 수 있답니다.

다른 색의 꽃들이 모인 다발보다 비슷한 색의 꽃들이 모여 있는 다발을 그리는 것이 의외로 참 까다롭습니다. 같은 색을 이용해 두 가지를 어울리게 표현하면서도 각자의 특징을 잘 살려내야 하기 때문이에요. 자, 그럼 이제 오일파스텔로 또 다른 꽃꽂이를 시작해볼까요?

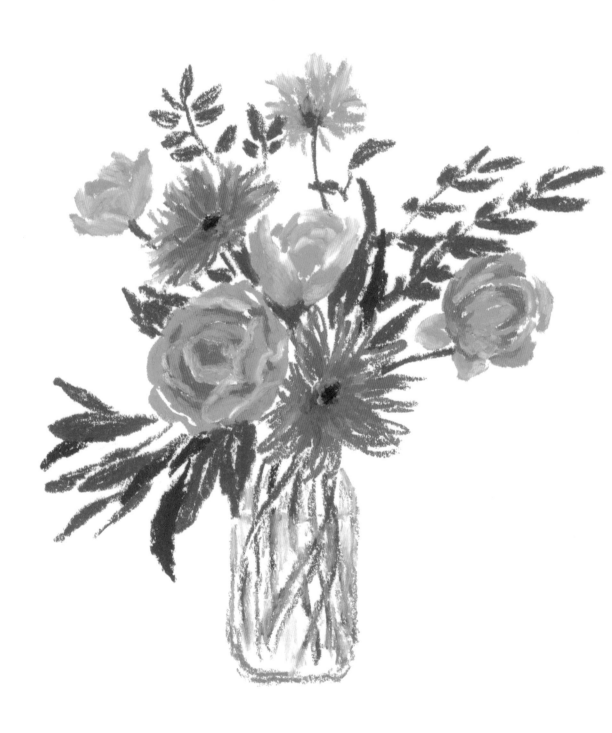

1

2

3

4

1 [■ 216]으로 활짝 핀 튤립을 스케치합니다.

2 튤립 옆에 거베라를 그립니다. [■ 238]과 [■ 235]로 꽃술을 그리고 [■ 258]로 꽃잎을 그리세요.

3 꽃술은 같은 색으로 마저 칠해주고, [■ 259]와 [■ 258]을 번갈아 사용하며 거베라 꽃잎을 좀더 풍성하게 그려주
세요.

4 1에서 스케치한 튤립으로 돌아옵니다. 꽃잎이 겹쳐져 어두워진 부분에 [■ 257]을 칠해주세요.

TIP 비슷한 색감이지만 종류가 다른 꽃들을 그릴 때는 함께 번갈아 그리고 색칠해나가는 것도 좋아요. 같은 색을 사용해가며 완성하는 중간
중간, 서로의 차이를 표현하는 톤 조절을 하면서요.

5 튤립의 윤곽선을 [███ 216]으로 다시 진하게 그리세요.

6 [███ 238]로 튤립 정가운데에 꽃술을 연하게 그려넣고, 오른쪽 옆에 다른 각도의 튤립을 [███ 216]으로 대강의 형태를 그려줍니다.

7 [☐ 244]로 꽃잎 가장자리를 덧그리세요.

> **TIP** 원근감을 표현하는 방법에는 가까이 있는 것을 자세하고 선명히 표현하는 것과 멀리 있는 것을 대략적으로 희미하게 표현하는 것이 있어요. 7의 과정은 후자에 해당합니다.

8 왼쪽 상단에 좀더 멀리 있는 듯한 측면의 튤립을 [███ 216]으로 그리는데, [☐ 244]를 더 여러 번 덧그리세요.

9 그 옆에 또 다른 거베라 꽃송이를 [███ 258]로 다소 거칠게 그립니다.

10 9의 거베라에 [███ 216]으로 더 많은 꽃잎을 방사형으로 선을 더합니다.

11 10의 거베라에 [███ 209]로 퍼뜨리듯 블렌딩하고 [███ 258]로 선을 몇 개만 긋습니다.

12 오른쪽에 측면을 보여주는 튤립을 하나 더 [███ 216]으로 그립니다.

> **TIP** 맨 처음 그린 튤립이 가장 가까이에 보이는 튤립이라면 다른 튤립들은 12-6-8순으로 가깝다는 설정을 두고 그렸습니다.

13

15

13 12에서 그린 튤립 꽃잎 사이사이에 [■■■ 258]로 그림자를 그려주세요.

14 [□ 244]로 꽃잎의 밝은 부분을 덧그려주세요.

15 [■■ 238]로 튤립의 꽃술이 희미하게 살짝 드러나도록 그려주세요.

16 상단에 뒷면을 향해 있는 거베라를 멀리 있어 보이게 [■■ 216]으로 손에 힘을 뺀 채 그리세요(위치는 완성 그림 참고).

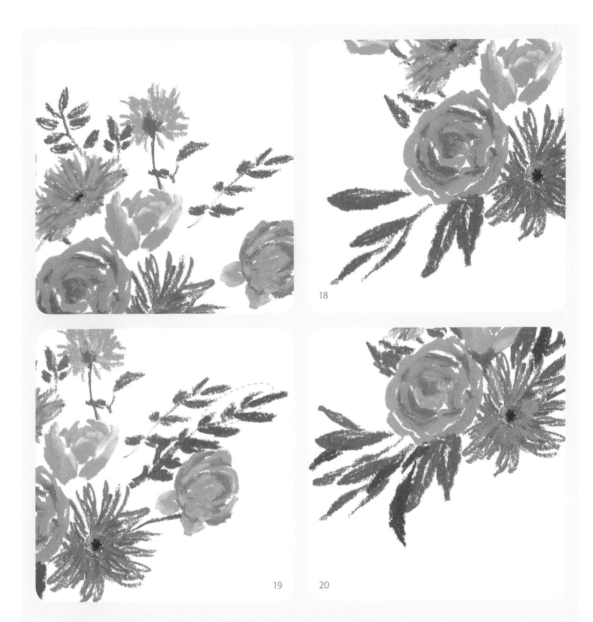

17 [■271]로 16의 거베라 꽃턱과 줄기와 함께 주변에 잎들을 그려주세요.

TIP [■271]은 사용한 녹색 계열 중 가장 채도가 낮아요. 멀리 있는 잎들을 표현하는 데 적합하답니다.

18 가장 가까이에서 보이는 잎들을 [■232]로 그립니다.

19 18과 같은 색으로 또 다른 잎이 달린 줄기 하나를 그리는데, 잎의 일부 몇 개는 힘은 뺀 채 그려주세요. 17에서 그린 잎들과 원근감을 두기 위해서예요. 더불어 17에서 그린 거베라 꽃턱에 [　244]를 덧칠해 가장 멀리 있음을 표현합니다.

20 18에서 그린 잎들 주변에 [■233]과 [■271]로 잎을 몇 개 더 그려 풍성함을 더합니다. [■271]로 6~7에서 그렸던 튤립의 꽃턱을 그리고, 앞쪽 거베라와 튤립에 [■216]으로 한 번 더 꽃잎들을 그려주세요.

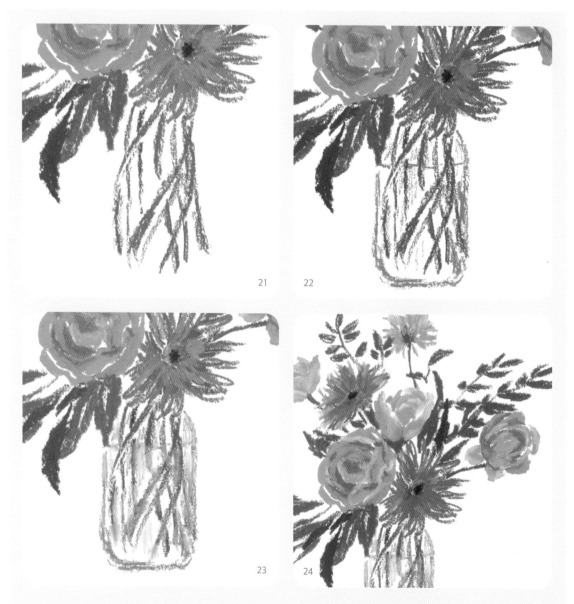

21 앞서 사용했던 [▇ 232] [▇ 233] [▇ 271]을 번갈아 사용해 꽃에서부터 줄기를 이어 그립니다.

22 [▇ 246]으로 유리 화병을 그린 뒤 화병 안 줄기 사이사이 공간을 연하게 칠하세요. 물이 차오른 지점도 선으로 그어 주세요.

23 줄기들이 화병에 담긴 물에 굴절되어 보이는 듯이 [☐ 244]로 줄기들을 흐릿하게 살짝 터치하여 블렌딩합니다.

24 이제 어느 정도 마무리되었으니 전체적인 구도와 색감을 살펴볼까요? 저는 거베라 꽃들에 [▇ 210]으로 선을 몇 개 더 얹고 가장 가까이에 있는 튤립은 꽃잎의 가장자리를 따라 [☐ 244]로 덧그려 완성했습니다.

TIP 튤립과 거베라의 색감 차이가 크지 않아 거베라가 좀더 보랏빛이 돌도록 한 번 더 터치해주었어요. 부분을 그리는 것에 너무 얽매이지 말고 전체를 한번 확인해보는 시간은 반드시 필요해요. 특히 색감이 비슷한 꽃끼리 그리거나 원근의 차이가 크지 않은 꽃끼리 그릴 때는 이런 시도가 더 멋진 그림을 만들어줍니다.

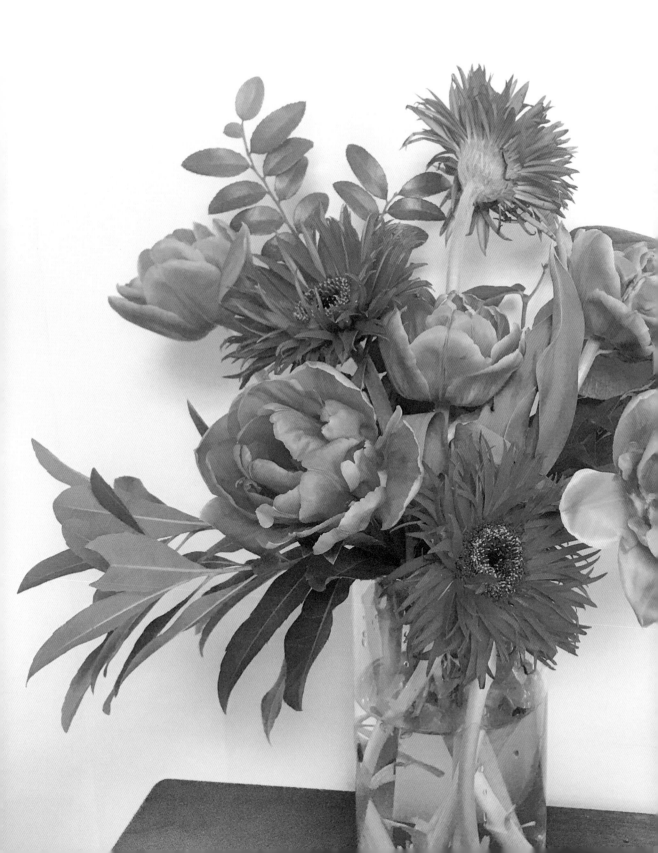

꽃 그리기에 정답은 없어요

사람들이 모두 다르게 생기듯 꽃들도 같은 종이어도 자세히 보면 각자가 다르게 생겼지요. 그래서 꽃 그리기에 '이런 모양이어야 한다'는 정답은 없어요. 실제의 꽃과 비슷해도 되고 변형시켜 상상의 꽃을 그려도 돼요. 그리는 순간 나만의 꽃이 되는 '나의 그림'이니까요. 그리는 중간에 마음이 들지 않는 부분이 생긴다 해도 한번 끝까지 그려보세요. 다 그리고 나면 의외로 그 부분이 그다지 크게 느껴지지 않을 거예요. 그럼에도 마음에 들지 않을 수 있지만, 다음에는 좀더 발전한 내 그림 실력을 만날 수 있게 되겠죠.

마냥 상상하기보다 실물의 꽃이나 꽃 사진을 보고 그리거나 또는 변형하여 그리는 것이 꽃에 대한 이해가 빨라지고 어디서부터 그려야 할지 막막함도 적어지지요. 저역시도 이 책의 첫번째 클래스 '심플하게 꽃 그리기'처럼 오일파스텔을 블렌딩하지 않고 단색으로 간단히 표현할 때 말고는 반드시 사진이나 실물을 참고하되 꽃을 제스타일대로 해석해 그리는 것이 보통입니다. 대신 그림이 끝날 때까지 무엇을 그리고 싶은지를 스스로에게 끊임없이 상기시키세요. 그러면 색을 고르고 빛을 표현하는 데 고민을 덜 하게 됩니다. 강조할 것에 초점을 맞추게 되니까요.

꽃을 그릴 때는 그 꽃의 꽃말을 함께 찾아보세요. 꽃말을 알고 나면 그림을 그리는 동안 꽃이 거는 대화에 더 빠져들게 될 거예요. 세상은 넓고 그릴 꽃은 많아요. 그리는 것이 꽃이어서 지루하지 않고, 꽃이어서 늘 새롭습니다. 그래서 이 책의 마지막 그림까지 저는 즐겁게 그릴 수 있었습니다.

마음이 힘든 날에는 좋아하는 꽃 사진을 찾아 오일파스텔을 꺼내보세요. 그림을 그리는, 별것 아닐 수 있는 시간이 취미를 넘어 나 자신에게 집중하고 스스로 치유할 수 있는 값진 시간이기를 바라봅니다.

마지막으로 오늘도 제게 영감의 원천이 되고 응원의 힘이 되어주는 그림과 책, 그리고 나의 가족에게 감사를 전합니다.

구현선

처음 배우는 오일파스텔
마음을 담은 꽃 그리기

1판1쇄 펴냄 2018년 12월 13일
1판6쇄 펴냄 2024년 11월 5일

지은이 구현선

펴낸이 김경태
편집 조현주 홍경화 강가연 | **디자인** 박정영 김재현 | **마케팅** 유진선 강주영
펴낸곳 (주)출판사 클

출판등록 2012년 1월 5일 제311-2012-02호
주소 03385 서울시 은평구 연서로26길 25-6
전화 070-4176-4680 | 팩스 02-354-4680 | 이메일 bookkl@bookkl.com
ISBN 979-11-88907-42-7 13650